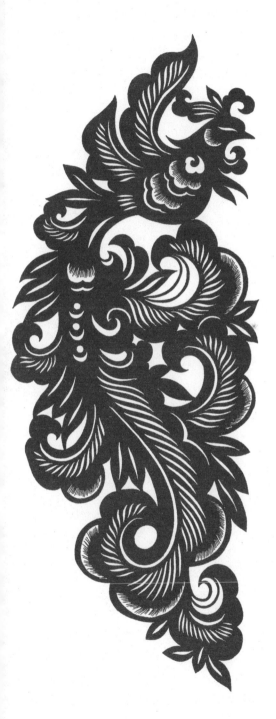

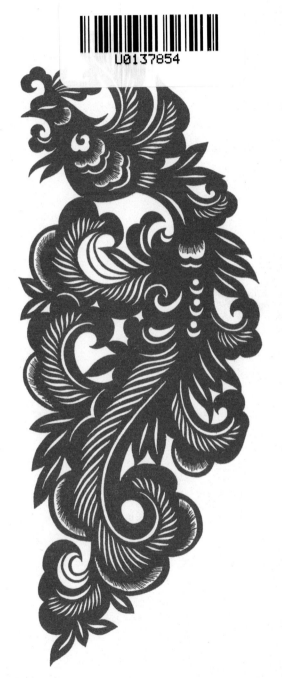

中国吉祥剪纸

聂明明　王巾　赵俊舒　著

 海峡出版发行集团　福建美术出版社
THE STRAITS PUBLISHING & DISTRIBUTING GROUP　FUJIAN FINE ARTS PUBLISHING HOUSE

图书在版编目（CIP）数据

中国吉祥剪纸 / 聂明明，王巾，赵俊舒著 . -- 福州：
福建美术出版社，2023.4
ISBN 978-7-5393-4412-6

Ⅰ．①中… Ⅱ．①聂… ②王… ③赵… Ⅲ．①剪纸－
作品集－中国－现代 Ⅳ．① J528.1

中国版本图书馆 CIP 数据核字（2022）第 216168 号

出 版 人：郭　武
责任编辑：丁铃铃
装帧设计：李晓鹏

中国吉祥剪纸

聂明明　王巾　赵俊舒　著

出版发行：福建美术出版社
社　　址：福州市东水路 76 号 16 层
邮　　编：350001
网　　址：http://www.fjmscbs.cn
服务热线：0591-87669853（发行部）　87533718（总编办）
经　　销：福建新华发行（集团）有限责任公司
印　　刷：福州万紫千红印刷有限公司
开　　本：889 毫米 ×1194 毫米　1/20
印　　张：17
版　　次：2023 年 4 月第 1 版
印　　次：2023 年 4 月第 1 次印刷
书　　号：ISBN 978-7-5393-4412-6
定　　价：88.00 元

前　言

　　剪纸是中国民间传统艺术典型代表，也是历史最久、最具普及性和群众性的艺术表现形式，是我国，也是全人类珍贵的非物质文化遗产。

　　剪纸源于民间，创作内容取自于民风民俗，并伴随着节日、婚嫁等喜庆日子出现，所以剪纸带有浓厚的欢乐和吉祥色彩。传统吉祥寓意图案，是人们将对自然的崇拜和内心需求完美结合，借此寄寓对吉祥、安康的祈望。

　　吉祥剪纸图案用人物、动物、植物等形象以及带有吉祥寓意的文字，通过借喻、谐音、象征等表现手法，绘成具有美好意愿的画面。"有图必有意，有意必吉祥"，在剪纸作品中花、鸟、鱼、虫等是主要的艺术载体，常见的有以牡丹寓意"富贵"、以蝙蝠寓意"福"、以仙鹤寓意"长寿"、以"鱼"寓意"富余"等，内涵丰富多彩，雅俗共赏。带有吉祥寓意的剪纸图案千百年来一直受到人们的喜爱，春节常见的窗花、挂钱，婚嫁时常见的喜花、礼花等流传至今，吉祥剪纸也常用在刺绣、印染、瓷器等产品中，人们用这些图案表达着对美好生活的向往和对幸福生活的追求，也激发人们乐观进取、积极向上的精神，成为最具中华传统的吉祥文化。

目　录

吉祥用语（文字篇）

人物篇

剪纸历史

剪纸是中国特有的民间工艺形式，它是以纸为主要加工对象，通过剪、刻、撕、烫等制作方式完成的平面镂空艺术。

剪纸的历史非常悠久，在纸张发明之前，人们用金箔、皮革、绢帛等薄片材质，用雕、镂、刻、剪等技法制作纹样。周成王"剪桐封弟"的故事，是有记录的最早的"非纸剪纸"。

汉代蔡伦造纸术的发明，形成了真正意义上的"剪纸"，相比绢帛、金箔而言，纸张价格低廉、制作方便，更促进了这门工艺的发展与普及。1967年，从新疆吐鲁番盆地高昌遗址出土的《对猴》《对马》等五幅南北朝时期的作品，是有证可考的最早的剪纸实物作品，距今已有1500年历史，它们在折叠和剪制上工艺精湛，技法成熟，已达到了很高的艺术水平。

敦煌莫高窟发现的以纸张为材料的唐代装饰花纸，是用各色彩纸裁成大小不一的花瓣形状，重叠粘贴成重瓣花朵，造型准确、工艺繁杂，可见在唐朝剪纸已用作室内的装饰之用。

宋代是我国造纸技术的成熟时期，纸张已成为普通百姓的生活日用品，剪纸不仅成为耳熟能详的一种民俗艺术，被广泛运用到陶瓷、纺织、皮影等艺术中，更出现了以剪纸技艺为生的手工艺作坊。

明清时期是剪纸技艺的鼎盛时期，流传至今的许多剪纸技法和吉祥寓意剪纸题材都源自这个时期，不同的民风民俗也形成了不同的地域风格。

随着社会的发展，剪纸作品在传统纹样的基础上也在不断创新，将现代的构图方式、制作工艺等融入创作之中，使作品既具备传统民间剪纸的语言，又符合现代人的审美意识，形成构图丰满、剪制精细、造型生动、风格各异、更具时尚性和装饰性的剪纸作品。

剪纸的基础知识

一、剪纸工具

1.剪刀：剪纸中最常用的是剪刀，选择剪刀时以剪身细长、剪刃锋利，剪轴松紧适度为宜，型号大小根据个自习惯而定。

2.刻刀：刻刀也是剪纸的主要工具，一般在制作细致作品时使用。雕刻刀、手术刀、美工刀、自制刀均可，可随个人习惯及作品尺寸而定。

3.垫板、蜡盘：在制作少量作品时可以用雕刻刀或美工刀和垫板搭配使用，在制作层数多的作品时需要使用蜡盘，相比垫板，蜡盘质地柔软，不伤刀刃。

4.磨刀石：由于纸张是由纤维制成，所以剪刀或刻刀在制作剪纸时很容易变钝，需要经常打磨保持锋利。

二、剪纸材料

1.纸张：剪纸对材料要求不高，一般的纸张都可以，常用的是大红张、有色卡纸、纯色宣纸等。选纸以颜色鲜明、韧性好为佳。

2.其他：植绒布，一般在做窗花、挂钱时使用，也可用于各种彩印挂历的剪贴画制作。

三、常见的剪纸种类

1.常规剪（刻）单色剪纸：单色剪纸是指用同一种纸张剪刻制作完成的作品，它是应用最广，数量最多、最有中国传统特色的剪纸种类，由于剪纸多用于烘托喜庆气氛，所以多以红色为主。

2.染色剪纸：是用白色的宣纸先期完成刻制（多采用阴刻法），再用毛笔蘸颜料分别上色染制完成。

3.衬色剪纸：是用纯色纸张（以深色为主）进行制作，再根据画面需求将各色色纸在

剪纸背面进行粘贴从而完成作品。

4.撕纸：是指不用刀、剪刀等工具，只用手指对纸张进行镂空完成作品的技法，此类作品不要求精细，以拙为美，作品有种印拓的朴实感。

四、剪纸纹样

每一种艺术形式都有其独特的艺术语言，剪纸纹样是剪纸的语言形式，也是剪纸艺术的基本构成因素。了解并熟练掌握这些纹样，才能自如地将构思通过作品展现给观者。

月牙纹：月牙纹是由长短不一的弧线组成的纹样，因其长短均可、大小皆宜，既可独立使用又可组合排列，所以在剪纸作品中经常出现，常用于表现衣纹、鱼鳞、脊背、眼睛、花卉等。

柳叶纹：顾名思义，是由长短相同的两条弧线相对开成的呈现柳叶形状的纹样，此纹样多用于表现花卉、叶片等。

锯齿纹：锯齿纹俗称"打毛刺""打牙牙"，是由两条直线相交形成锯齿状重复排列组成的纹样，是剪纸作品中最典型、最具代表性且是难度最大、最能展现剪纸制作功底的图纹样式。精致的锯齿纹宜剪不宜刻，通常用于表现动物身上的羽毛、绒毛以及花朵等。

团花篇

团花是剪纸作品中最常见的制作方式。通过将纸张进行不同方法的折叠，在最后形成的小面积纸面上进行绘稿、剪制，从而形成具有成花筒般韵律感的作品。此类作品构图简单、造型随意，通常应用于窗花制作。

〖 福纳四方 〗

扫码看教学视频

"福从四方来，好运福气纳四方"。四个相同图案组成的窗花作品是由二折剪纸制作方法完成，二折剪纸又称"四瓣花剪纸"，是将一张正方形的纸沿中心线两次对折，再在纸面上进行绘画、剪制，是学习剪纸的入门技法之一。

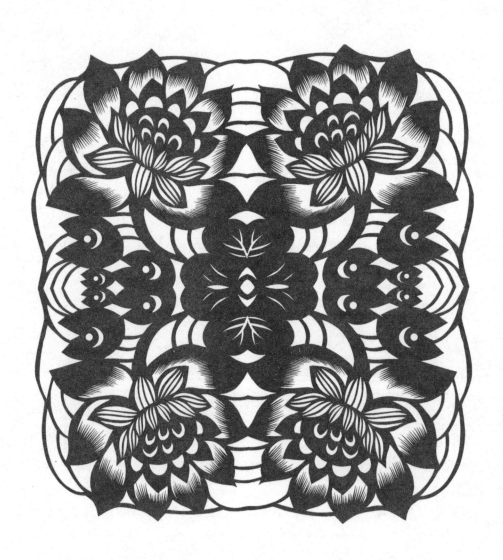

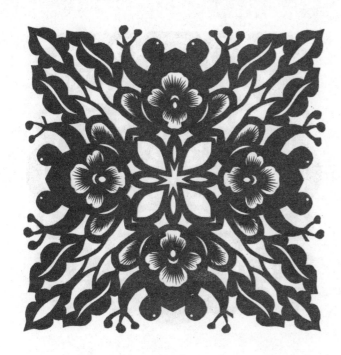
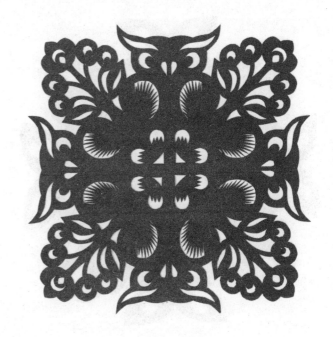

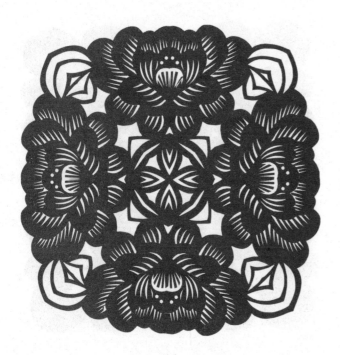
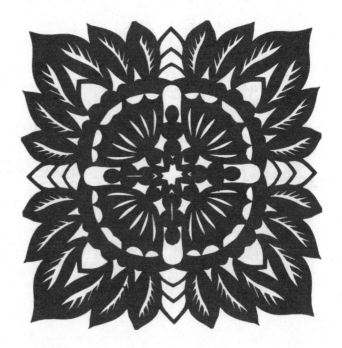

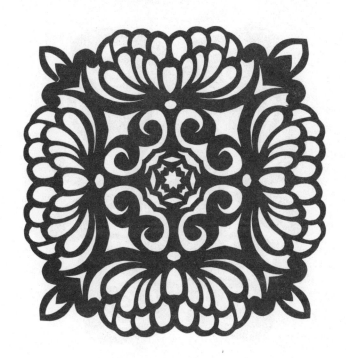
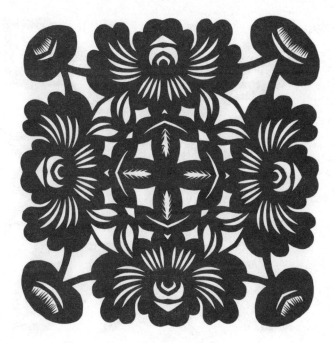

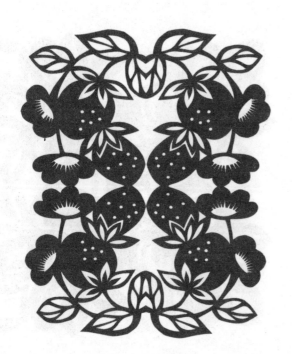
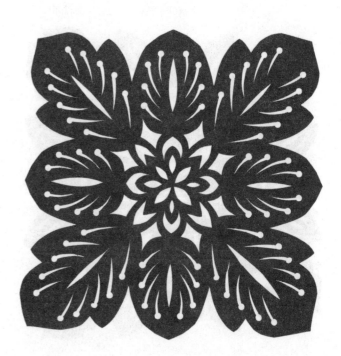

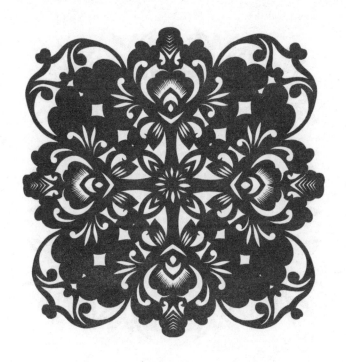
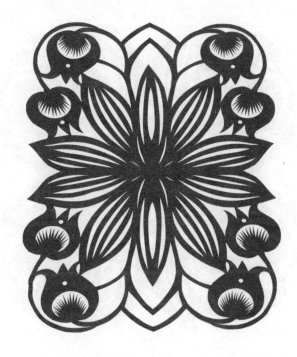

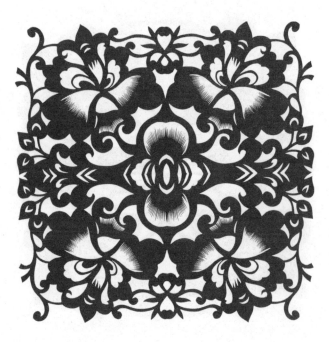
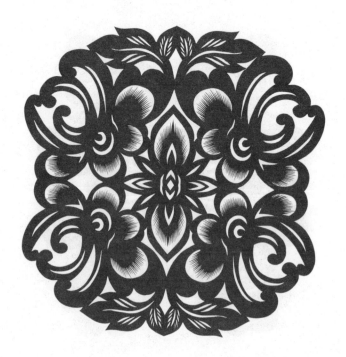

扫码看教学视频

"六"是一个被视为带有好运的数字，六六大顺、万事大吉。此类作品可以由三折剪纸技法加工而成，即在经过折叠后的纸面上画出完整的图样，打开后形成的就是六个对称图形，也可以在三折剪纸技法基础上再次折叠，以转折线为中心画出半个图形纹样完成作品。

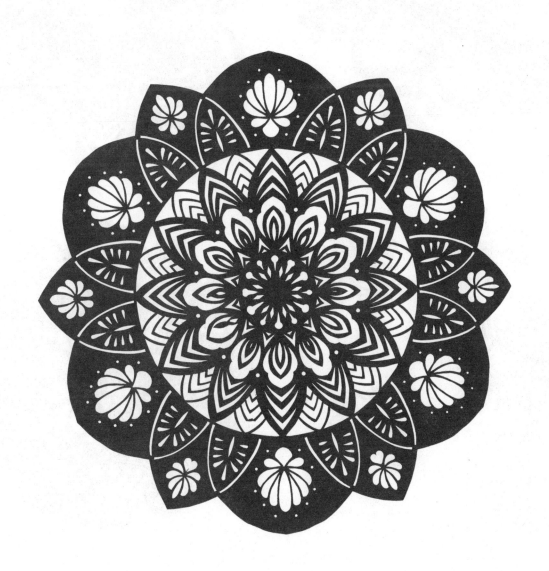

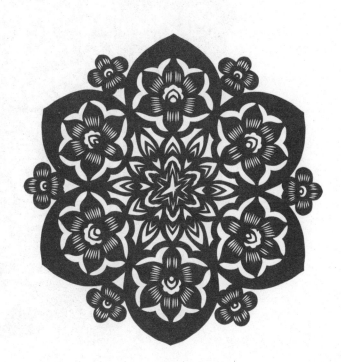

〖 八方聚祥 〗

"八角玲珑聚人气"，在中国文化中，"八"同"发"的谐音，被视为吉祥的数字，意为发财、富裕。八角剪纸技法是在二折剪纸技法基础上再次进行对折，并在纸面上进行创作，从而形成具有八个对称图案的作品。

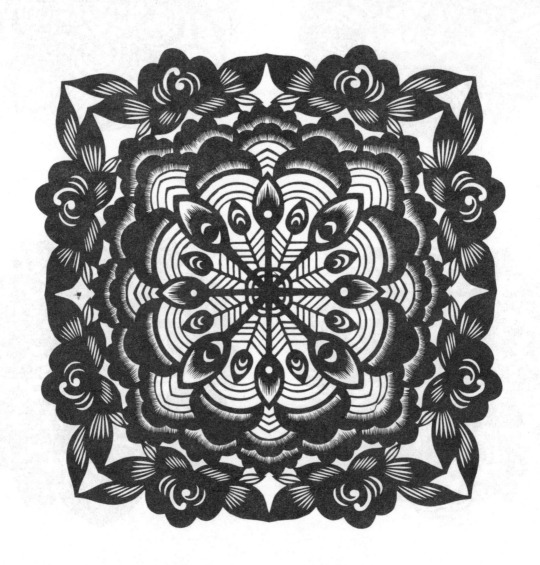

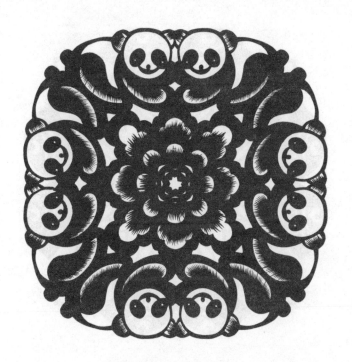

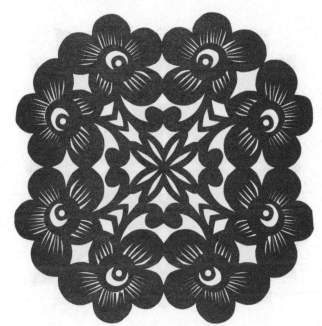
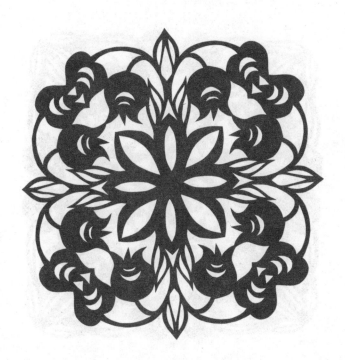
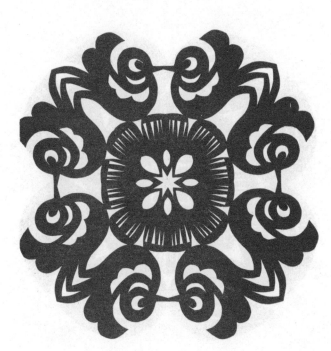

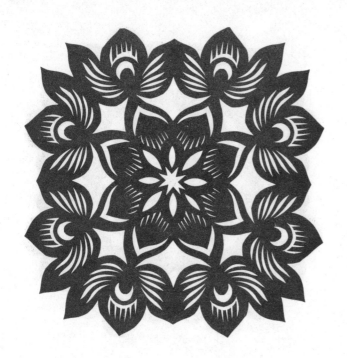

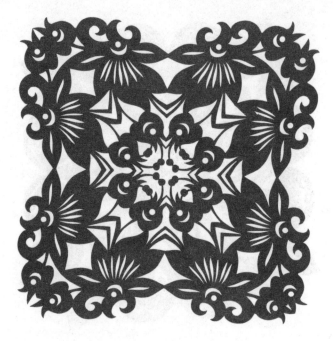

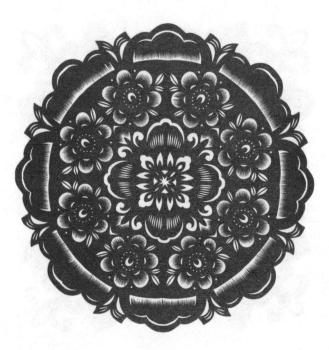

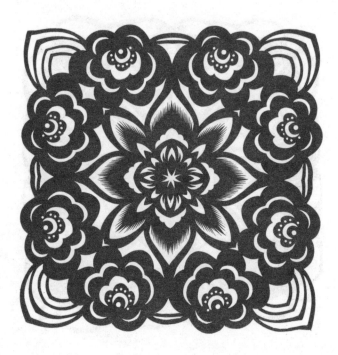

扫码看教学视频

　　"十"意为圆满，十方皆全，毫无缺陷。其制作方法是在五折剪纸技法基础上再次对折，在最后形成的纸面上绘制图案，进行剪制，打开后完成作品。

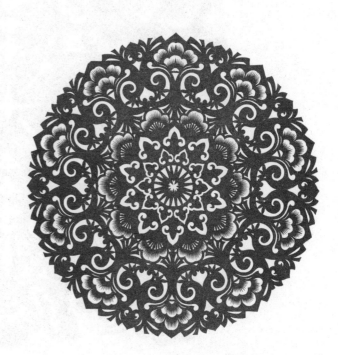

〖 花开富贵 〗

牡丹，花之富贵者也，是中国传统吉祥图案之一，代表着人们对富有和高贵的美满幸福生活所向往。在团花制作中，花卉图案不宜以写实为主，可以在花大饱满的特征基础上夸张变形，再配以树叶、藤蔓、几何图案等，使作品更具繁华之感。

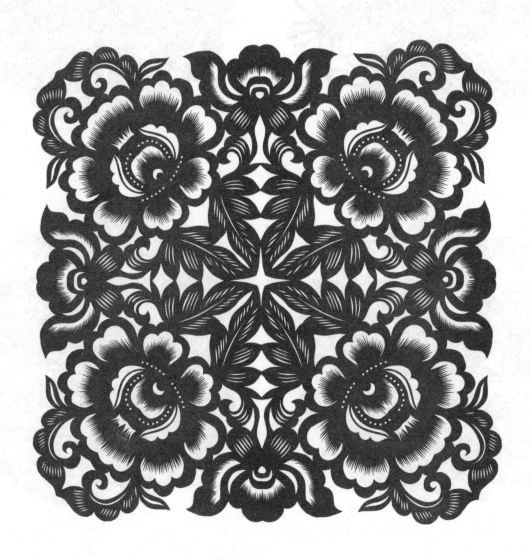

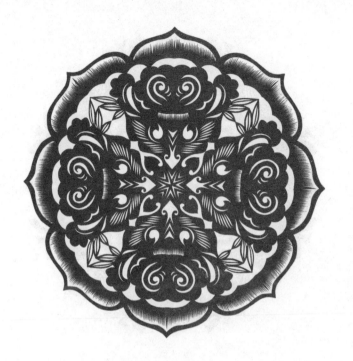

032

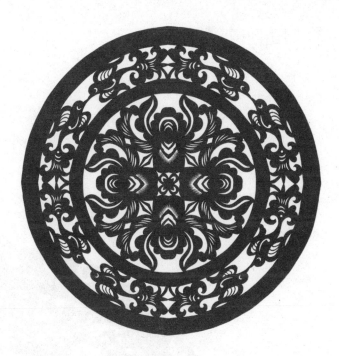
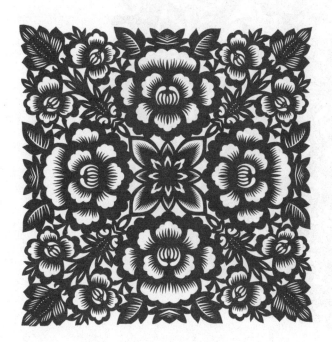
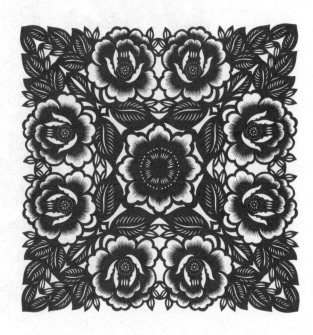

033

【 团团圆圆 】

　　圆形图案在窗花作品中最为常见，取意团团圆圆，象征阖家团聚，喜庆吉祥。各种折叠剪纸制作方法均可完成，在绘图时以折纸顶点为中心画圆，并在此内添加图案即可。

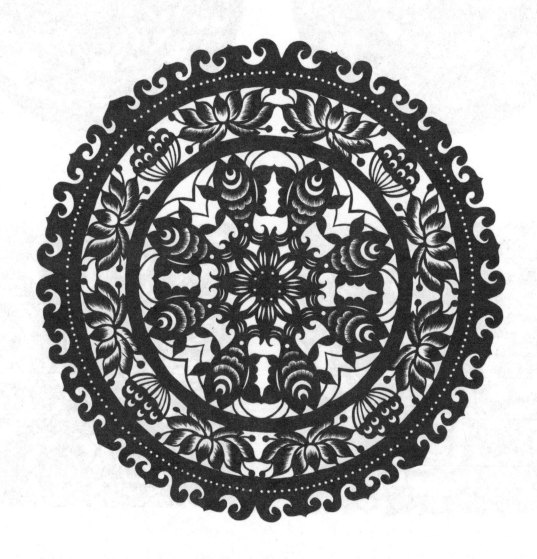

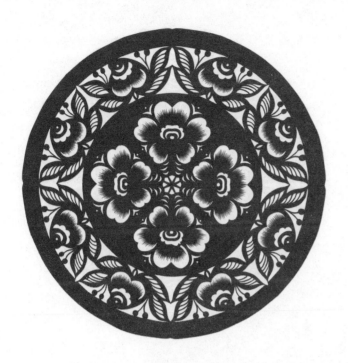
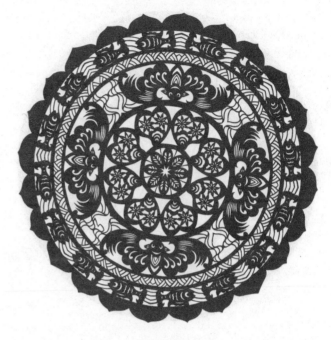
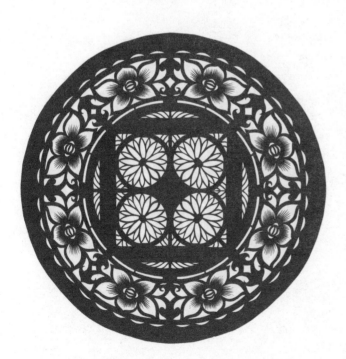

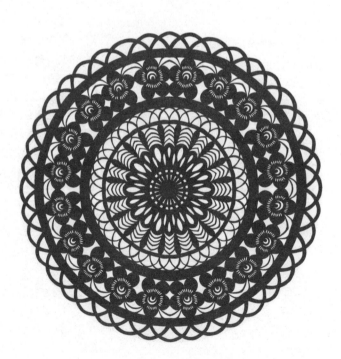

植物篇

植物图案是剪纸作品中的必要元素，它既可以作为画面主体单独呈现，又可以和其他图案组合画面，还可以作为纹样装饰动物、人物、文字等，从而使图案形象更加丰富、灵动。

【 国色天香 】

　　牡丹花富丽、华贵，象征繁荣昌盛、幸福吉祥，享有"百花之王"的美誉，因此成为剪纸作品中最常见的图案之一。它既可以单独成为画面主体寓意花开富贵，也可以和其他图案组合，如耄耋富贵、玉兔吉祥，还可以作为装饰纹样丰富画面。

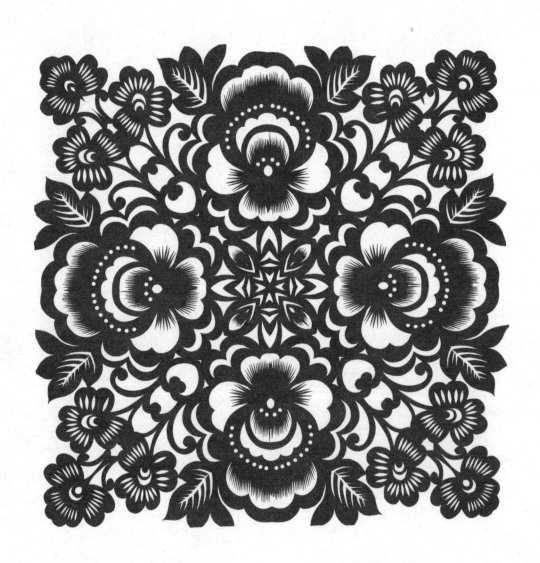

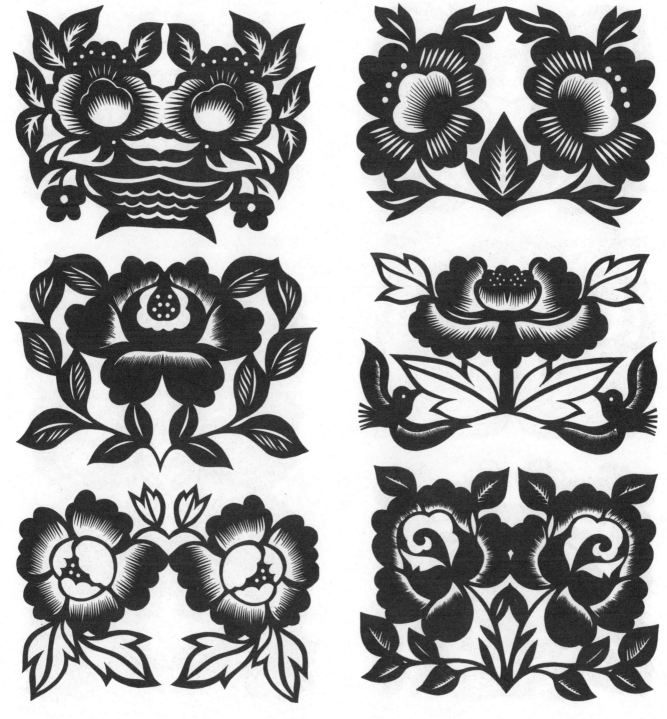

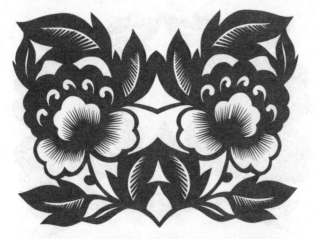

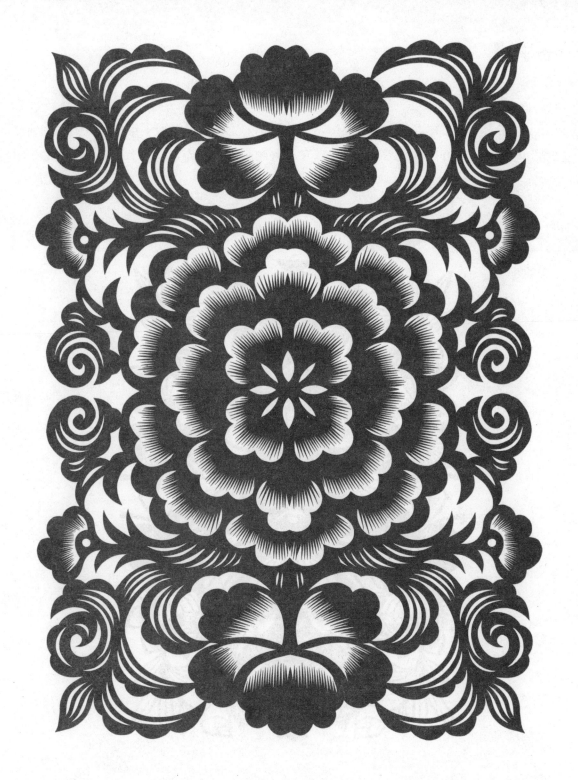

041

【 莲生贵子 】

　　荷花有"花中君子"之称，是剪纸作品中常见的图案，因其出淤泥而不染常被人们喻为品格高尚的君子，"莲"与"连""籽"与"子"同音，莲蓬带籽的画面取名为"连生贵子"，寓意多子多福，多用于新婚装饰。

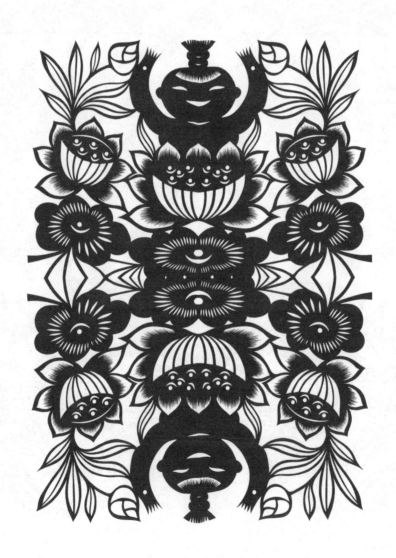

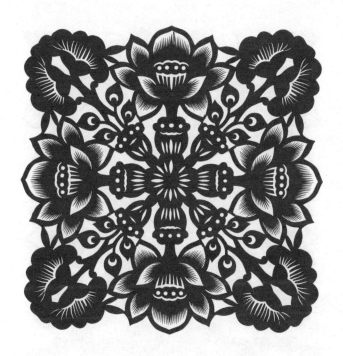

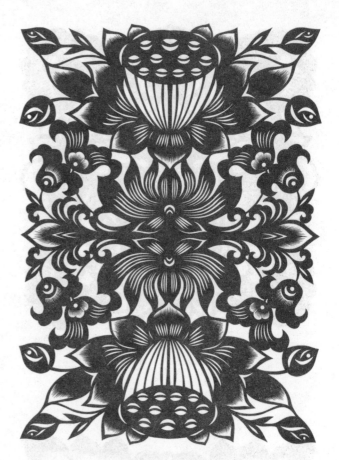

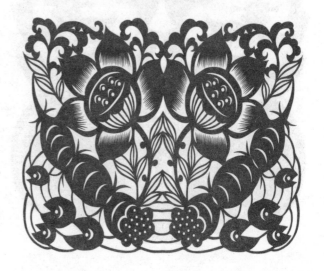

　　并蒂莲茎秆一枝、花开两朵，是荷花中的极品，自古以来，人们视其为吉祥、喜庆、善良、美丽的化身，寓意百年好合、永结同心。因其同心、同茎的特点，在剪纸制作时可选用对称的制作方式。

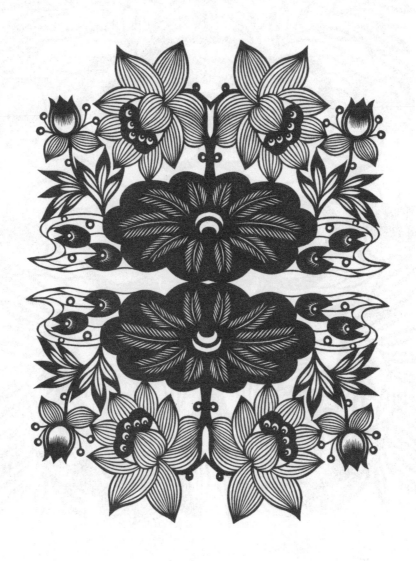

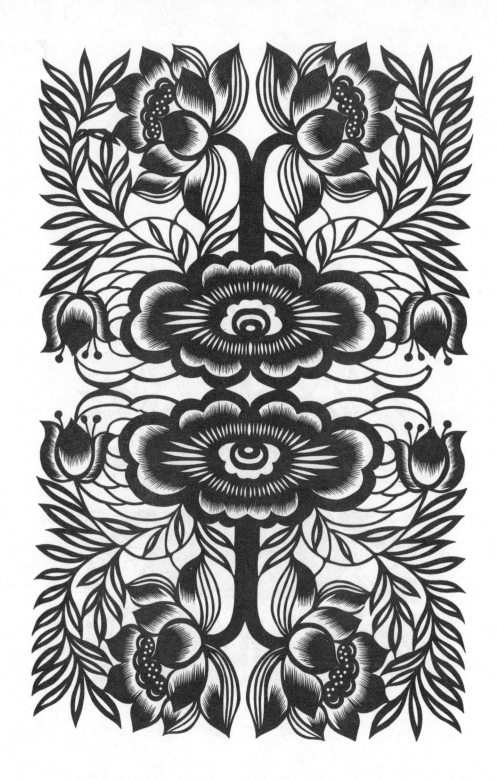

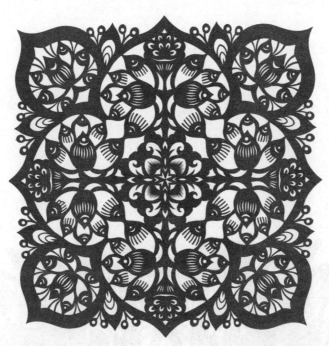

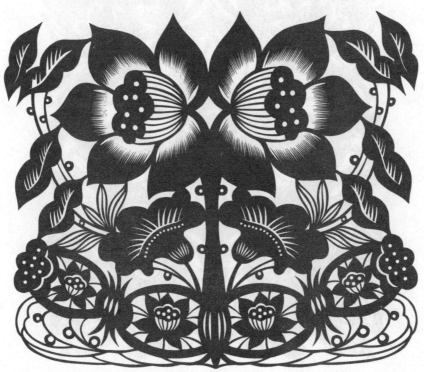

【 蟠桃献寿 】

桃有"仙桃""寿桃"之称，人们常用带有桃子元素的物品作为寿礼，祝福老人健康长寿。

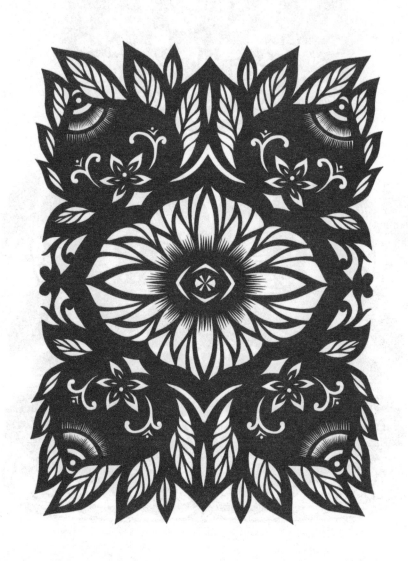

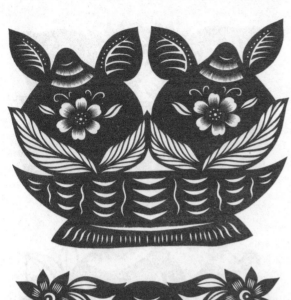

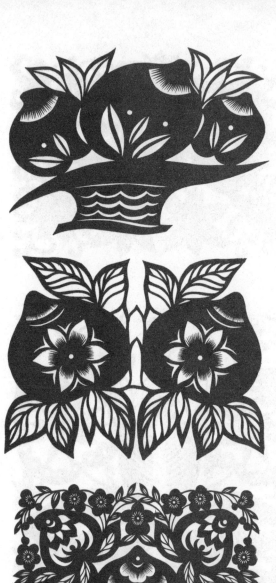
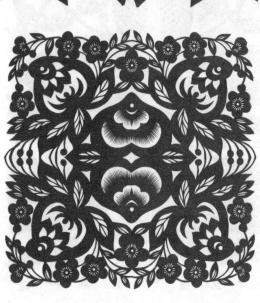
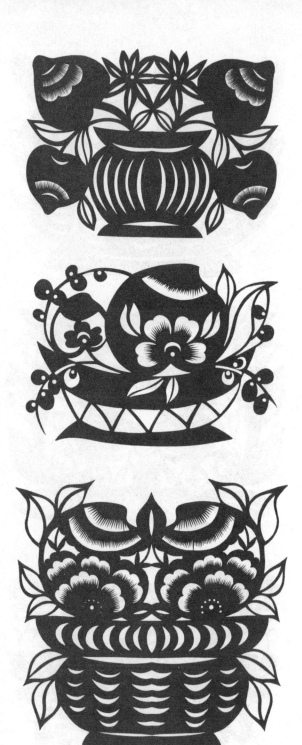

石榴花朵艳丽、果实晶莹，"榴开百子"寓意多子、长寿、吉祥，表达人们对生活红红火火、多子多福、家族兴旺的美好祝愿。

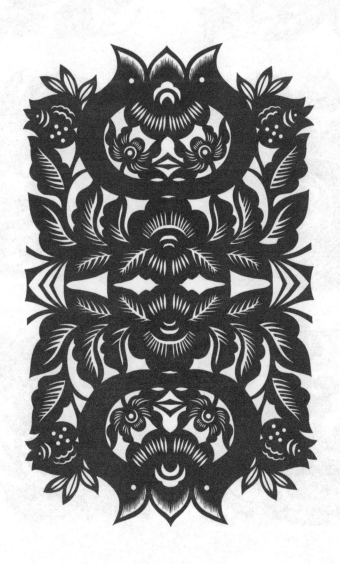

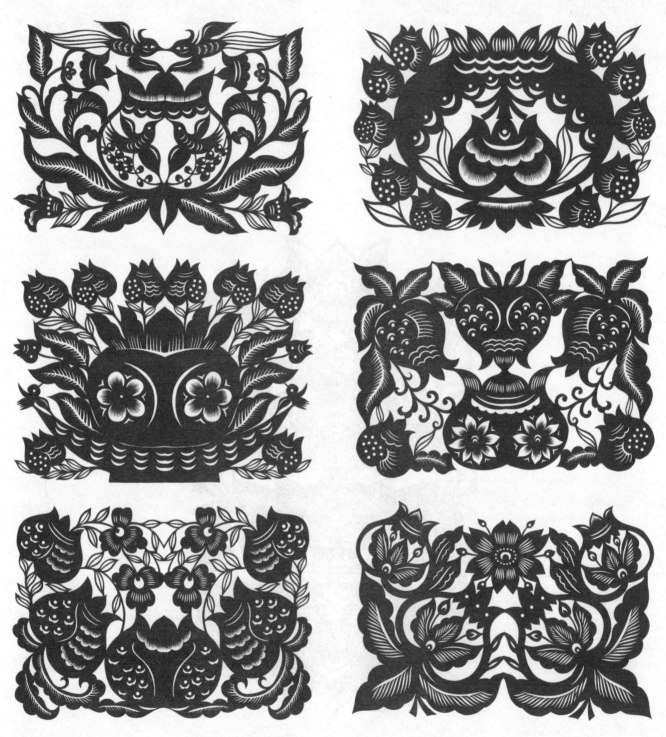

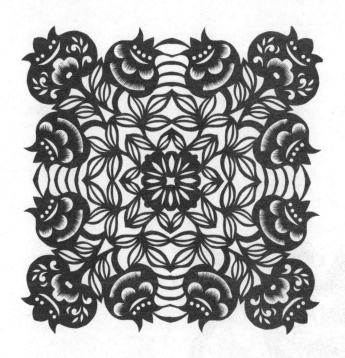
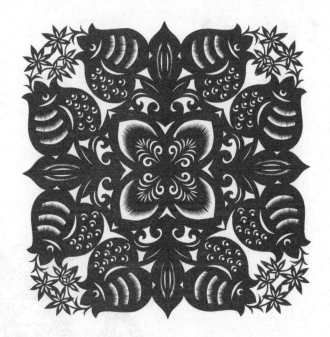
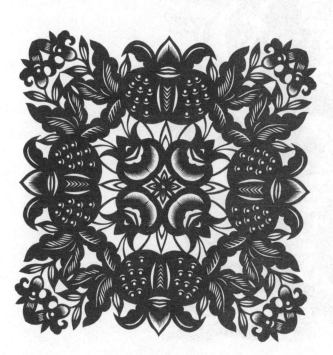
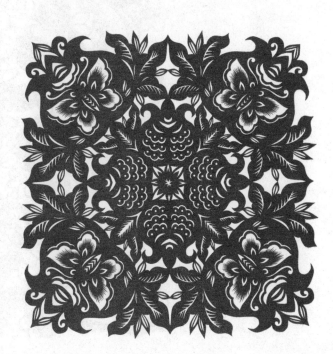

【 福禄万代 】

　　"葫芦"谐音"福禄"，象征幸福、富贵，其藤蔓众多，果实累累，被人们视为绵延兴旺、子孙兴旺的吉祥之物。

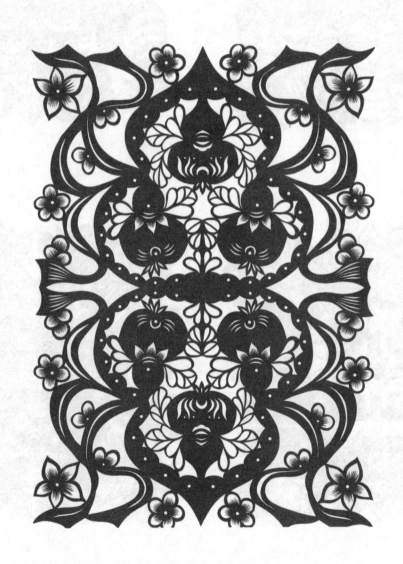

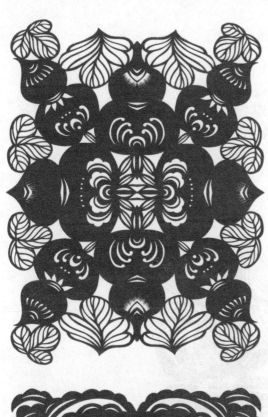

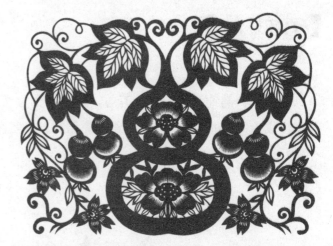

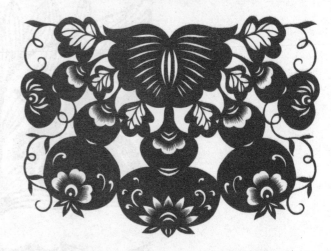

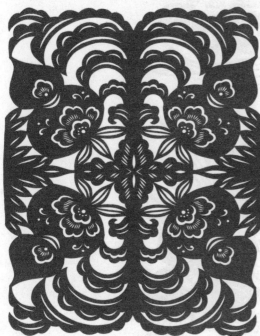

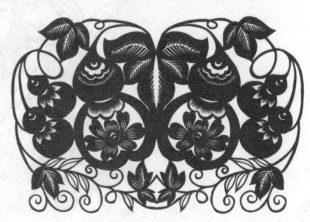

【 百年好合 】

百合花因其纯洁、美丽、芳香，被人们誉为"云裳仙子"。"百合"与吉祥用语"百年好合"相合，也成为爱情的象征，用此花组合画面寓意夫妻恩爱、生活和美。

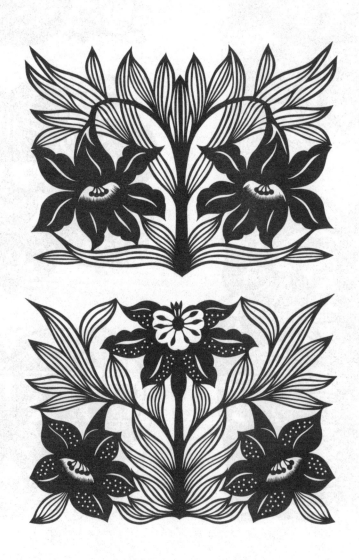

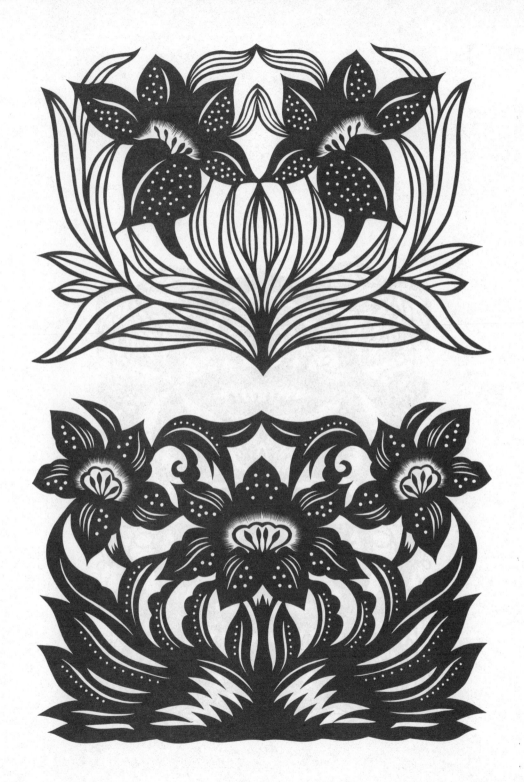

【 步步高升 】

　　牵牛花的花形别致，常攀篱笆和墙头趋势而上，民间寓意为步步登高，在制作过程中要突出其蔓长叶阔，口宽梗细等特点。

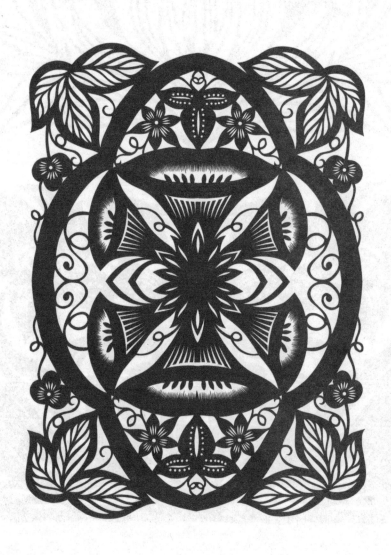

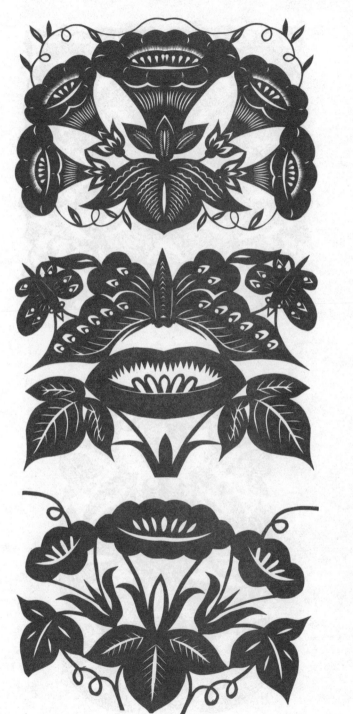

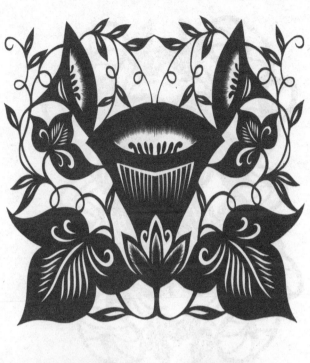

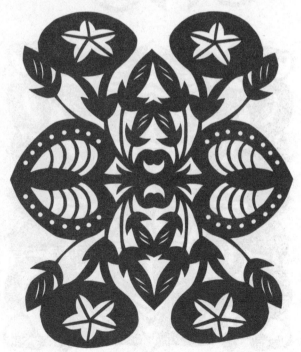

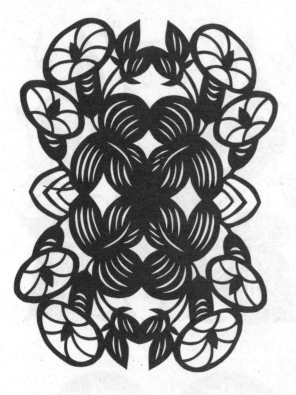
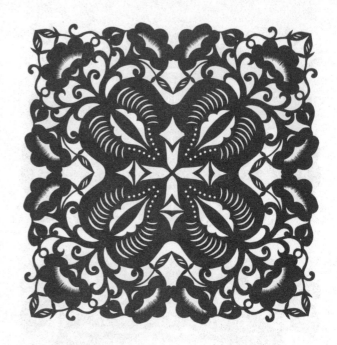
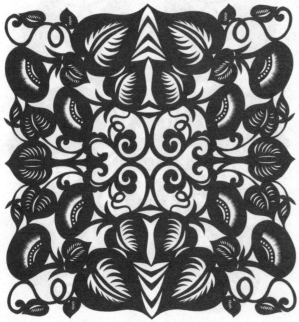

柿子颜色金黄、外形圆润，成熟时节缀满枝头，给人以吉祥喜庆之感。因"柿"与"事"同音，由柿子组成的图案称为事事如意，象征着事业顺利、万事顺心。双数柿子的图案寓意好事成双，四个柿子组合而成意为"四世同堂"。

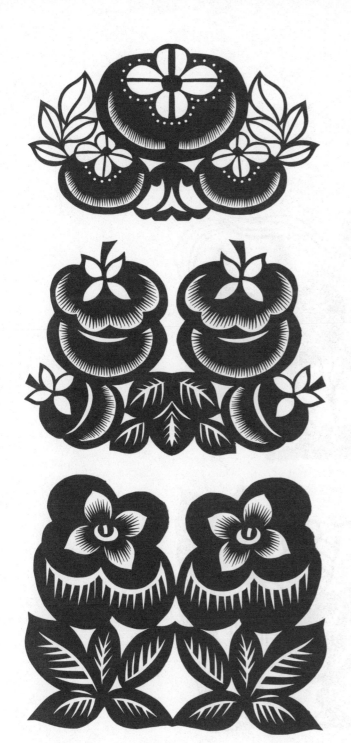
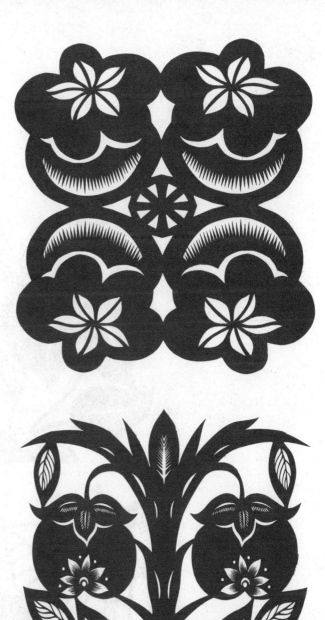

【 红红火火 】

火鹤花花色鲜红、四季常青，有着热情似火、生机勃勃的寓意。因其的花朵为佛焰苞，花形似红色小船，也被视为"一帆风顺"的象征。

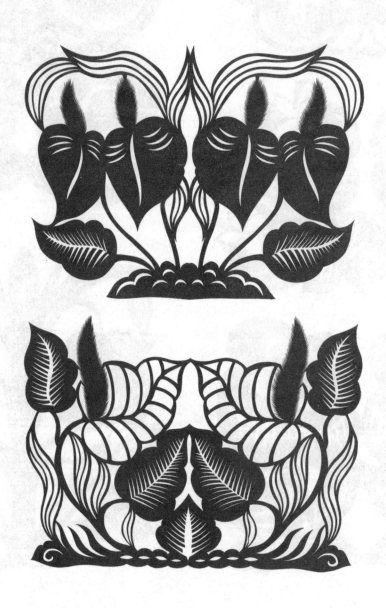

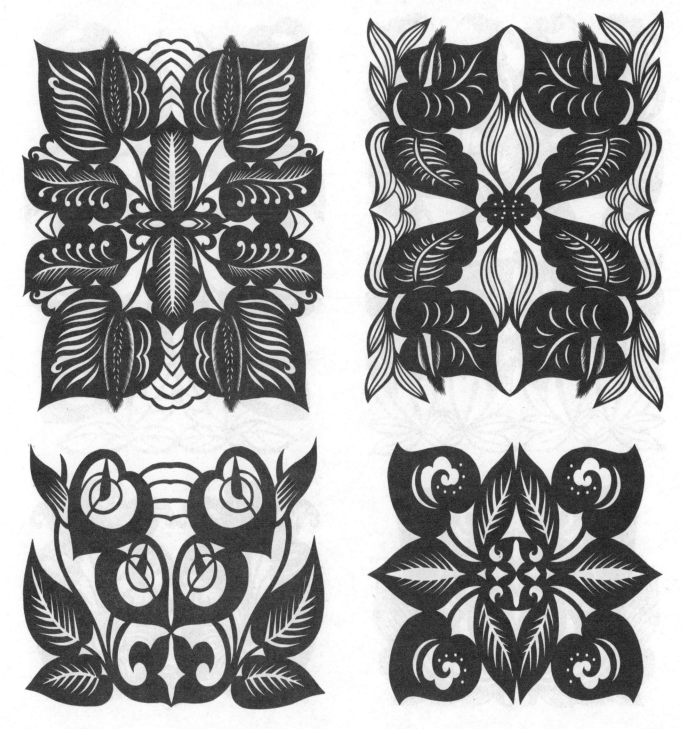

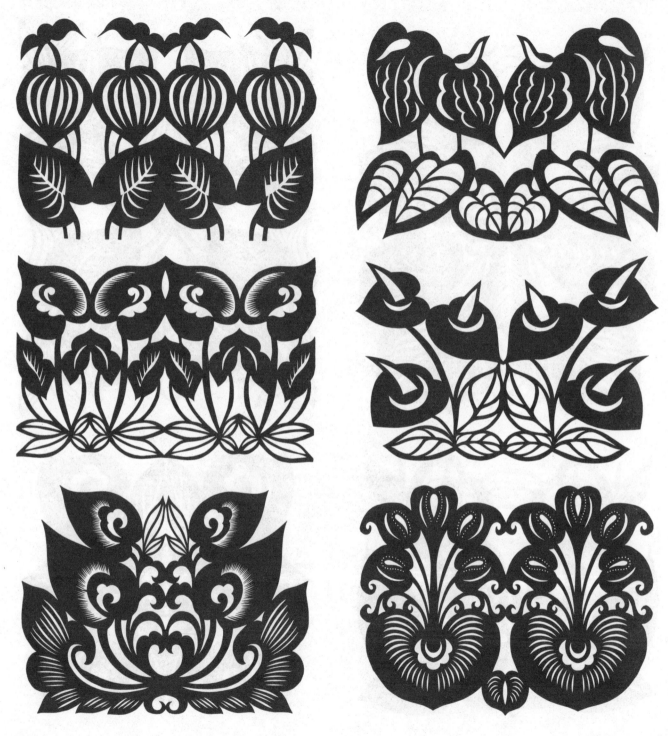

向日葵又称"太阳花"，因其向阳而生，被人们视为忠诚、勇敢、光明的象征，寓意积极向上、朝气蓬勃。

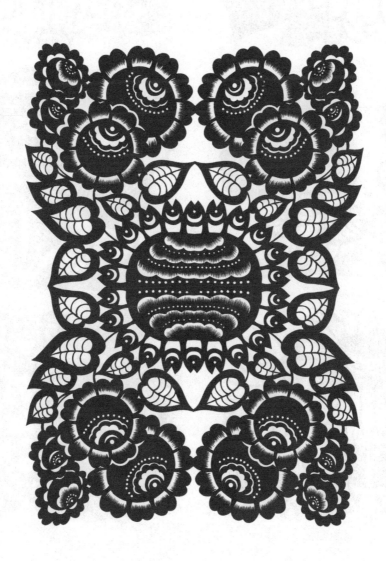

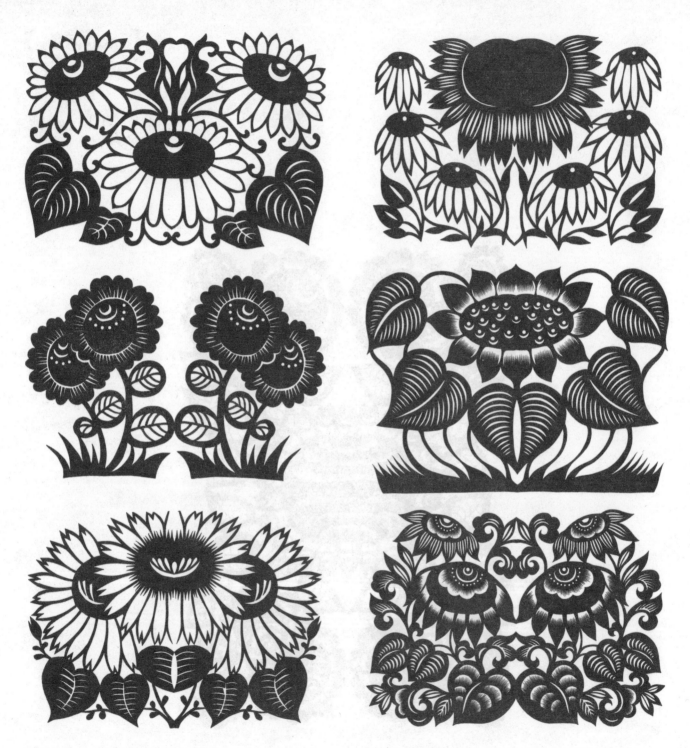

【 佰财聚来 】

　　"白菜"谐音"佰财"，有聚财、招财之意。白菜的叶子由外而内层层包裹，也有守住财富、财源滚滚的寓意。

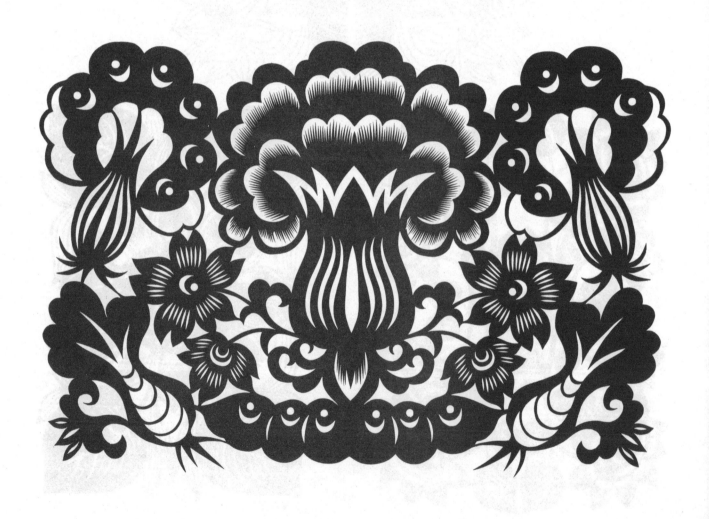

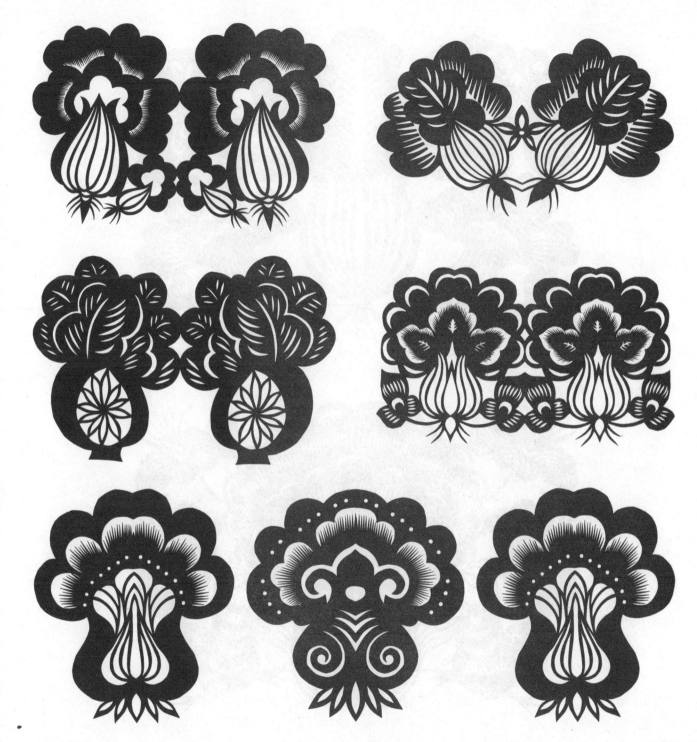

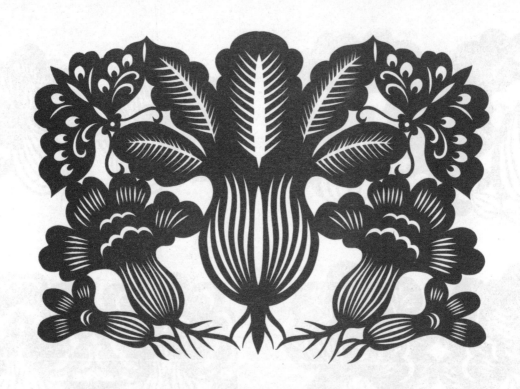

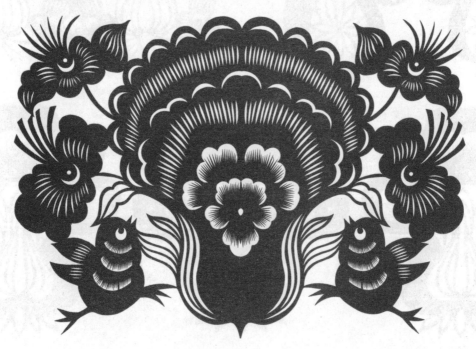

石榴、桃子、佛手是民间三种吉祥果，有多子、多寿、多福之意。

【 岁寒三友 】

寒冬时节，万物凋零，只有梅、松、竹傲霜斗雪，梅花耐寒开放，松、竹经冬不凋，因此有"岁寒三友"之称，三种植物组合寓意迎难而上、高洁不屈，也是长寿和始终不渝的象征。

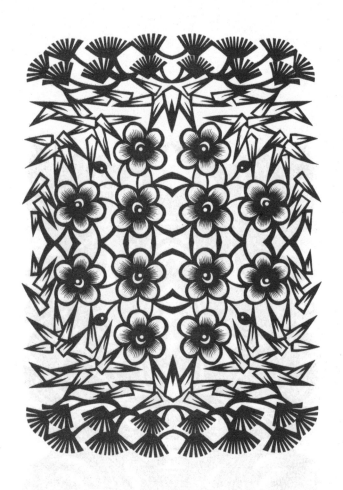
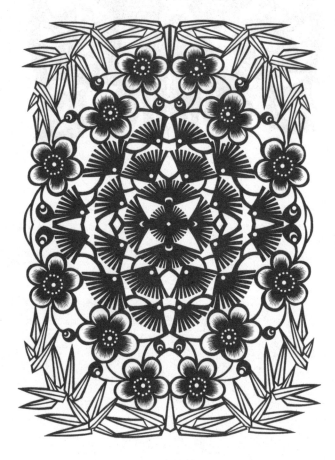

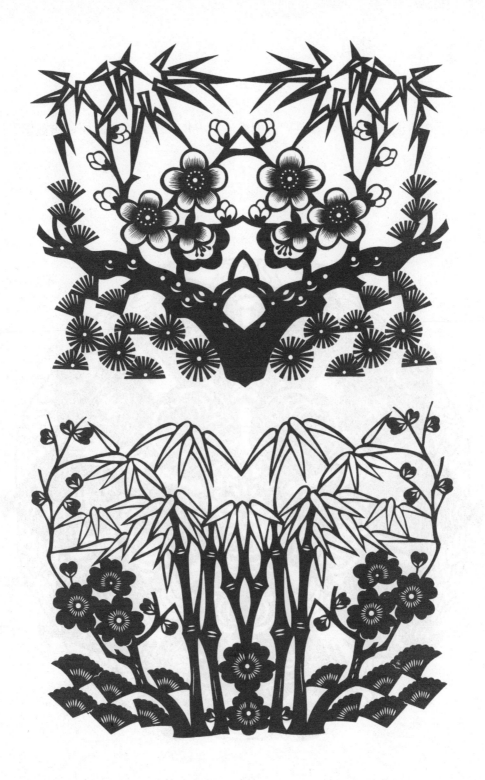

【 五谷丰登 】

民以食为天，粮食满仓意味着生活富足，人们用成熟谷物的图案组成画面，寓意国泰民安、万事丰收。

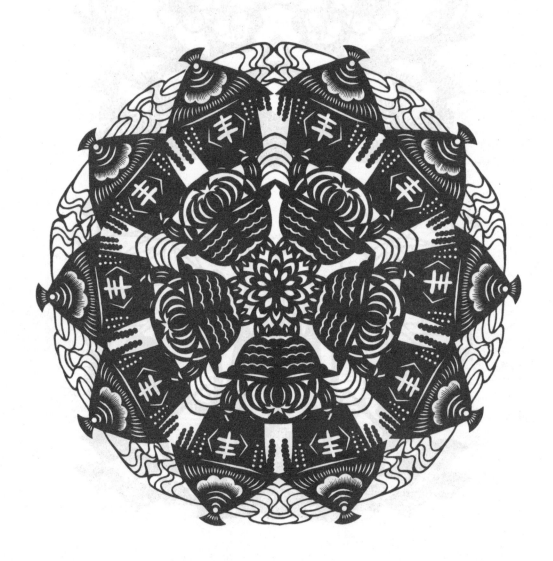

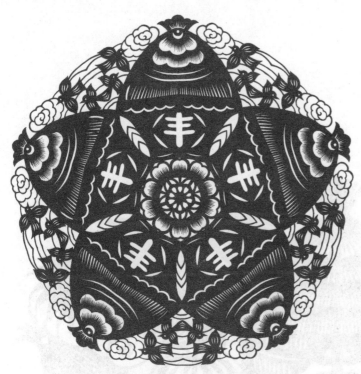

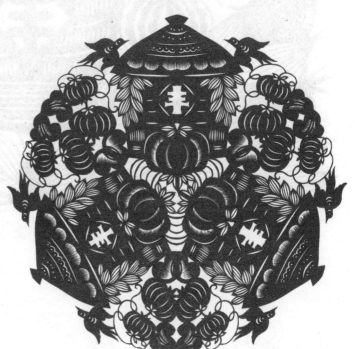

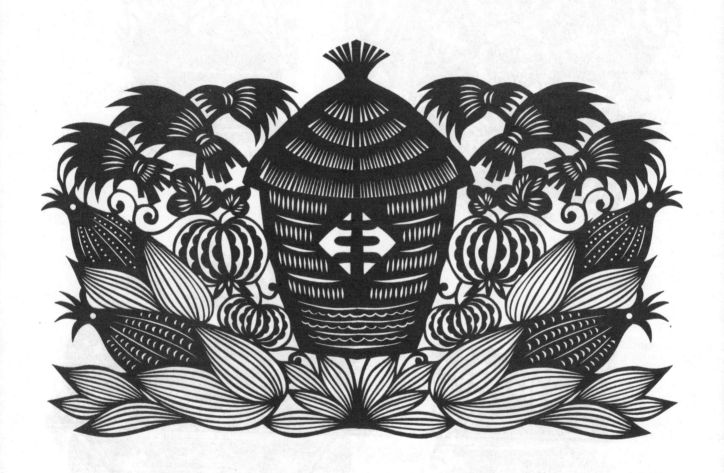

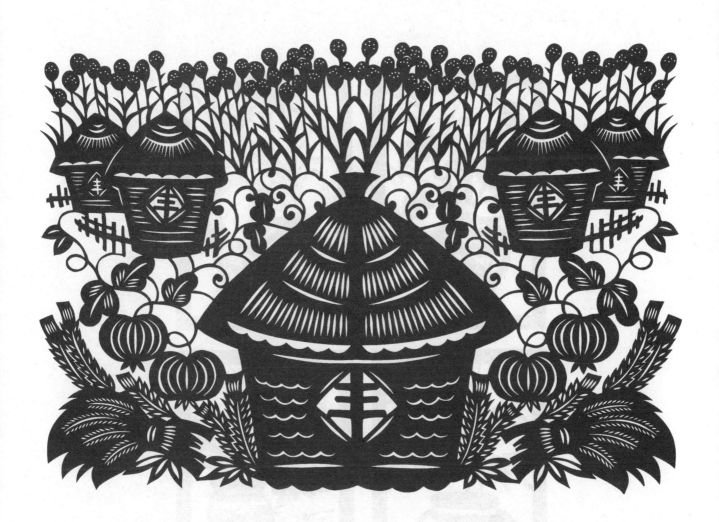

【 梅兰竹菊 】

　　梅、兰、竹、菊因其傲、幽、坚、淡的品质，被世人称为"花中四君子"，这四种花卉组成画面象征纯洁、友情、正直、气节。

动物篇

动物是剪纸作品中经常表现的题材之一，它们既可爱、灵动，又是各种美好寓意的化身。在制作动物类剪纸的过程中要在保持它们的基本形态基础上进行适当的夸张变形，再用纹样进行装饰，以完成乖巧、活泼且具有韵律美感的动物形象图案。

【 灵鼠献瑞（子鼠）】

　　鼠，聪明伶俐、活泼好动，为十二生肖之首。因它们喜好储备粮食，也成为招财进宝的象征。在制作剪纸作品时要把握好圆耳、圆眼、尖嘴、长尾、四肢灵活等特点，形象可爱化，肢体语言拟人化。

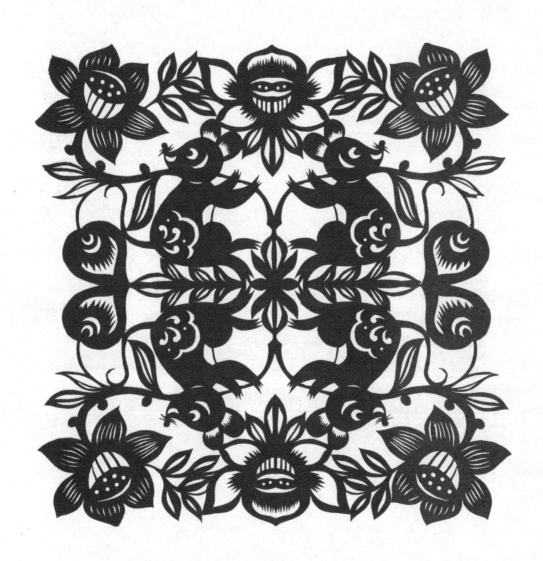

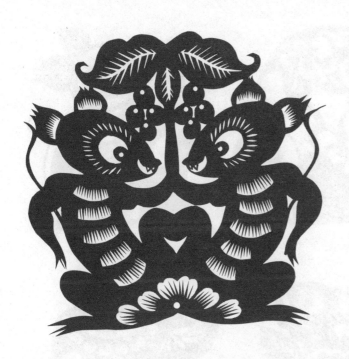

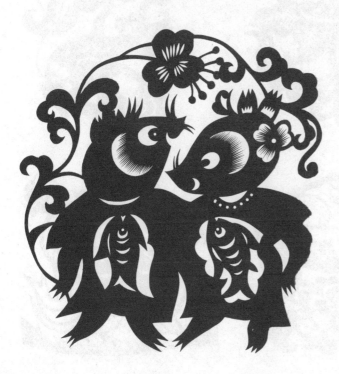

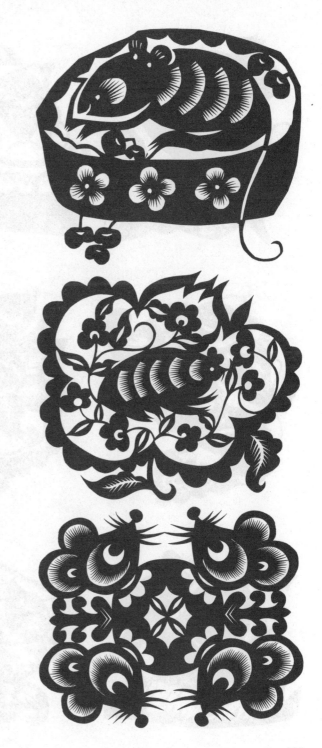

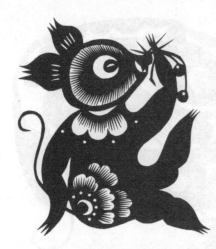 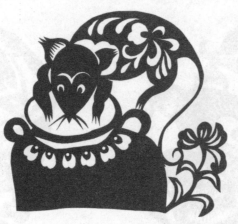 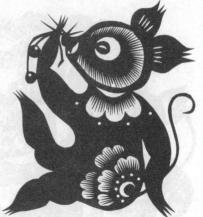

 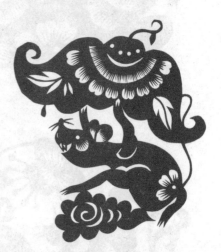

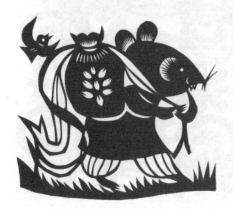 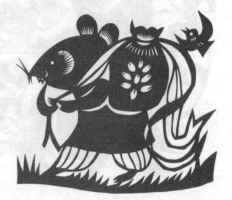

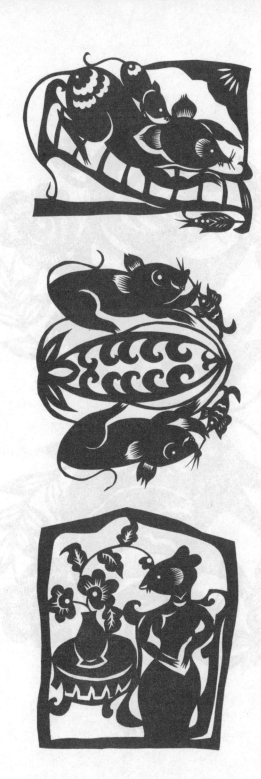
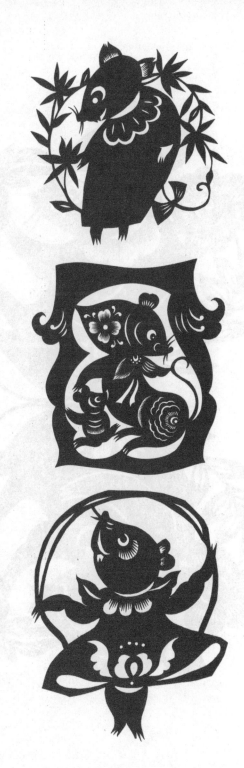

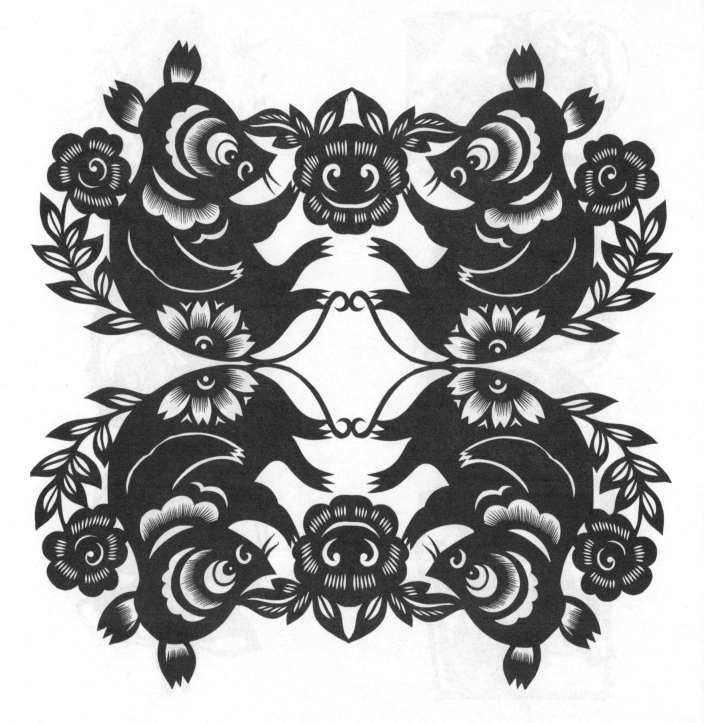

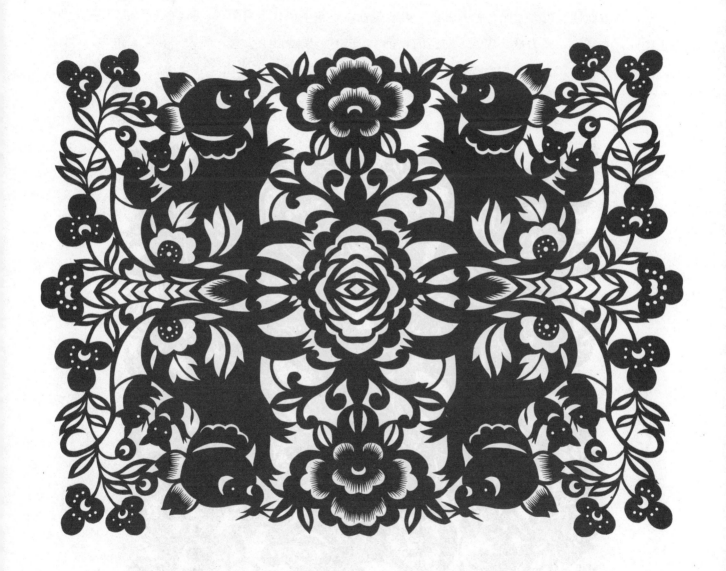

【 牛气冲天（丑牛）】

　　牛，体型健硕、力大无比、勤劳善良、勇敢坚韧，春耕下地代表着希望，秋收满仓又寓意着丰盈，牛也因此代表祥瑞，是力量、忠诚、财富的象征 。它的形象特点是头大、眼大、鼻阔、角弯、身体强壮、四蹄分瓣有力。

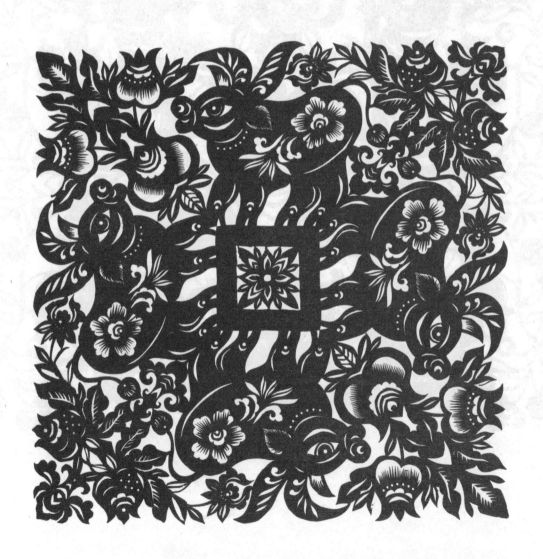

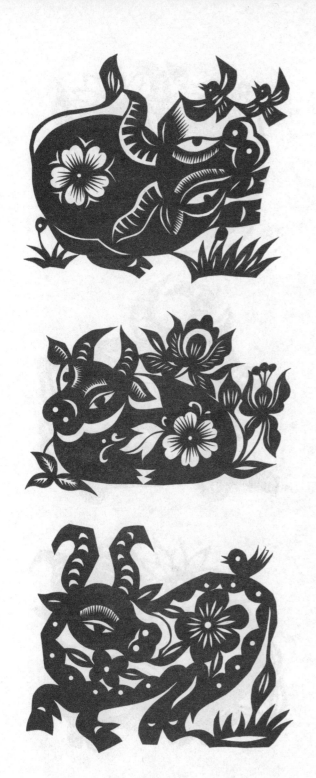
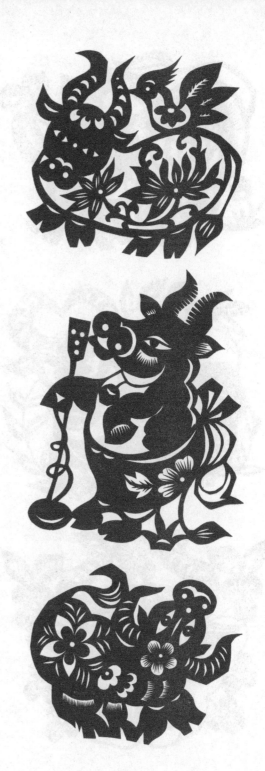

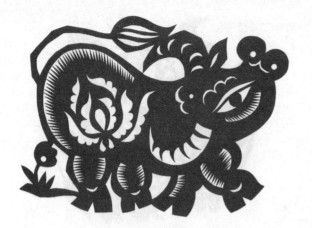
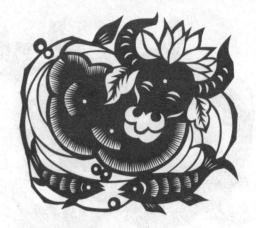
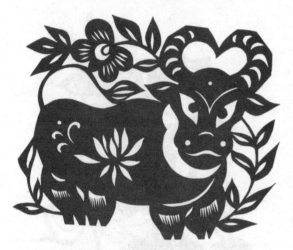
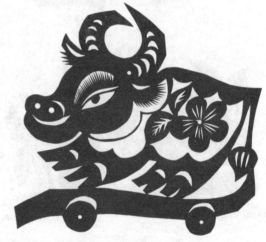
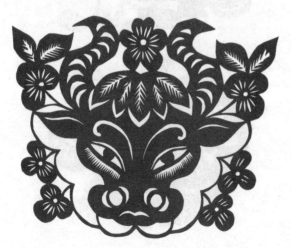
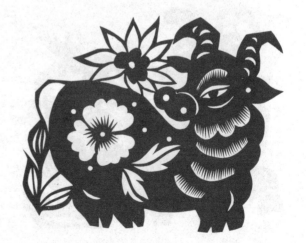

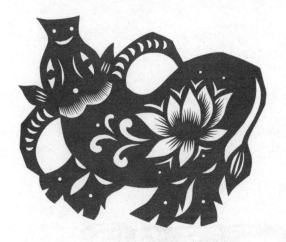

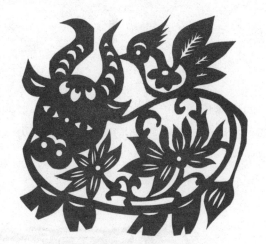

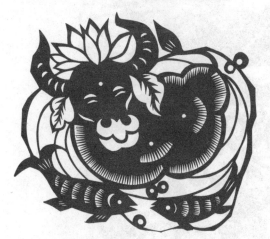

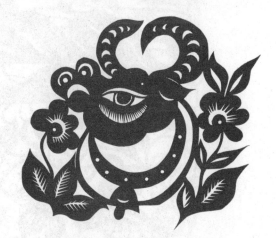

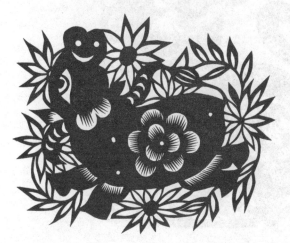

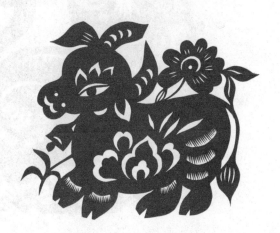

【 虎虎生威（寅虎） 】

　　虎为森林之王，它们性格勇猛、威武，加之前额花纹组成的"王"字，更显威严与权势，给人以敬畏感。在民间，虎被视为拥有驱邪避祸之力，是保护人们的瑞兽。人们会给孩子戴虎头帽、穿虎头鞋、睡虎头枕，希望孩子平安顺意、身体强健、虎虎有生气。虎的造型特点是头圆、吻宽、眼大、牙尖、身壮、爪利。

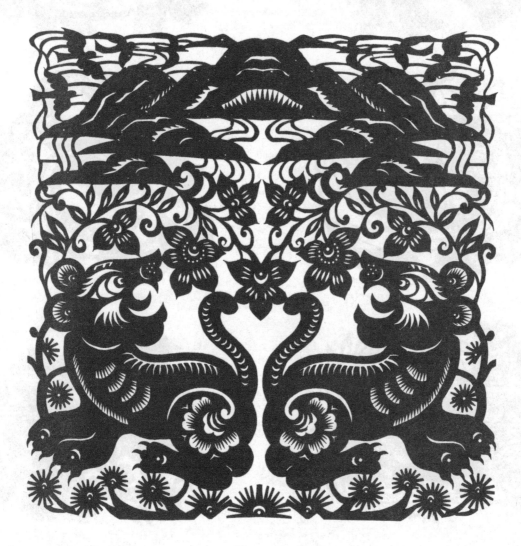

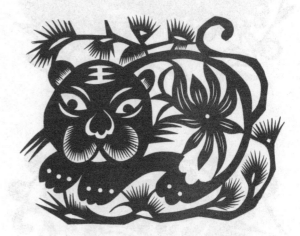

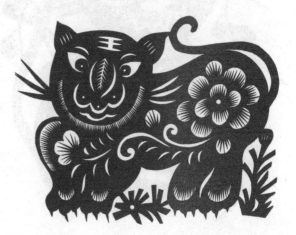

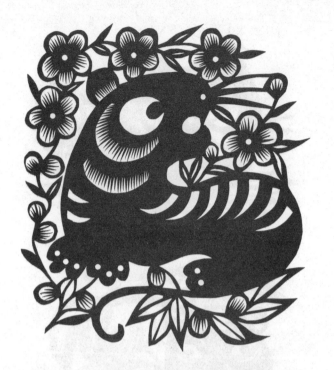
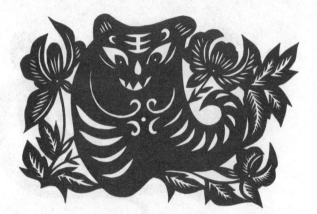
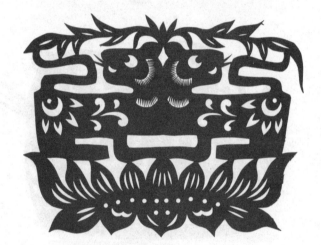
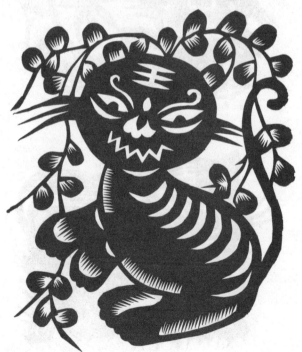
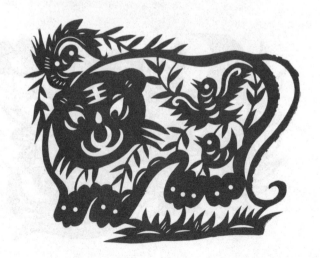

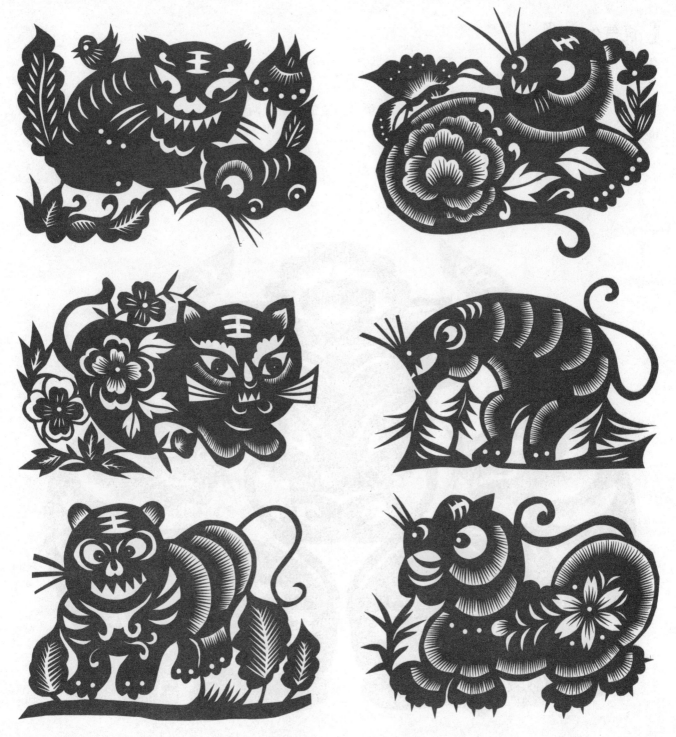

【 虎气牛喧 】

　　虎虎生风、牛气冲天。虎、牛这两种动物都是力量的象征，两种形象相结合，寓意气势长虹、锐不可当。

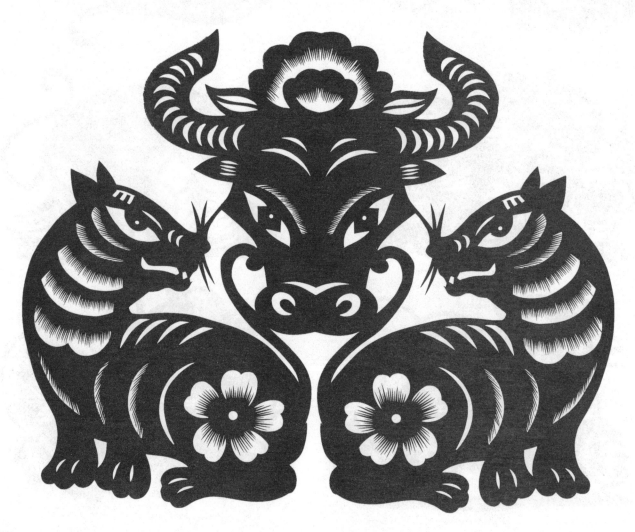

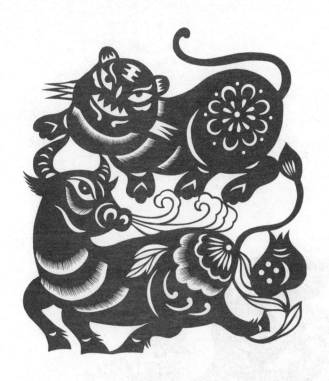
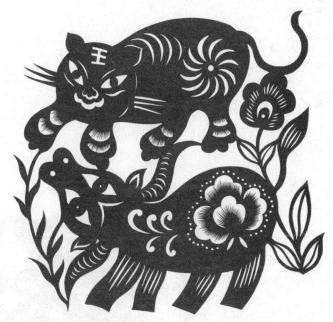
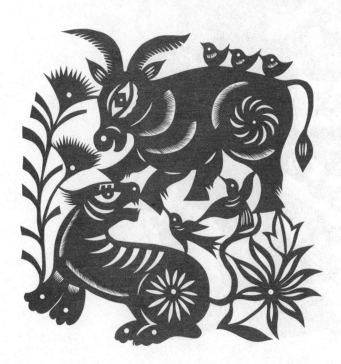
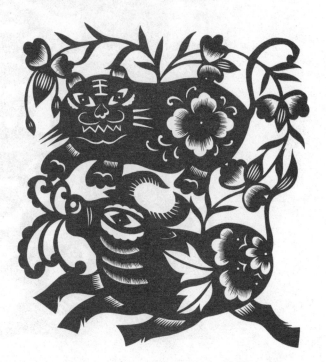

【 金兔吉瑞（卯兔）】

　　兔，机敏灵动、可爱呆萌，是人们非常喜欢的小动物。它们性情温顺、繁殖力强，被人们视为喜庆祥和、多子多福的化身。"玉兔折桂"的传说兔又有了长寿的寓意。制作兔的剪纸时，应把握其形象特征是唇分瓣、眼睛大、耳朵长、尾巴短。

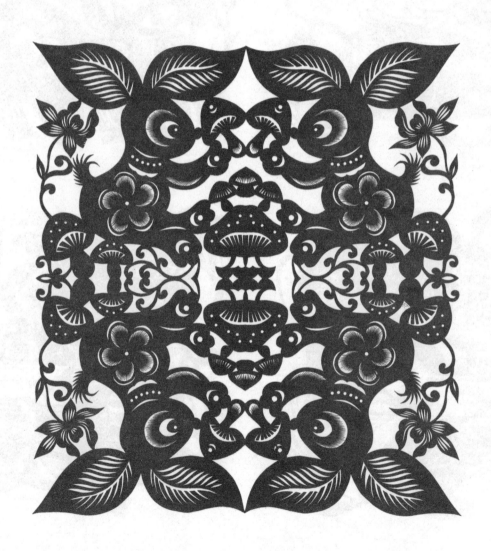

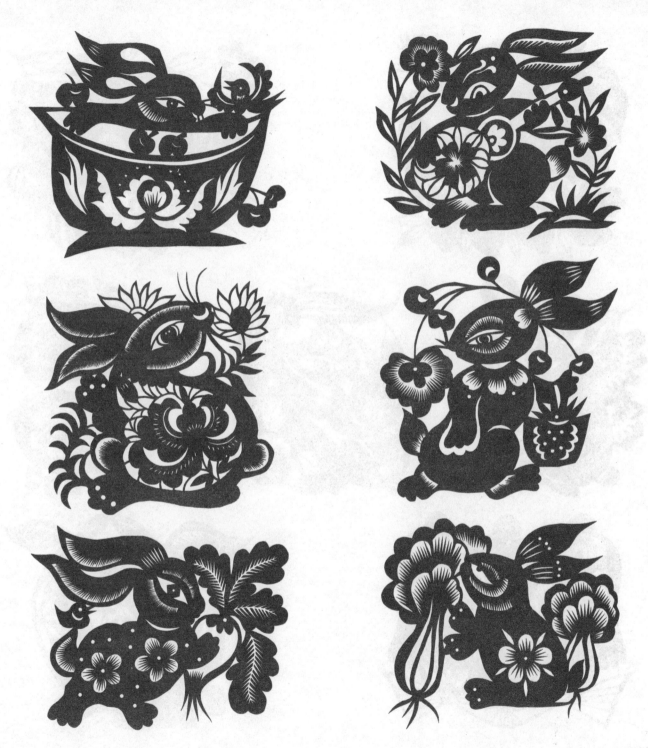

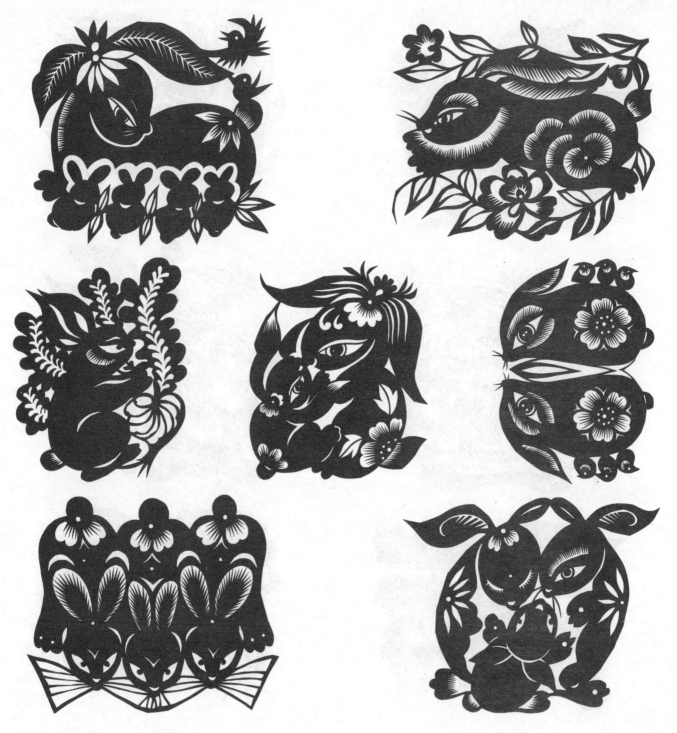

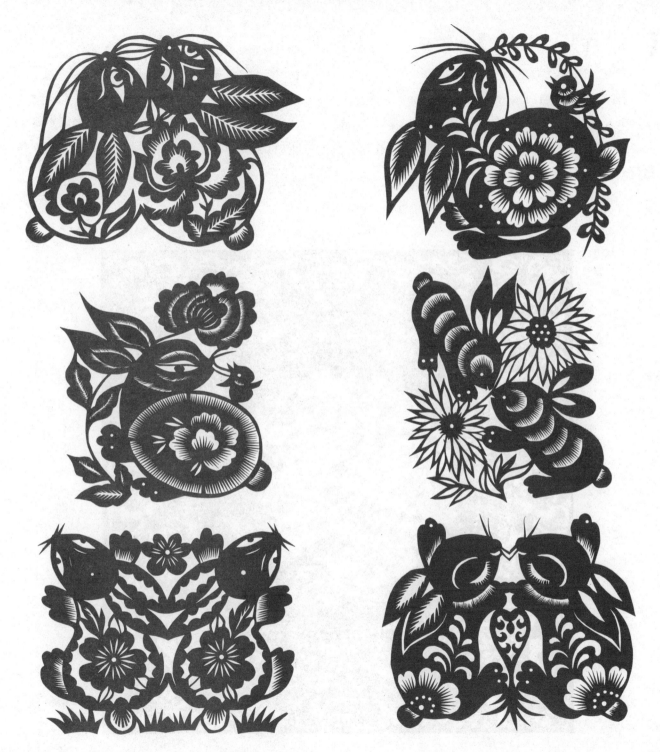

【 飞龙在天（辰龙）】

　　龙，是中国古代神话传说中的神兽，是权威、神圣、尊严的象征，也有祛邪、避灾、祈福之意。创作龙的形象要注意"嘴忌合、眼忌闭、颈忌胖、身忌短"等特征。配以云或水作为衬托，增强画面气势和灵动性。

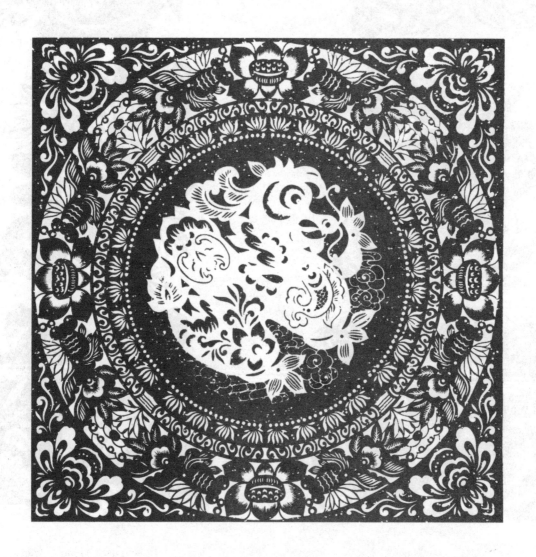

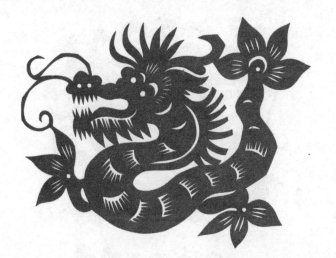

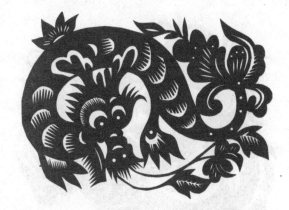

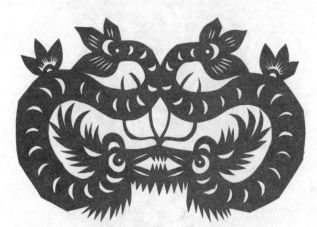

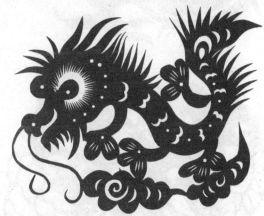

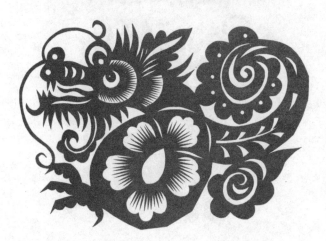

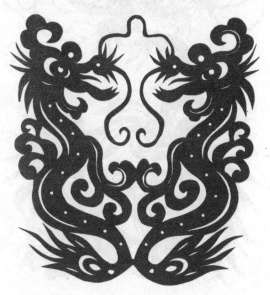

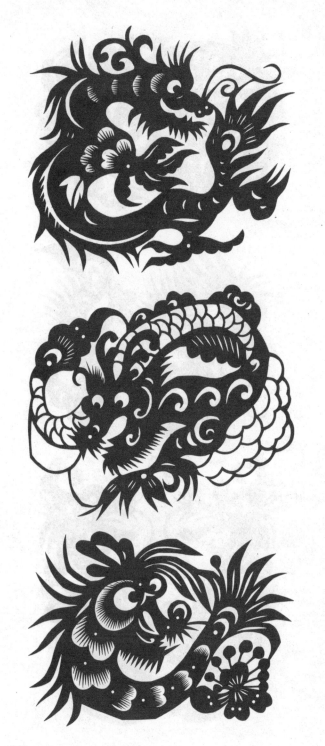
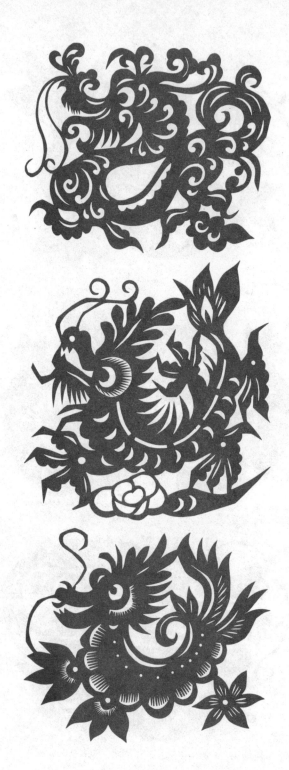

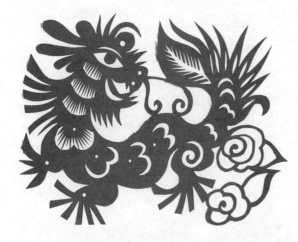

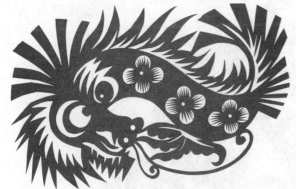

【 双龙戏珠 】

　　在中国神话传说中，龙珠是龙的元神，通过两条龙对火珠的争夺，象征人们对美好生活、幸福安康的祝愿。此类剪纸可以采用对折方式制作，以火珠为中心两条行龙相向而舞，再配以祥云作装饰完成生动活泼的画面。

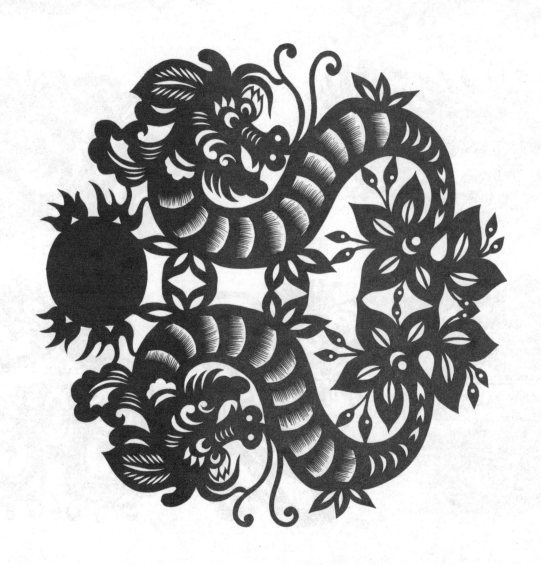

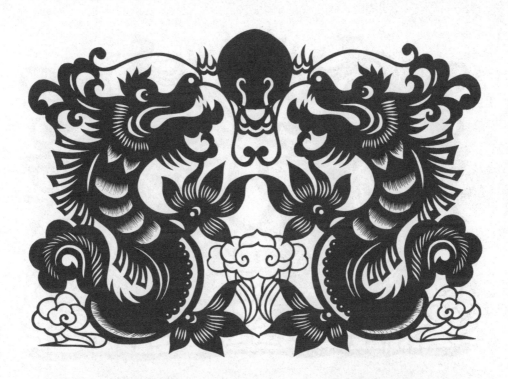

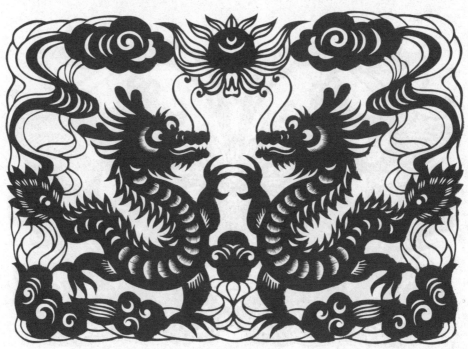

112

　　"龙行雨、虎行风"，飞腾的龙与跳跃的虎相结合，寓意风调雨顺、食足衣丰、精神振奋、有所作为。

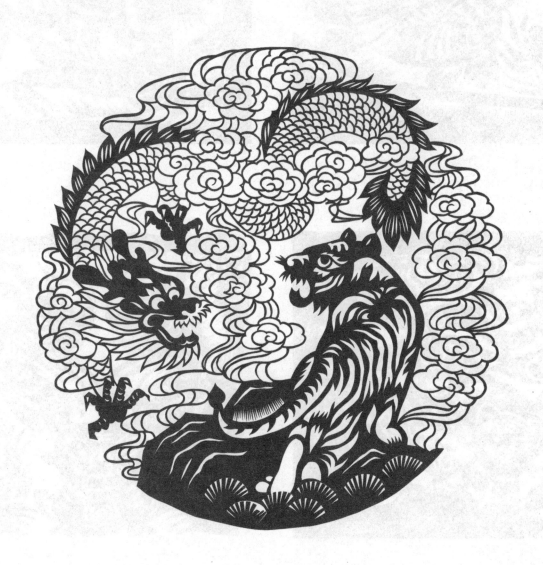

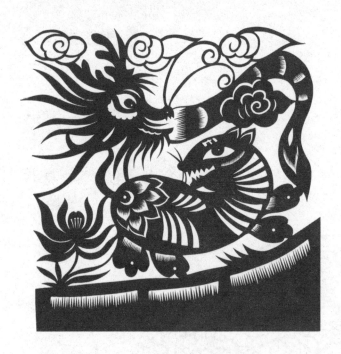
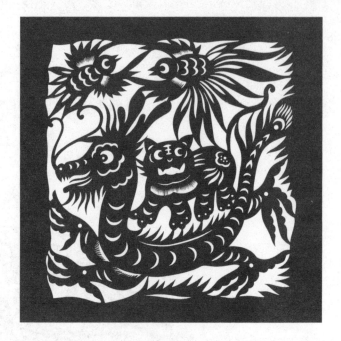
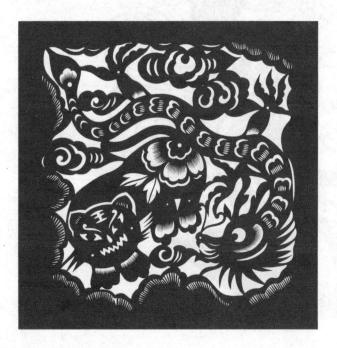
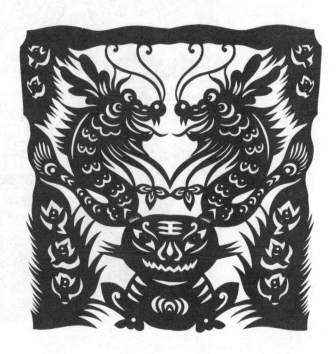

在远古时代人们视蛇为神，它代表着生殖和繁衍，是一种重要的图腾和象征，中华始祖女娲和伏羲便是人体蛇身。蛇在民间被寓意为吉祥、幸运，俗语说"蛇不进无福之地"，有些地方会把家里遇蛇视为吉兆。蛇的典型特征是身体似绳、舌细长，前端分叉，行动灵活，创作时一般取盘绕形态增强动感。

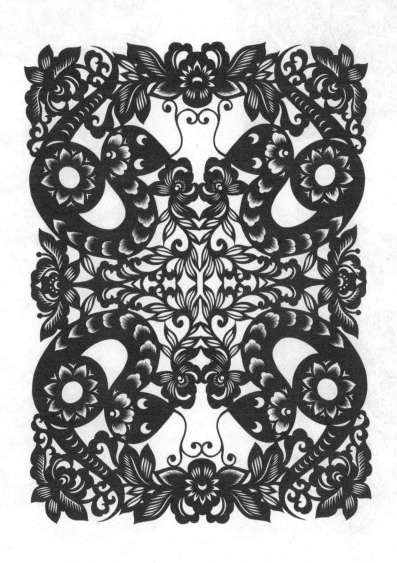

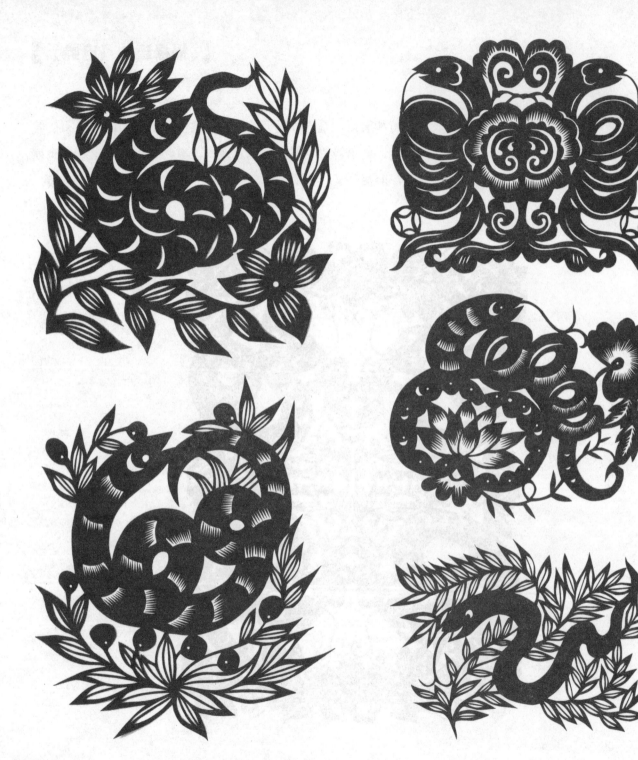

116

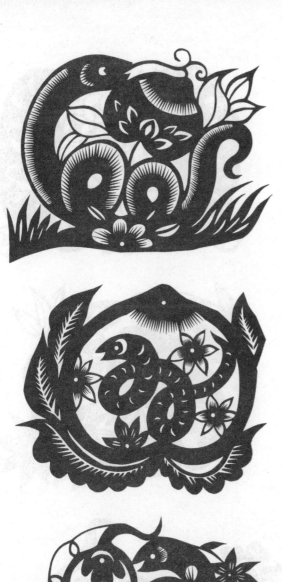

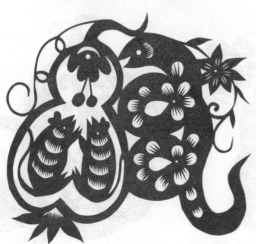

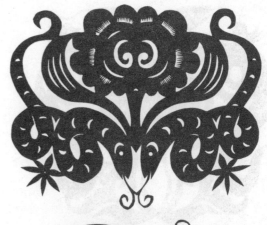

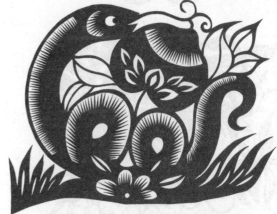

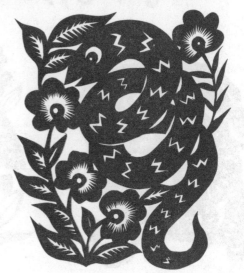

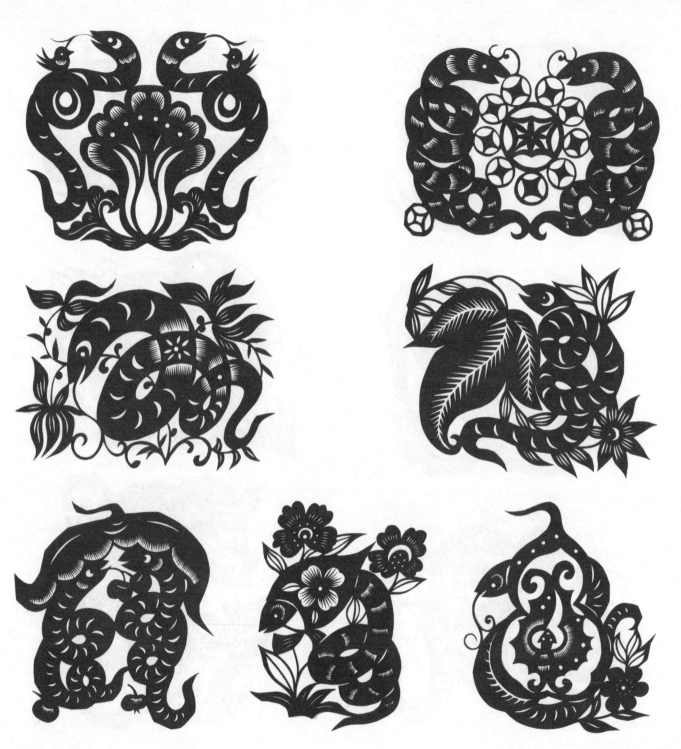

　　马与人类生产、生活、军事等方面密切相连，它们性格激情奔放、待人温顺忠诚、做事吃苦耐劳、面对困难勇往直前，是人类忠实的朋友。骏马奔跑时身姿矫健，有事业、财运飞黄腾达的吉祥寓意。马的典型特点是脸平且长、耳短且竖，四肢较长、鬃毛飘逸。

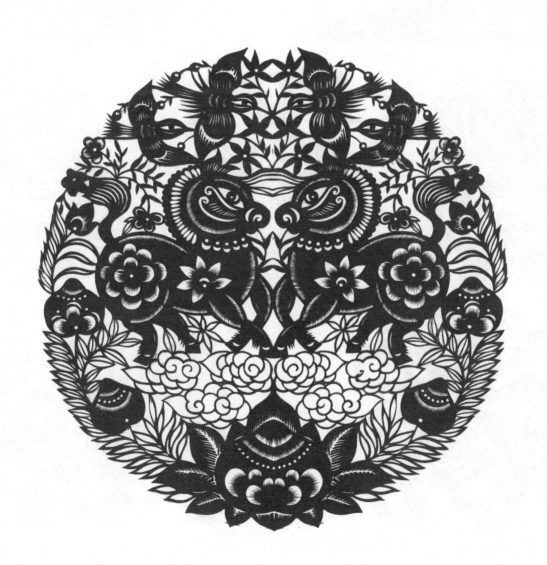

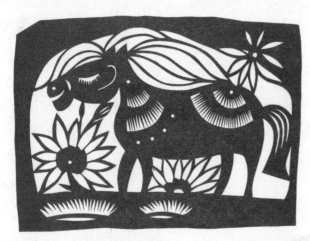
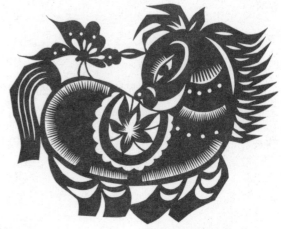
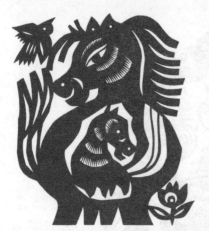
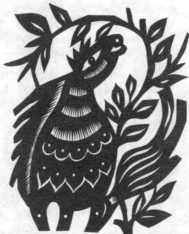

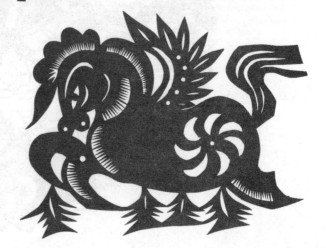

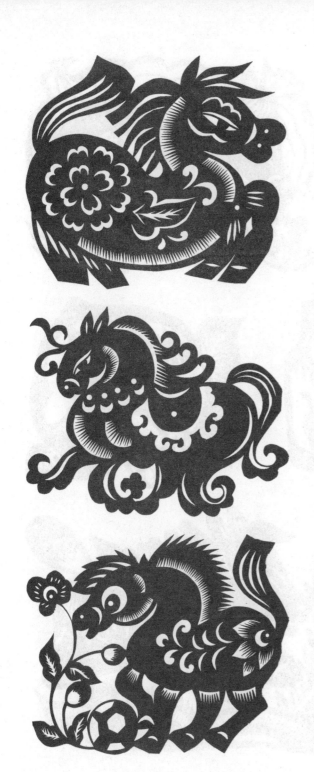

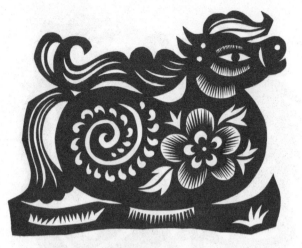
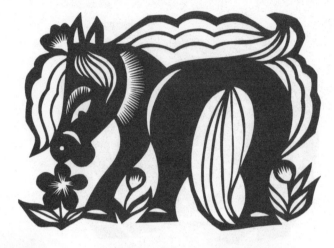
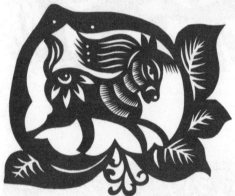

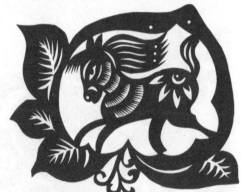
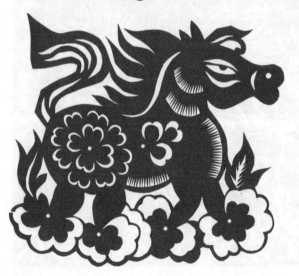
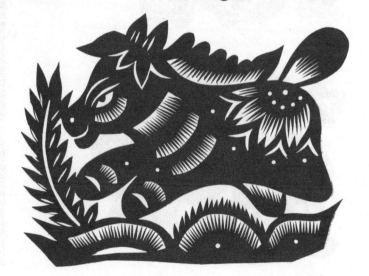

　　"马上封侯"是由马和猴两种动物组合而成，"马上"是立刻之意，"猴"与"侯"同音，寓意"封侯"，猴立马背，意在祈盼官运亨通、事业连连高升。

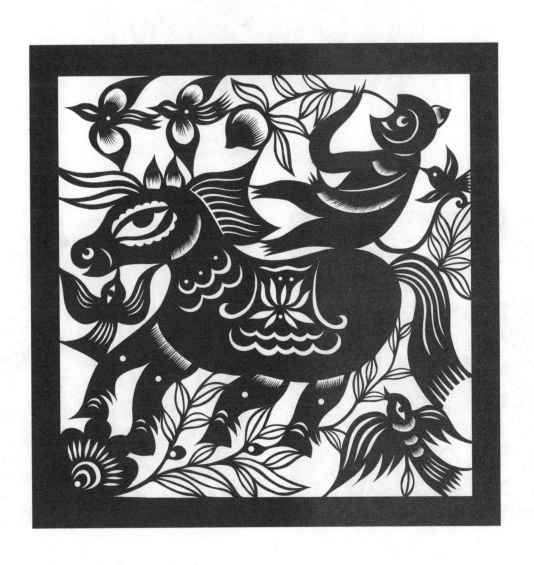

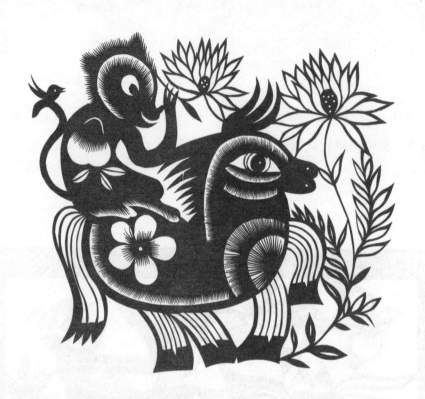

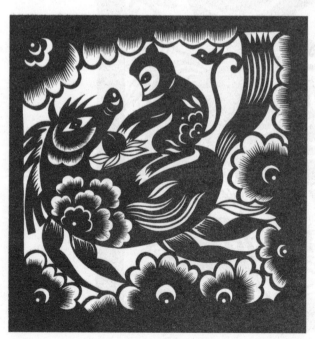

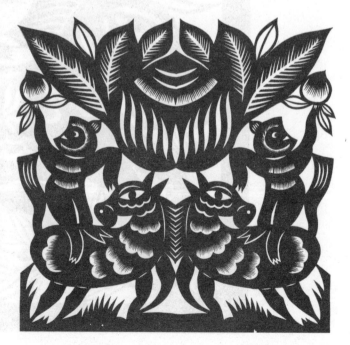

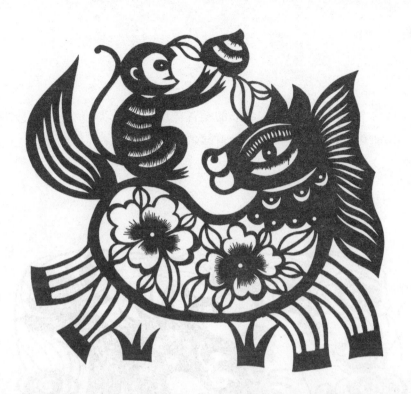

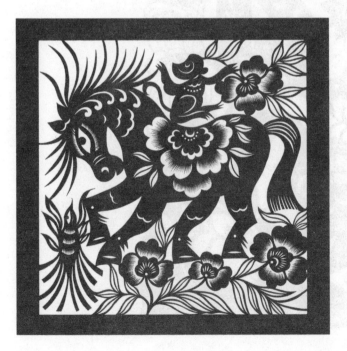

【 龙马精神 】

 龙马，原指中国传说中的骏马。剪纸作品取的是吉祥用意，所以在制作时可按字面之意，画面由象征中国的龙和日行千里的马相结合组成，以寓意自强不息、奋斗不止的进取精神。

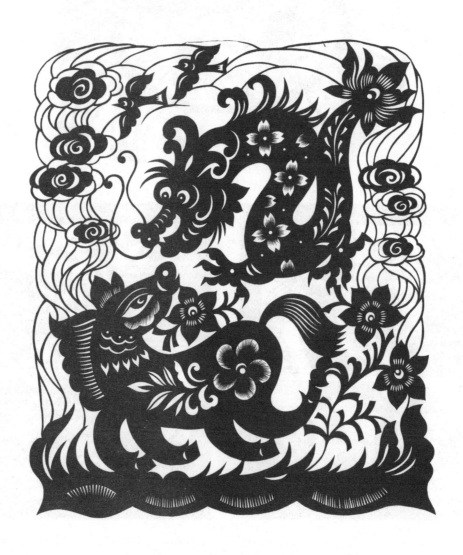

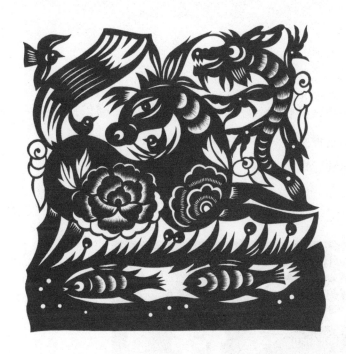
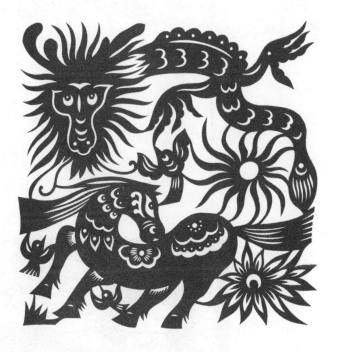
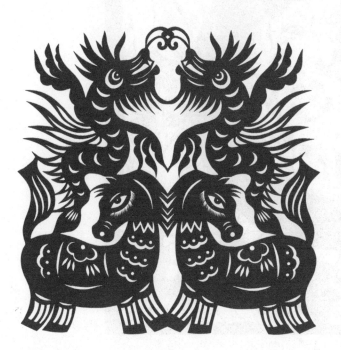
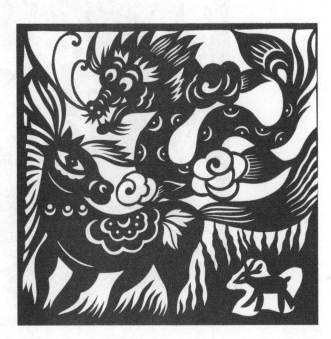

127

【 喜气洋洋（未羊）】

羊，天生丽质、纯洁高贵、秉性温和，是美丽和善良的化身。在古代"羊"与"祥"通用，"祥"可写为"吉羊"，有吉祥如意之意，所以在民间"羊"被视为"吉祥、祥瑞"的象征。在剪纸制作中，羊的主要特点是羊角长而弯、耳朵小微垂、尾巴短而翘、四肢发达、乖巧温和。

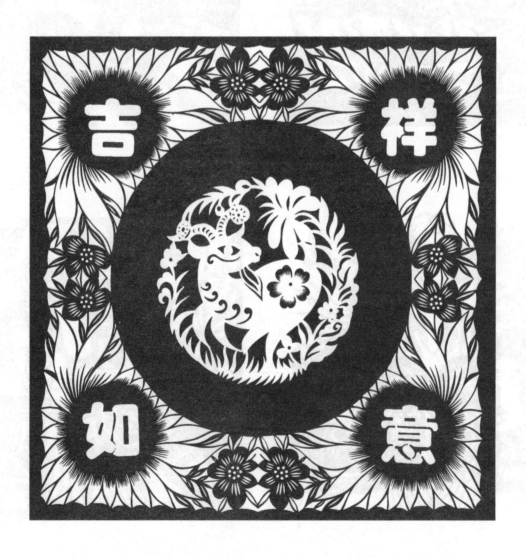

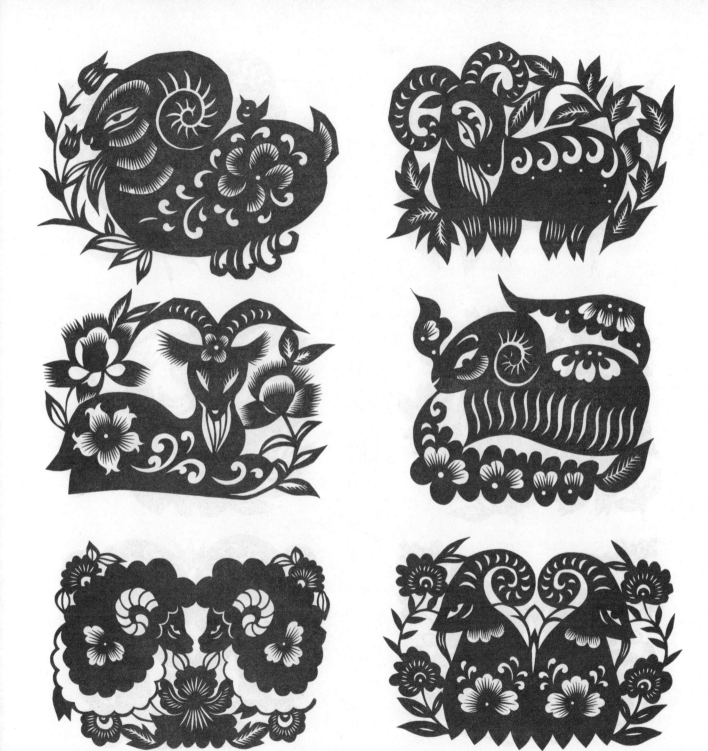

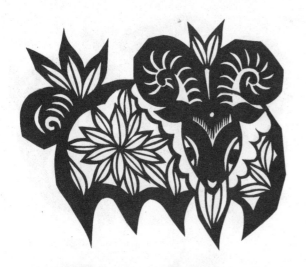
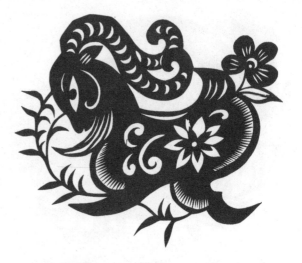
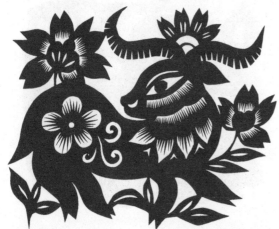
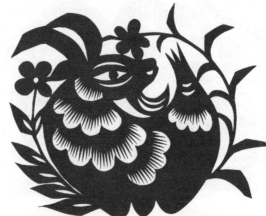
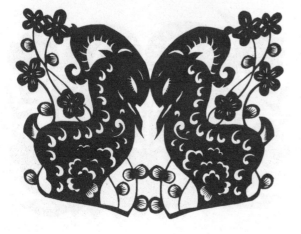
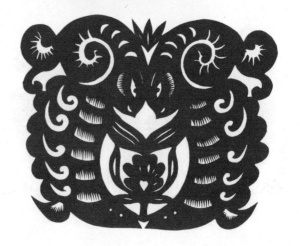

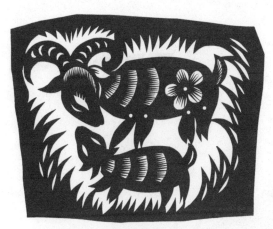
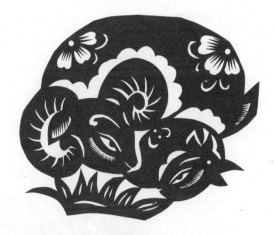
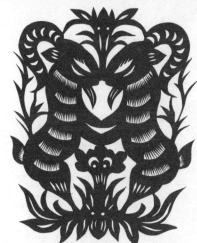
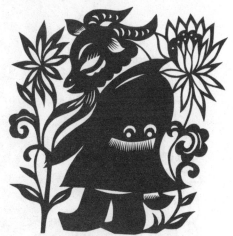
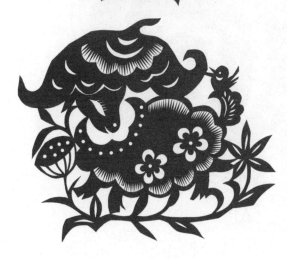
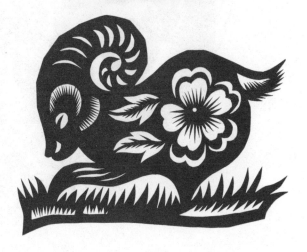

〖 三阳开泰 〗

　　"三阳交泰，日新惟良"，旧时三阳开泰是新年起始的祝愿之辞，寓意春回大地、万象更新。"阳"与"羊"同音，人们便由三只羊的形象组合完成画面。

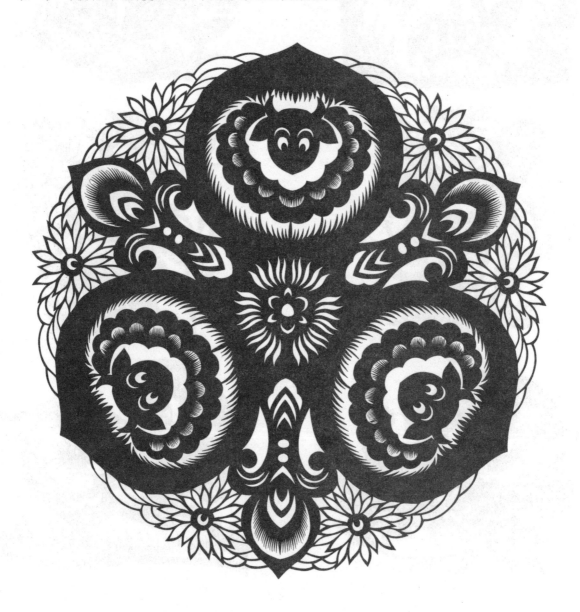

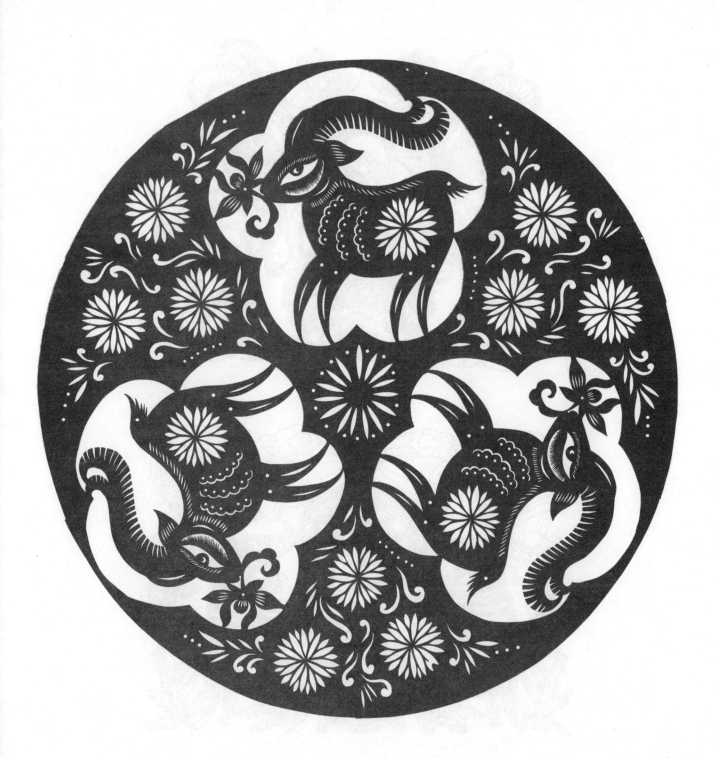

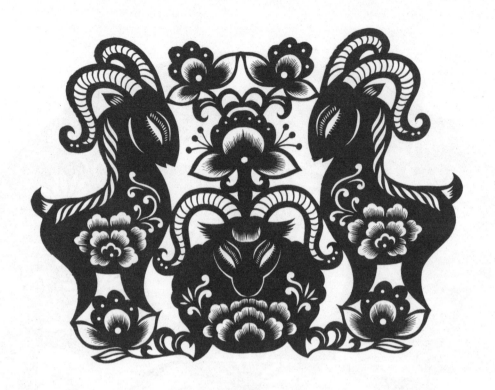

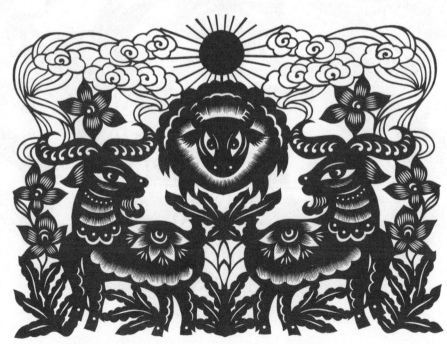

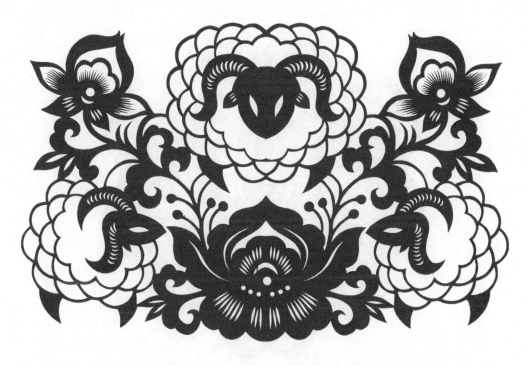

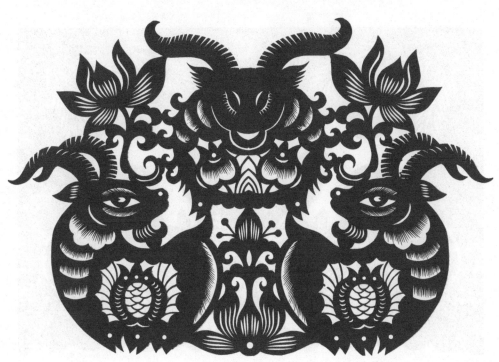

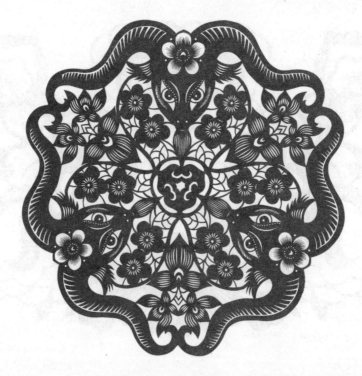

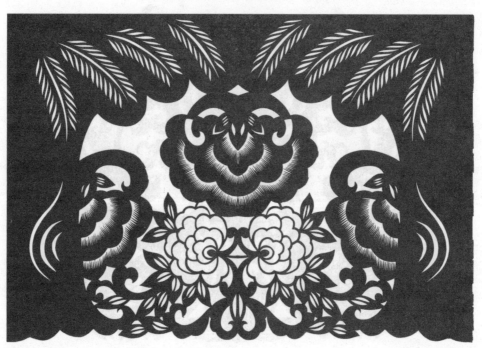

136

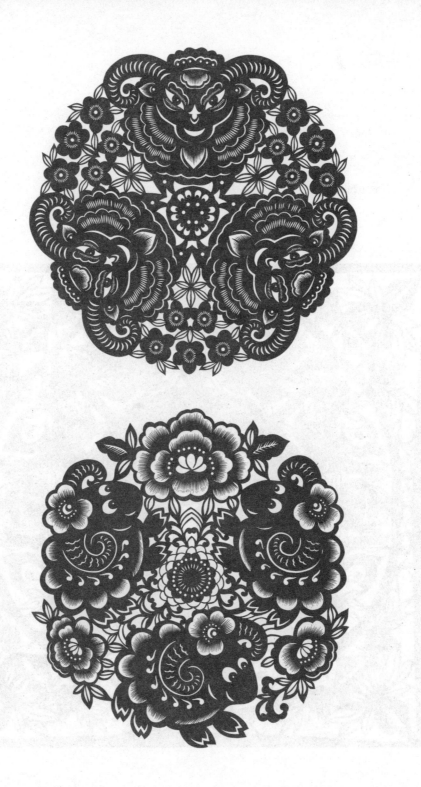

【灵猴献瑞（申猴）】

　　猴，聪明、好动、灵巧、俏皮，是非常有喜庆色彩的动物形象。"猴"与"侯"同音，意为"诸侯"，象征官运，又与"候"谐音，取"将至"之意，寓意好运将至、财运将至。猴类的剪纸造型特点为 嘴巴尖、眼睛大、四肢修长、尾巴摇摆、姿态灵活。

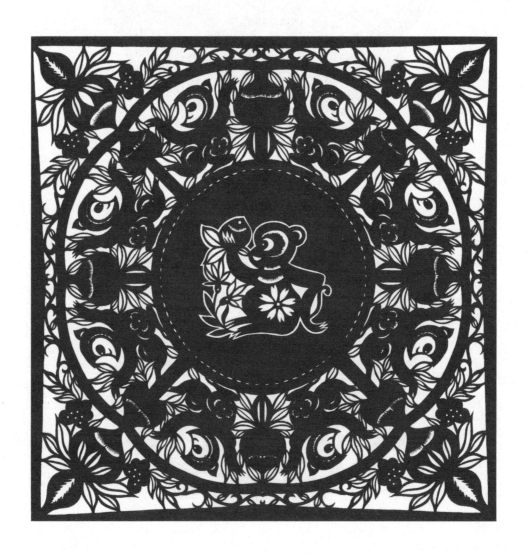

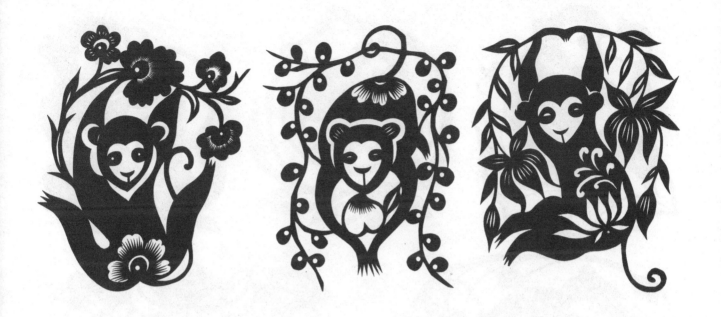

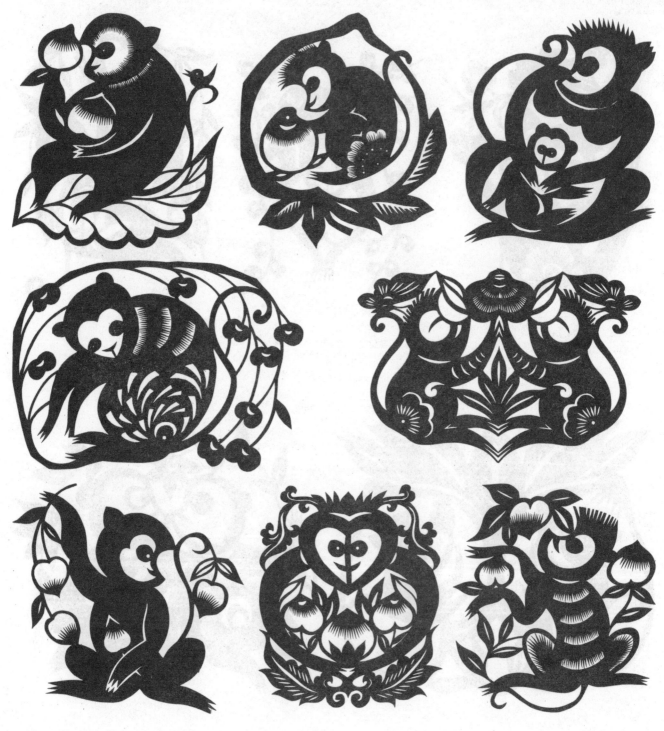

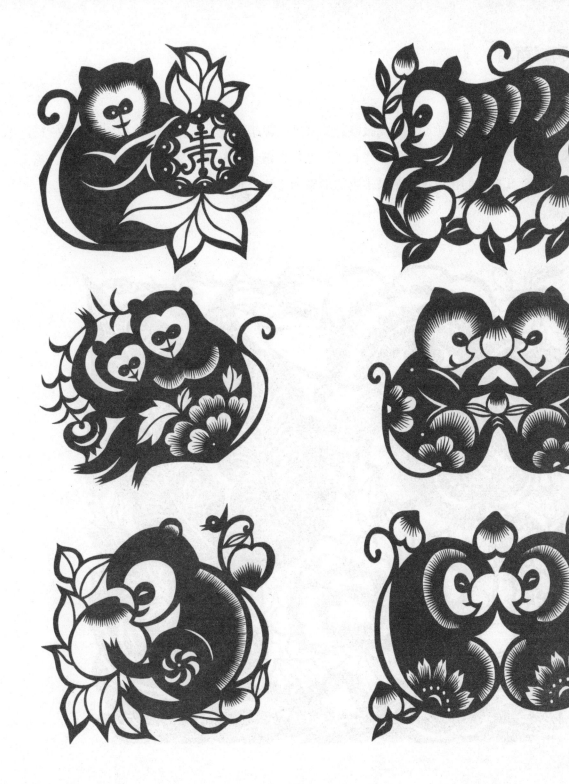

〖 大吉大利（酉鸡）〗

　　雄鸡在古时被尊称为"报时神"，雄鸡报晓意味着结束黑暗，迎来光明，无论酷暑寒冬，它们准时唤醒人们，鸡也成为诚实守信的化身。又因"鸡"与"吉"谐音，所以"鸡"被视为吉祥之物，寓意大吉大利、吉庆安康。在剪纸创作中主要是以雄鸡的形象为主体，主要特征为冠高胸挺、眼圆嘴尖、腿细爪利、尾羽舒展。

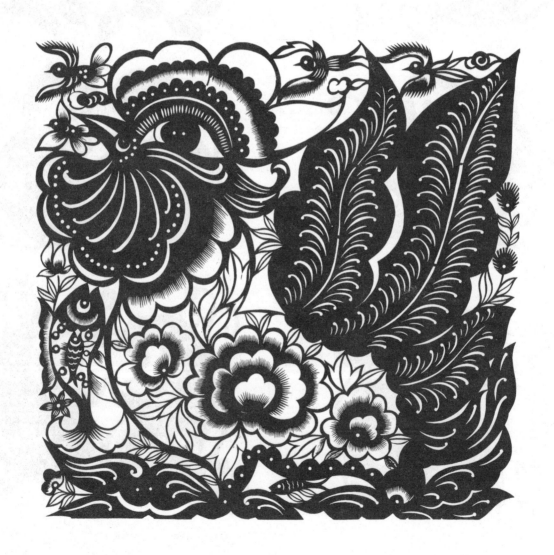

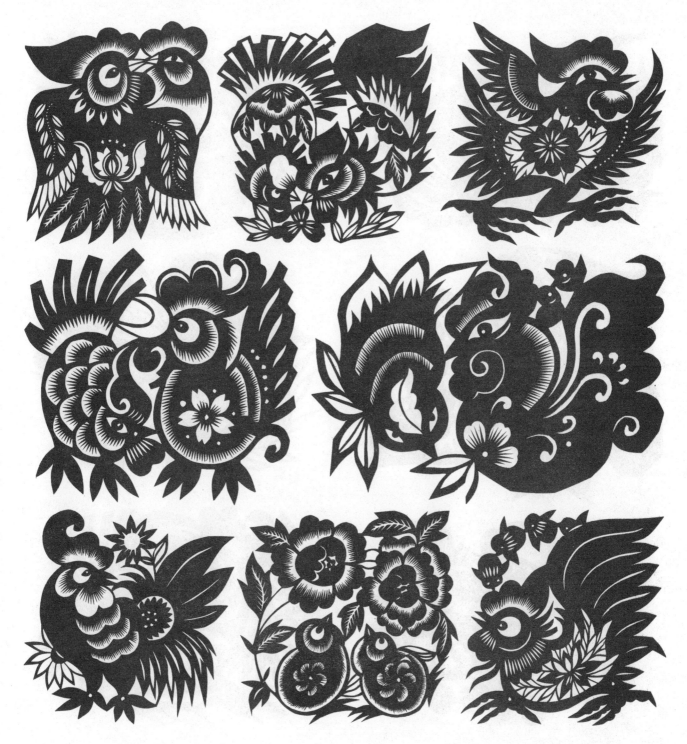

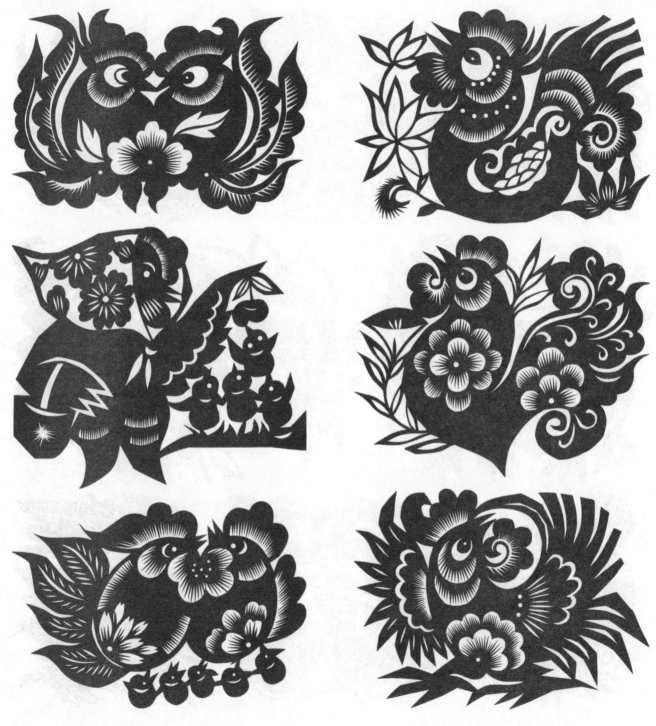

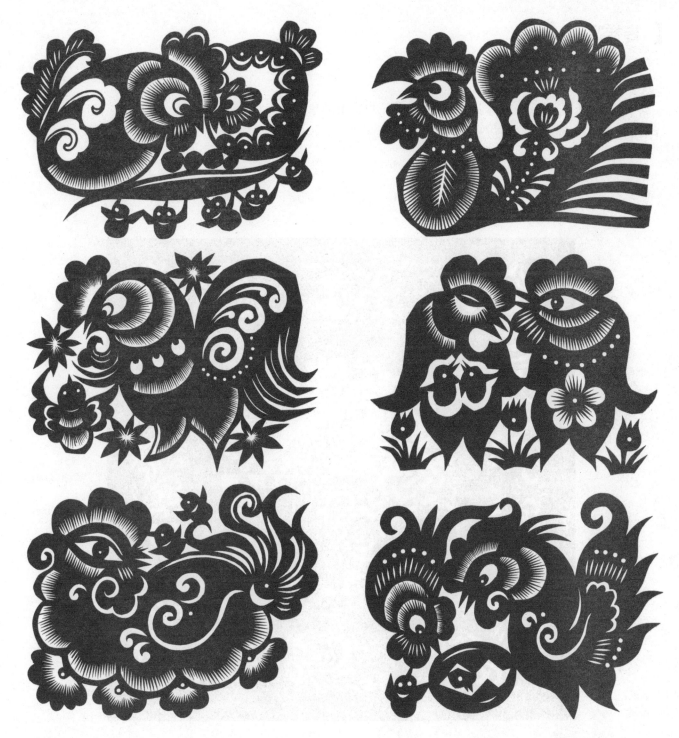

〖 吉祥富贵 〗

　　"鸡"与"吉"谐音，寓意吉祥，牡丹花是富贵的象征，两种图案相结合，意为吉祥富贵，是常用的搭配组合。在此组合中以鸡的形象为主体，牡丹花为装饰。

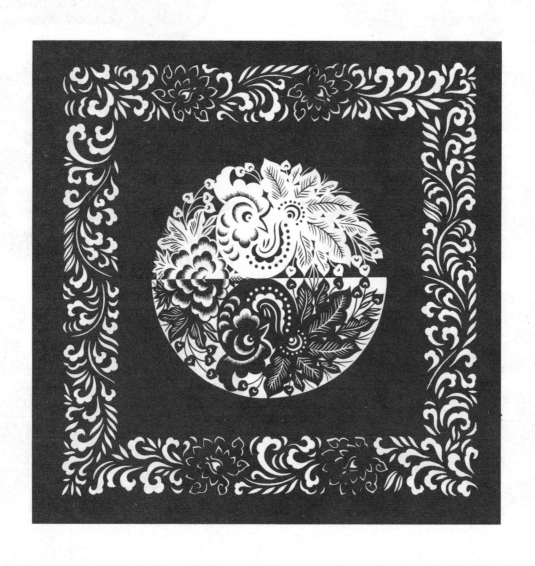

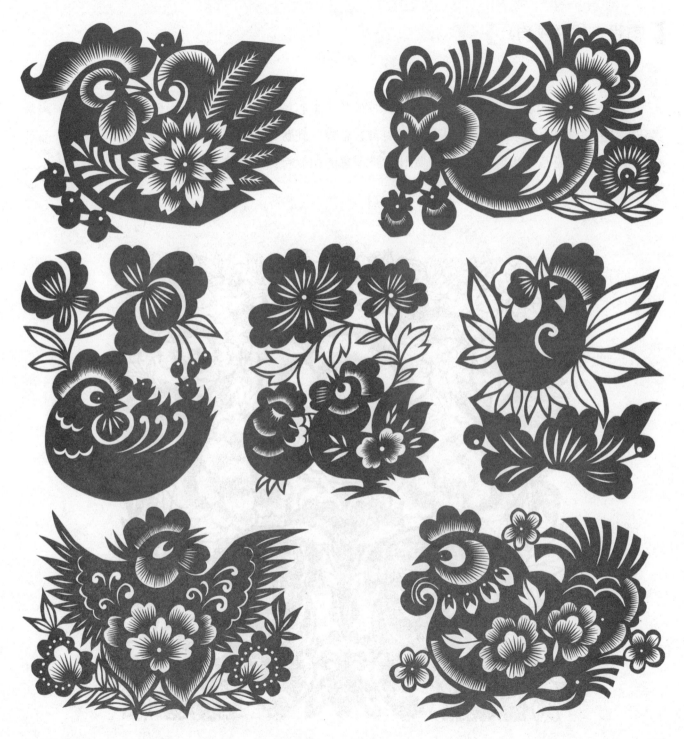

147

〖 前程在望（戌狗）〗

狗是人类忠实的朋友，它们看家护院、牧马放羊、忠心护主，是忠贞不渝的象征。因为狗的叫声与"旺""望"谐音，所以它也被赋予兴旺、财富、希望、旺财兴福的寓意。狗的种类繁多，每一个品种都有其独特外形特点，形象差异很大，制作时把握总的相似特点为毛发的蓬松感，尾巴上翘的姿态以及活泼可爱的动势。

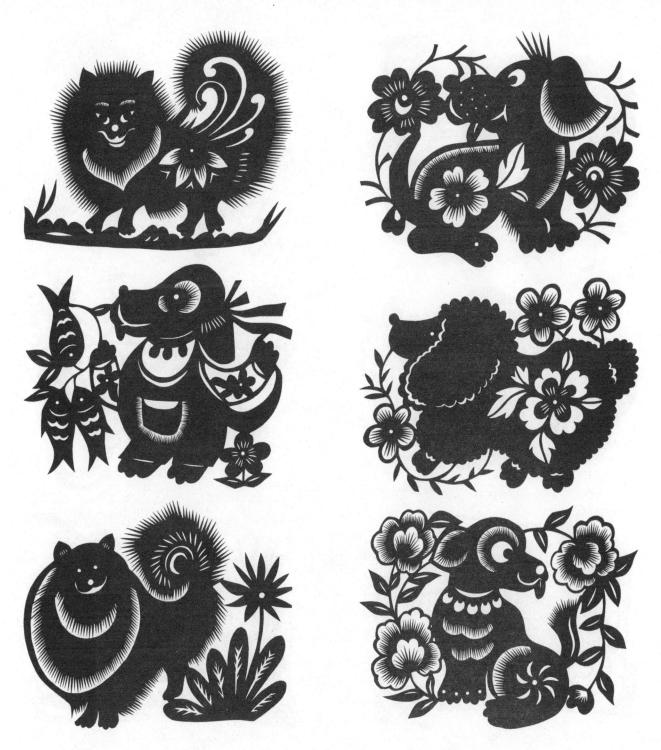

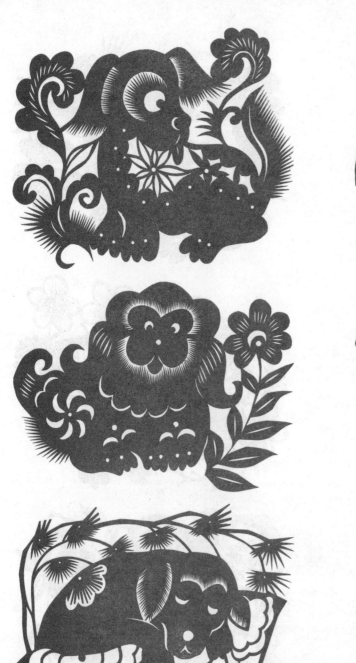
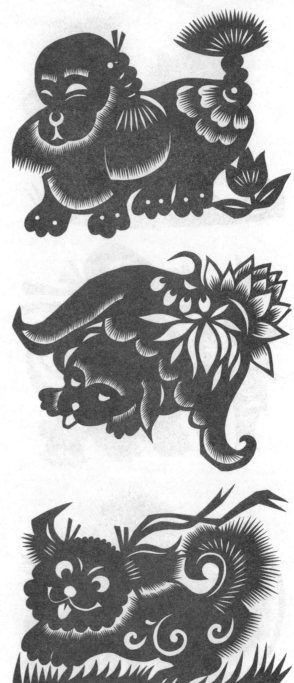

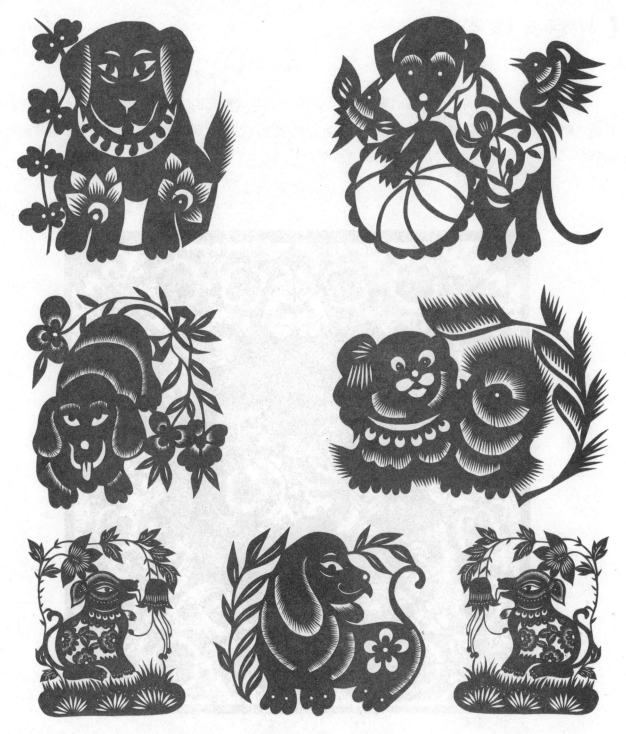

【 祝福平安（亥猪）】

"猪"与"珠"同音，是财富的象征，又因其外形圆润、能吃能睡、憨态可掬，被人们视为富裕、有福、财源滚滚的吉祥之物。另外，猪有很强的繁殖能力，也寓意家族兴旺、子孙满堂。猪的形貌特点是口大、鼻长、耳阔、身肥、足短、尾细。

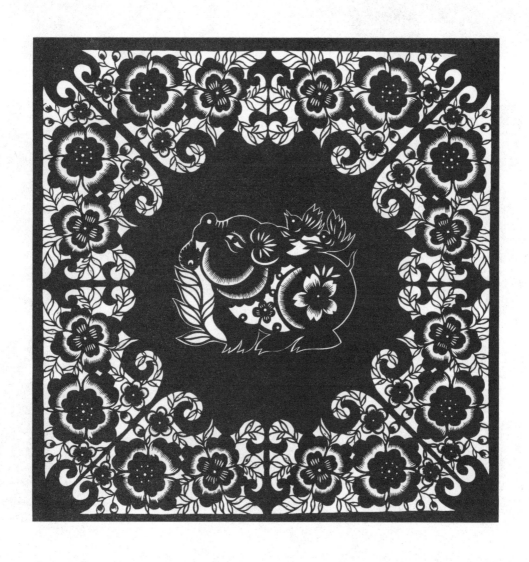

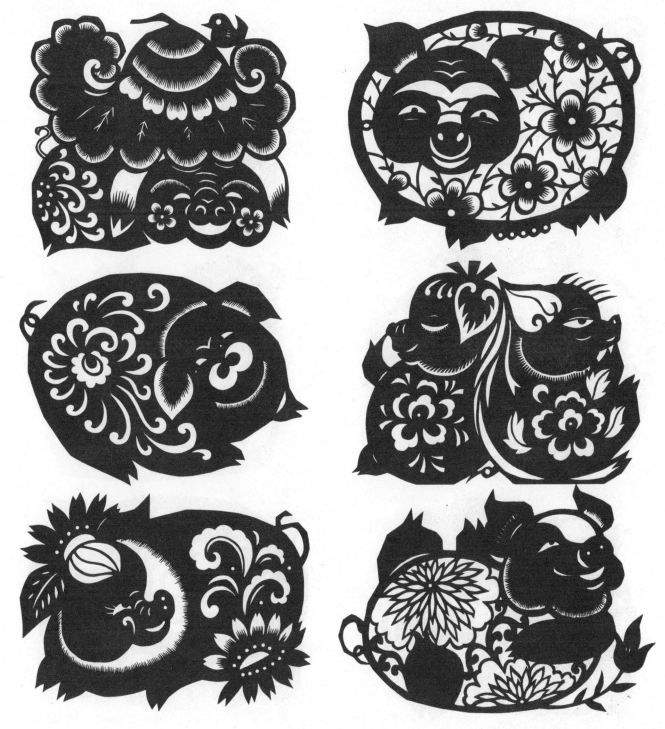

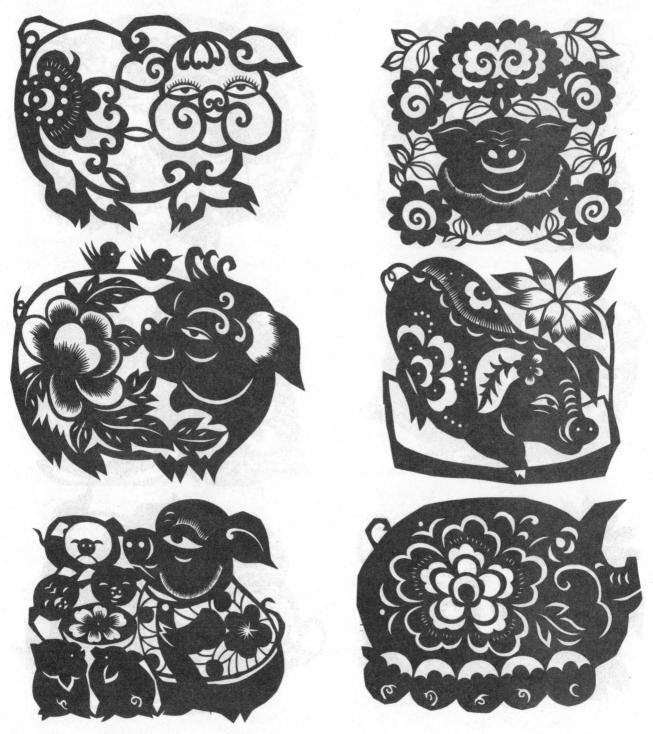

154

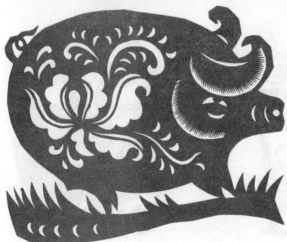
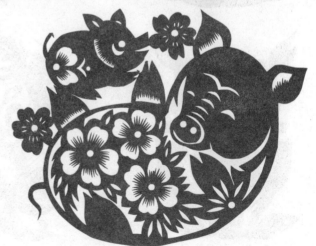

〖 十二生肖 〗

　　十二生肖由十二地支和十二种动物结合而成，十二年为一轮回，每一个年份都有对应的动物形象，是新年窗花的创作主体，也是最具中国特色的民族文化元素。十二生肖可以每个动物单独完成画面，也可以在相同的元素下形成系列作品。在剪纸制作中，动物的形象不以写实为主，要在把握每个动物的体态特点基础上进行夸张变形，让动物形象更加活泼、灵动，再结合锯齿纹等剪纸语言，使其更具民俗装饰美感。

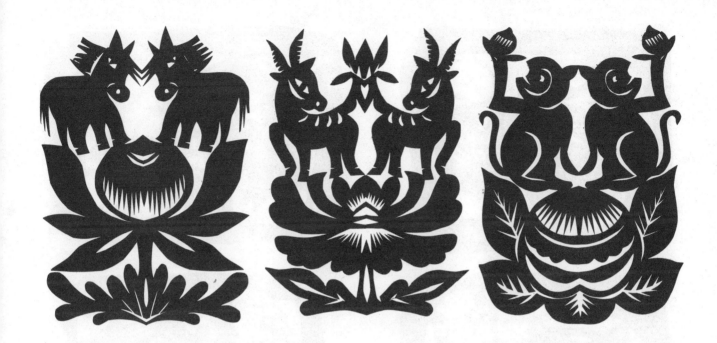

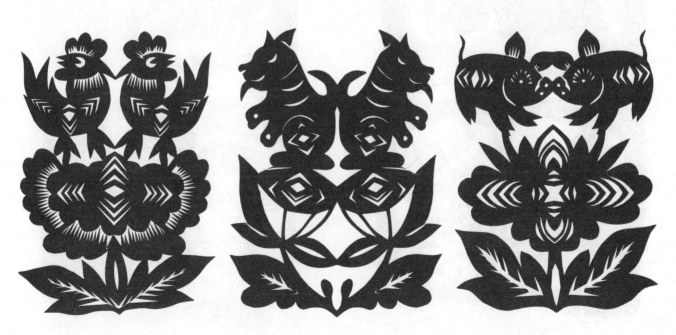

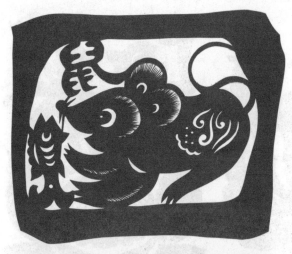
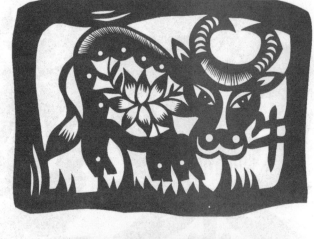

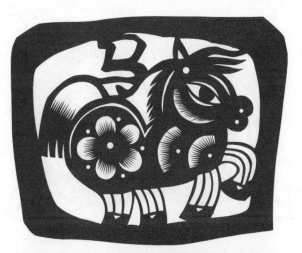

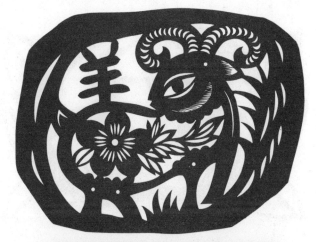

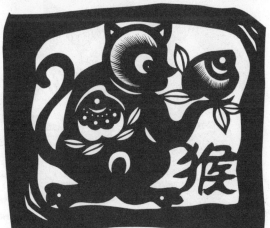

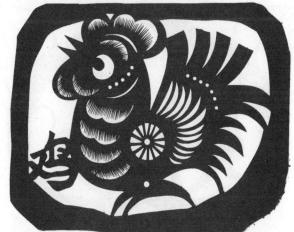

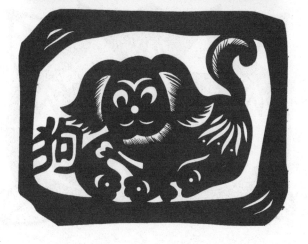

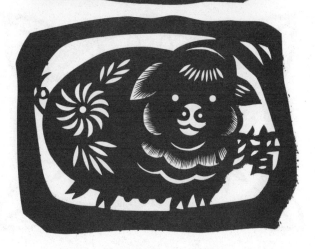

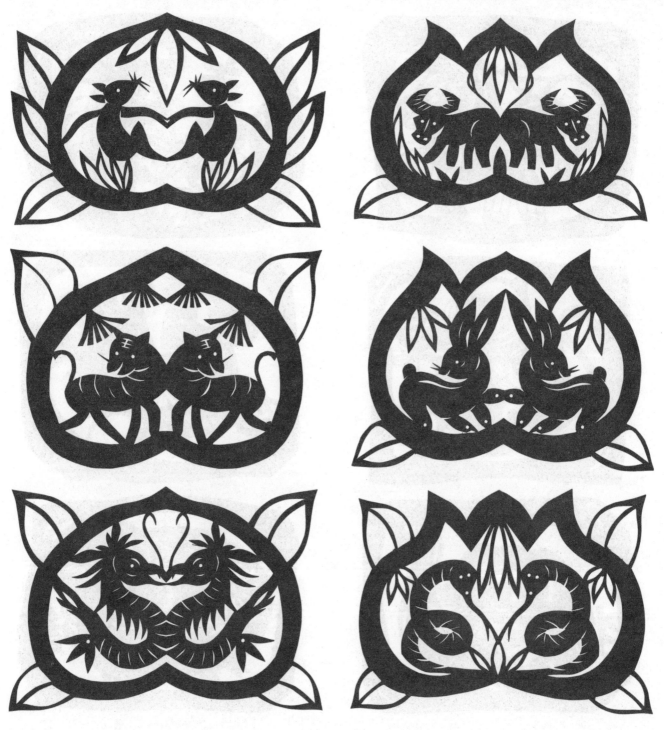

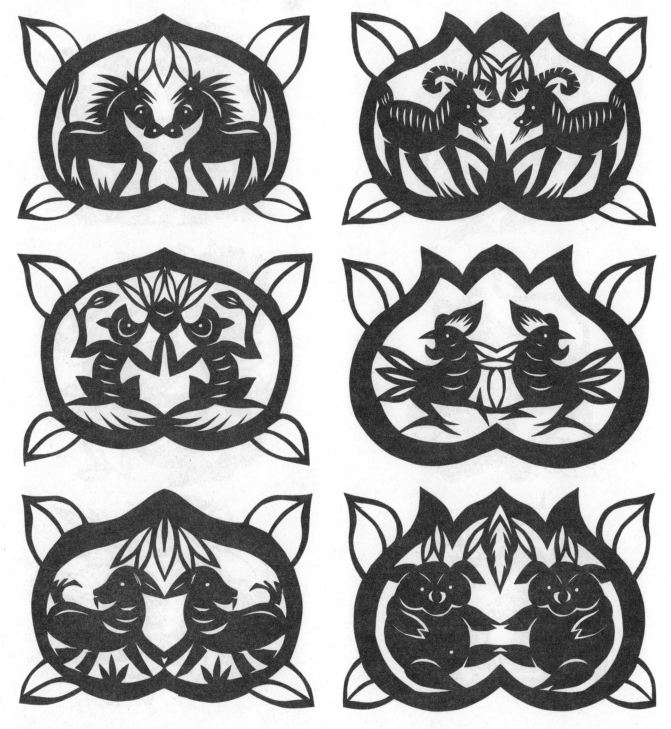

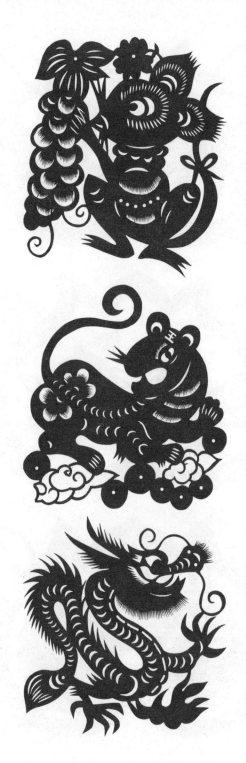

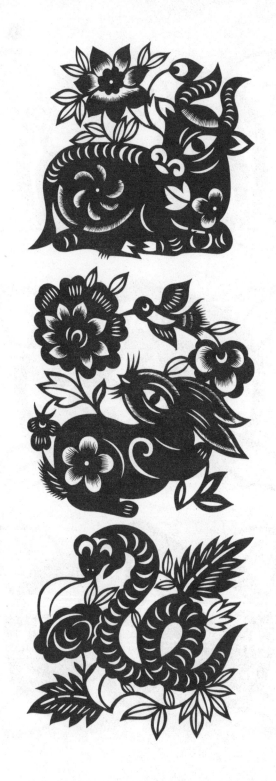

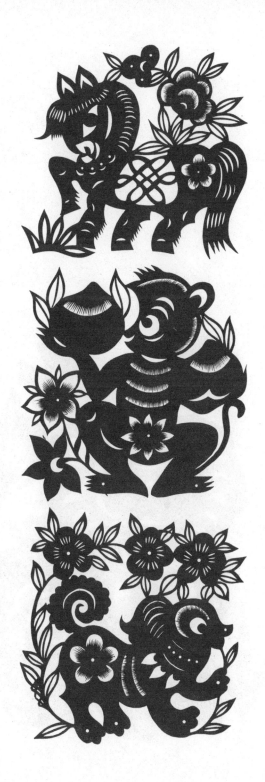

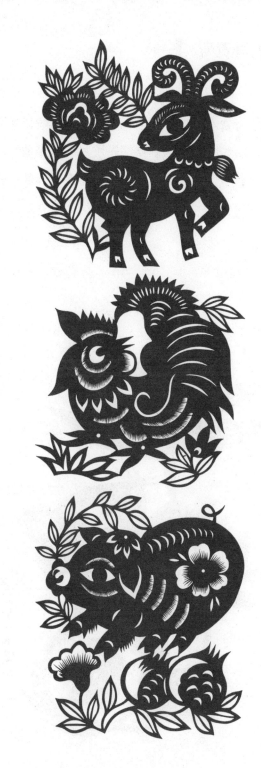

〖 生肖贺寿 〗

　　生肖贺寿是以十二生肖与表示长寿的仙桃相结合组成的作品，意在祝福生辰幸福、长寿安康。本组作品采用剪贴的方法制作，先用黑色纸张剪制动物主体，再用各色彩纸根据需要分别完成花朵、桃子等图案，最后在背纸上按照画面设计依次粘贴，完成画面制作。

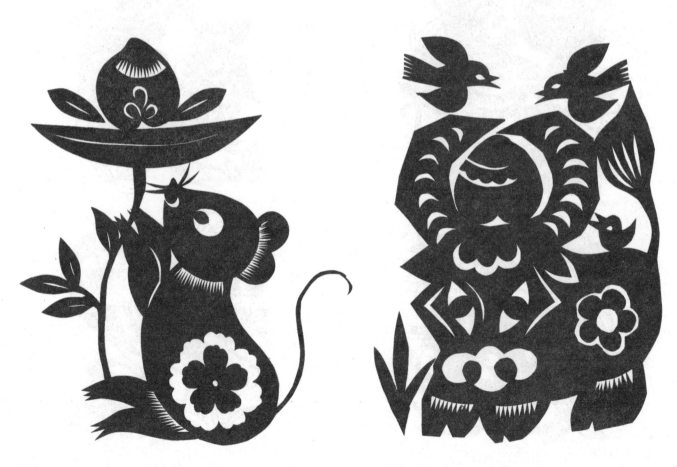

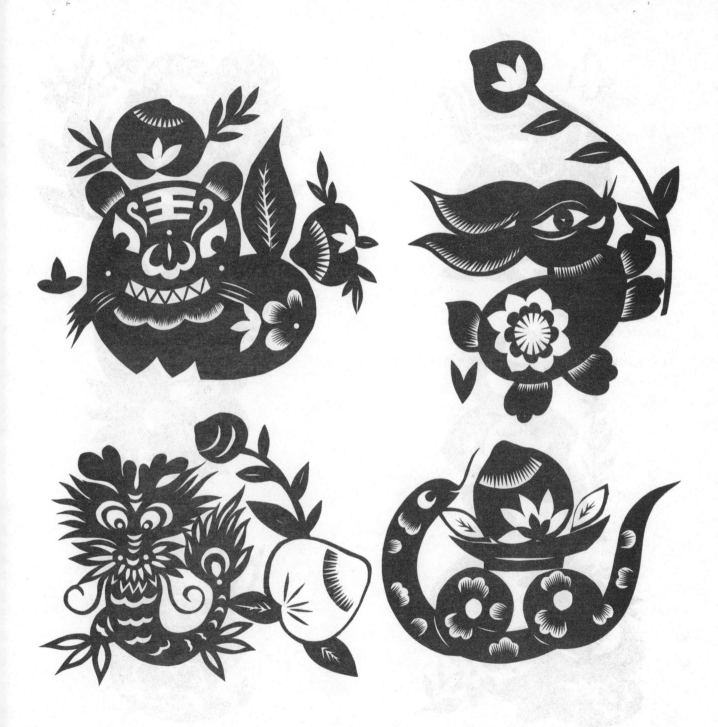

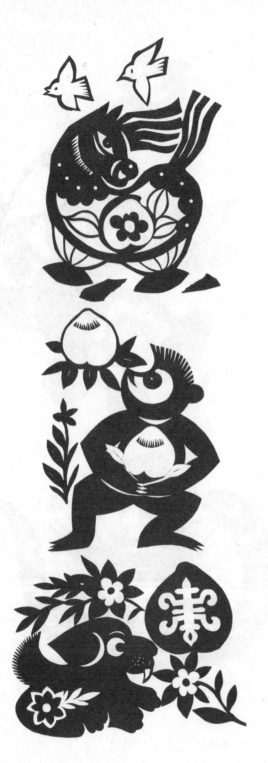
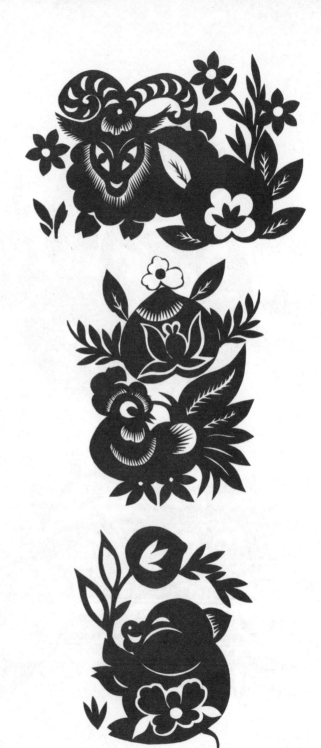

因蝙蝠的"蝠"与幸福的"福"同音，所以它也就成了"福气"的化身，是剪纸及其他民俗作品中常见的吉祥纹样。蝙蝠和桃子两种寓意吉祥的图案组成画面，象征着多福多寿、福寿绵长。

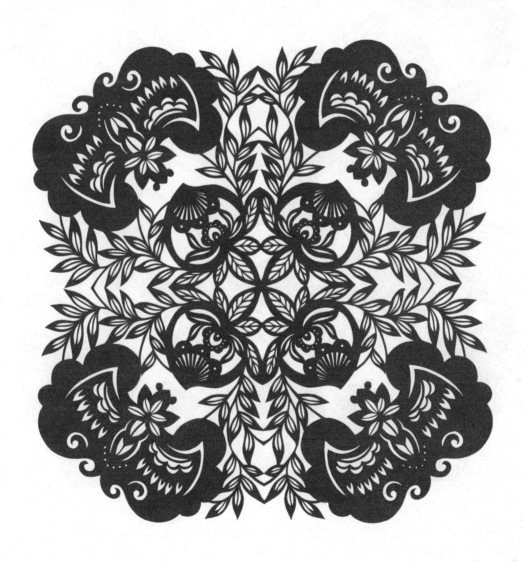

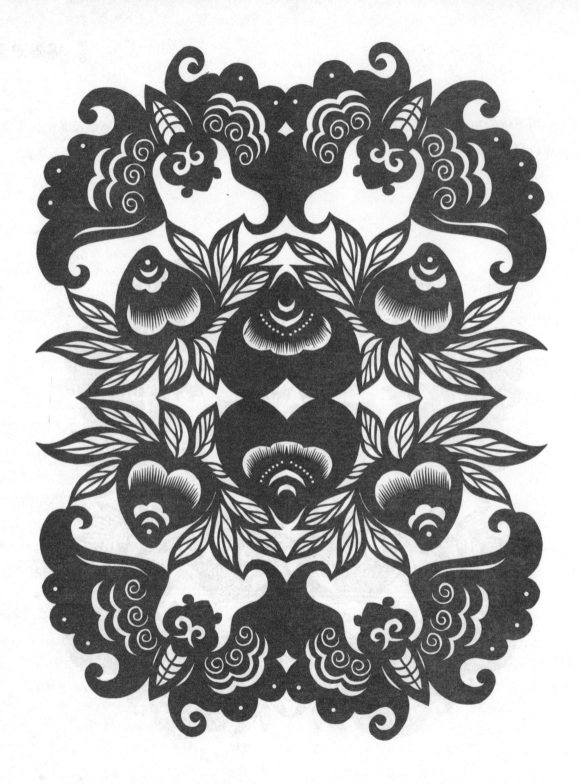

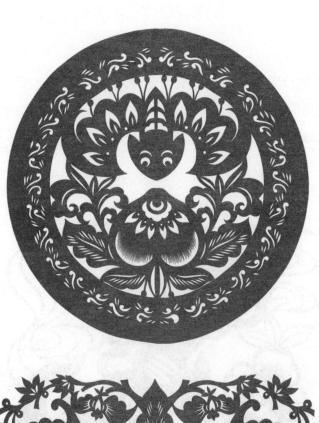
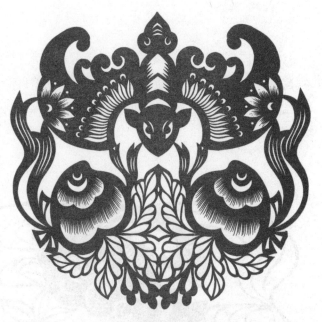
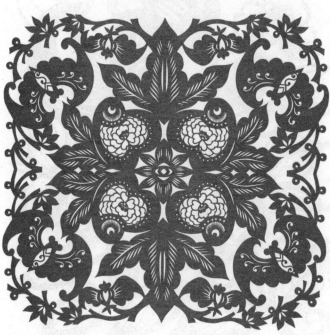
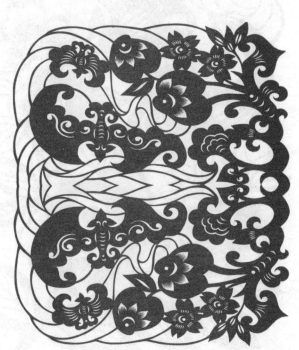

169

【 富贵双福 】

中国民俗作品中的图案组合，一般不是展现现实生活中真实存在的自然现象，而是将被人们赋予吉祥寓意的物种根据需要重新组合，以表达人们对生活的期许和祝愿。代表富贵最常用的是牡丹花图案，它与蝙蝠组成画面，寓意富贵幸福，"双福"顾名思义好事成双，福上加福。

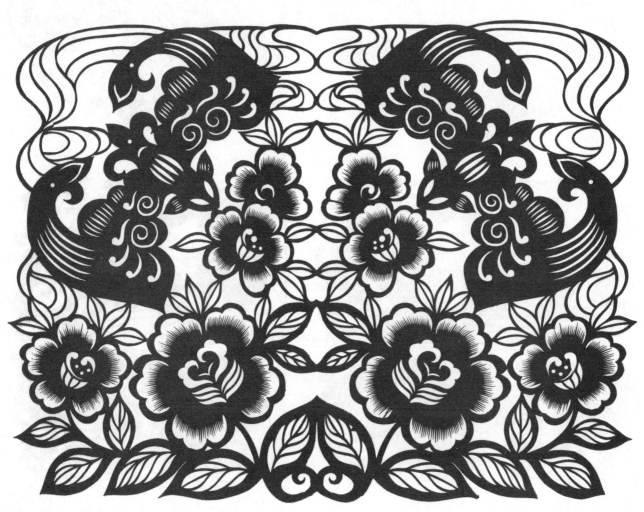

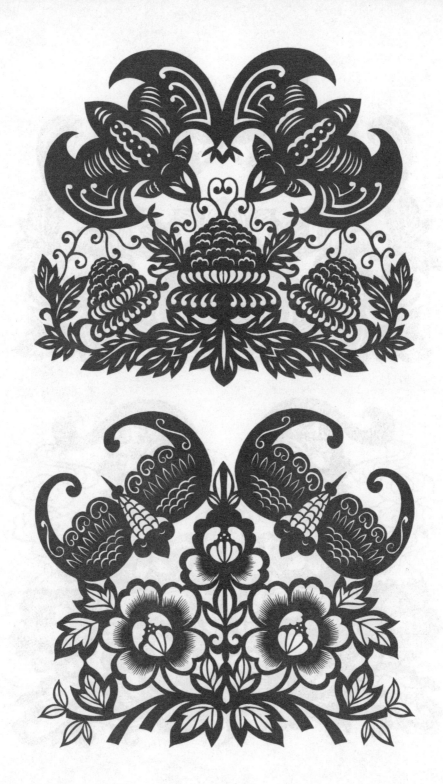

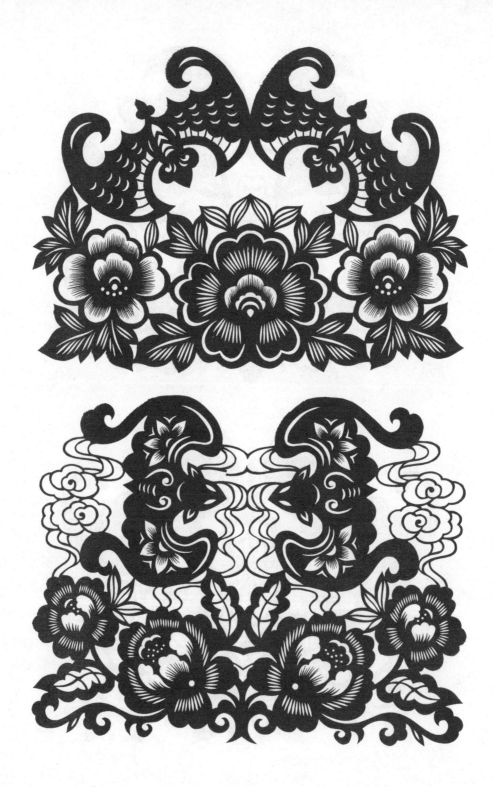

　　中国传统文化中"五福"表示寿比南山、恭喜发财、健康安宁、品德高尚、善始善终五个吉祥的祝福。因"蝠"与"福"同音，所以剪纸作品中"五福"用五只蝙蝠表示，再配以祥云图案，取意福气满天。此类作品可以用五折剪纸制作方式完成，既可以缩短制作时间，又可以保证主体形象大小一致，更具有装饰美感。

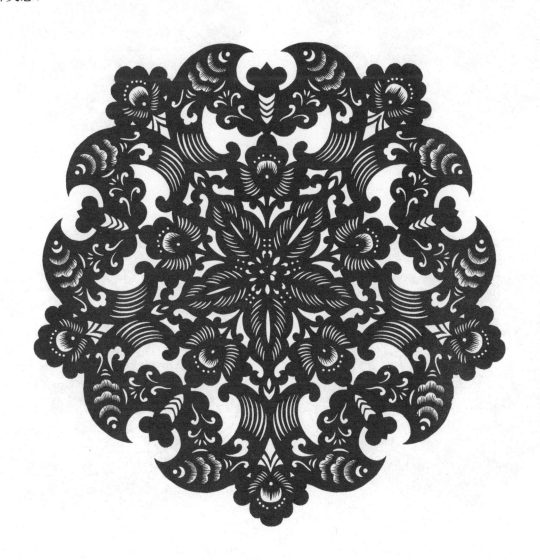

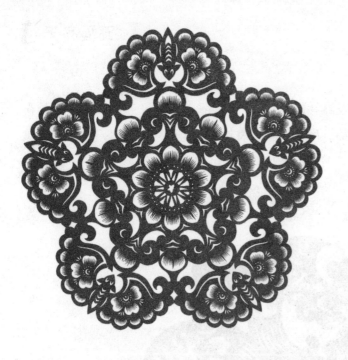

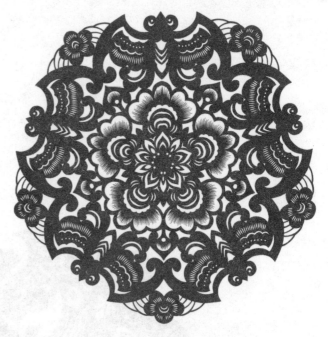

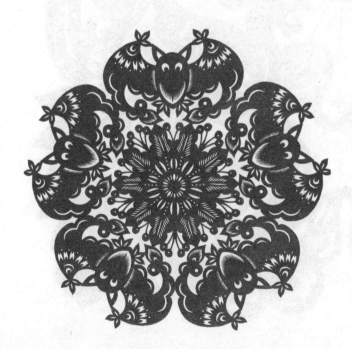

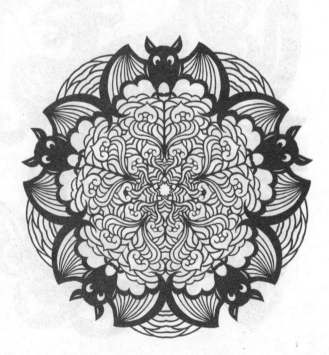

凤凰是传说中的"百鸟之王"，是象征祥瑞的神鸟。太阳具有光明之意，丹凤向阳，寓意着前途光明，吉祥如意。剪制凤凰时应把握"眼长、腿长、尾长"的特点，尾羽灵动、舒展以增加其神韵。

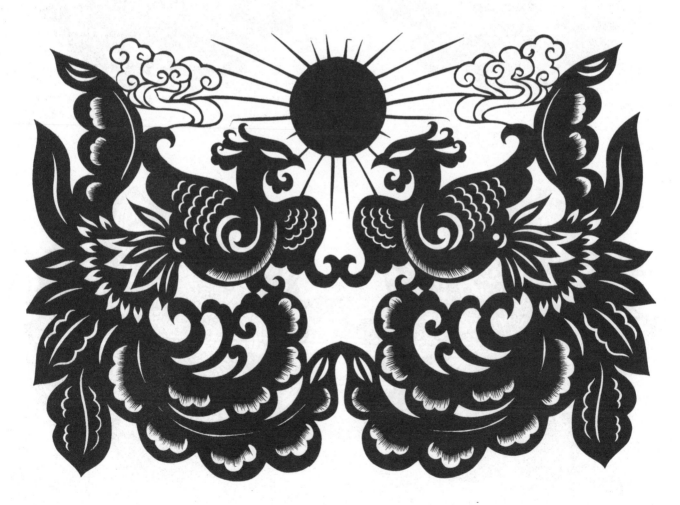

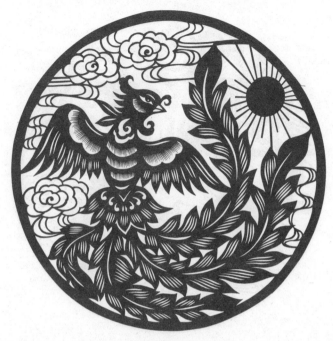

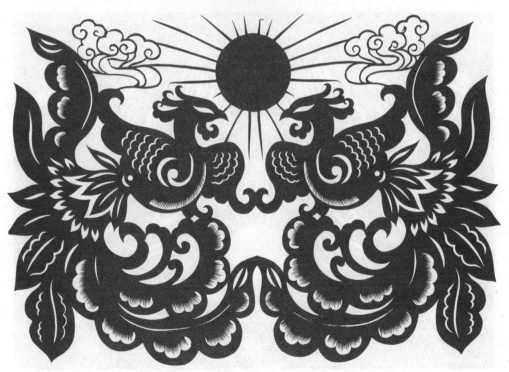

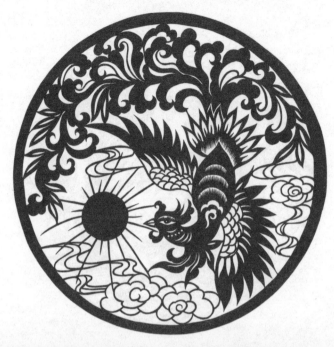

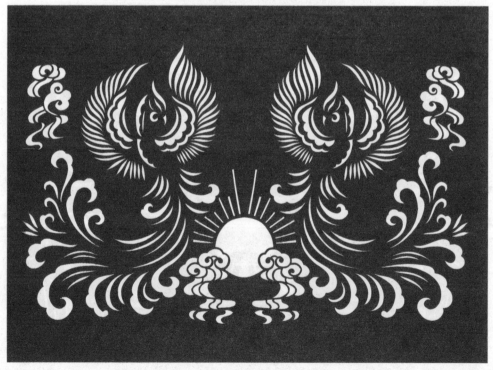

　　凤凰取意"百鸟之王"，牡丹花被誉为"花中之王"，将这两种形象相结合寓意着和谐美满、万物繁荣。

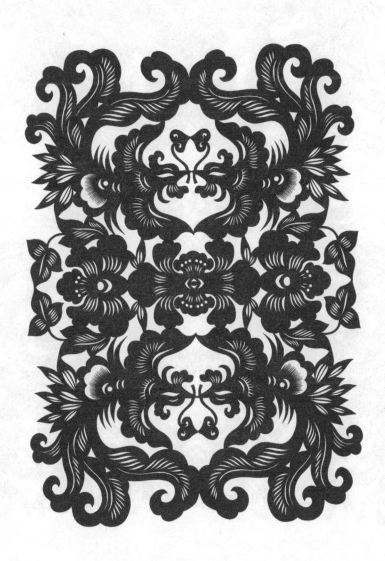

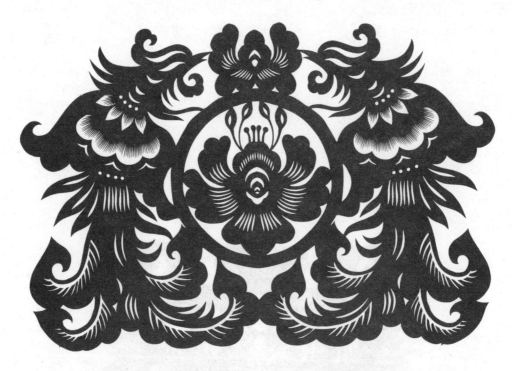

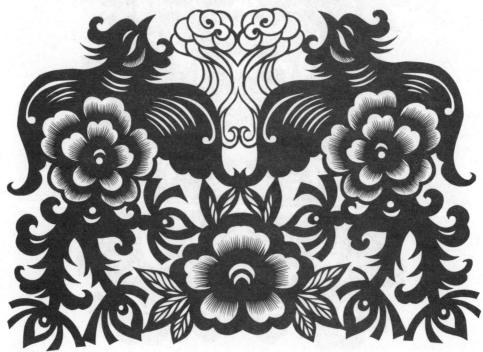

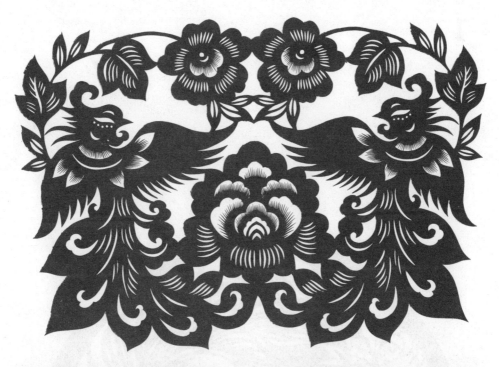

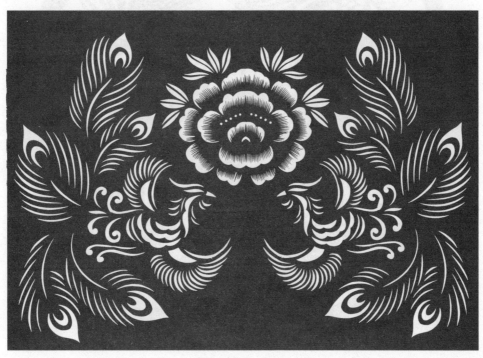

〖 龙凤呈祥 〗

　　龙是传说中的"众兽之君"，喜水、灵异，凤为"百鸟之王"喜火、祥瑞，"龙凤相遇，必有祥和"，两个互补的神灵组合象征和谐统一，高贵吉祥。后来人们将"龙凤呈祥"引入婚姻文化，应用在各种喜庆活动中，寓意幸福安康。

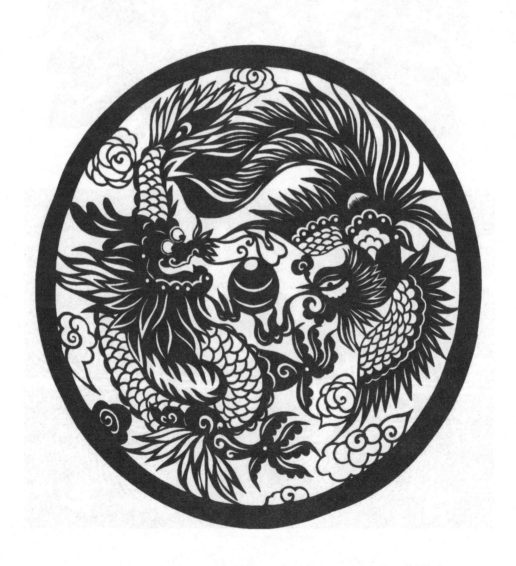

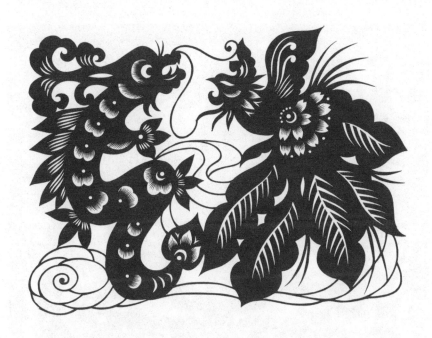

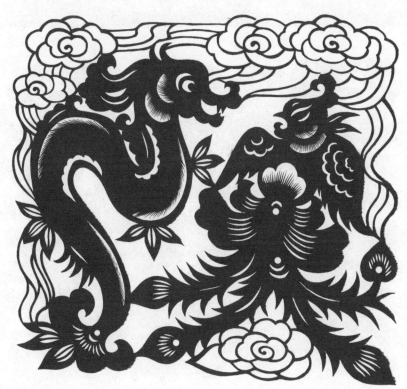

183

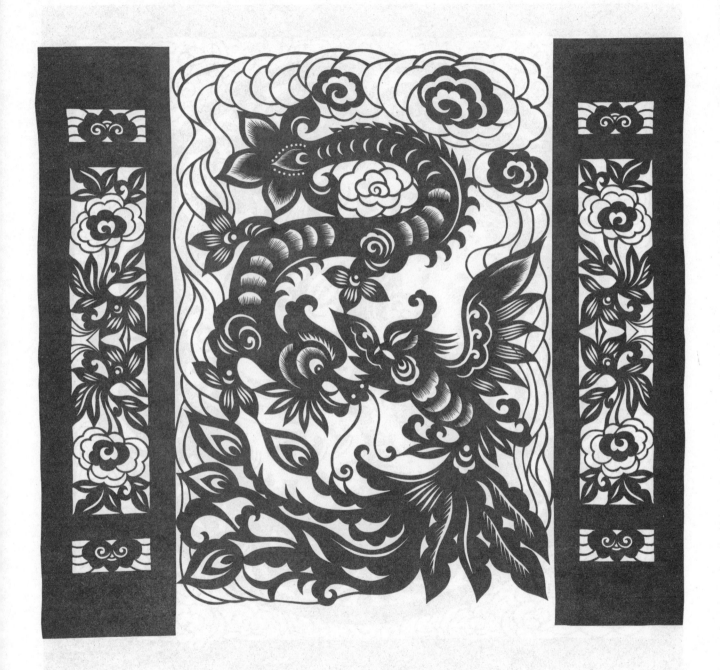

185

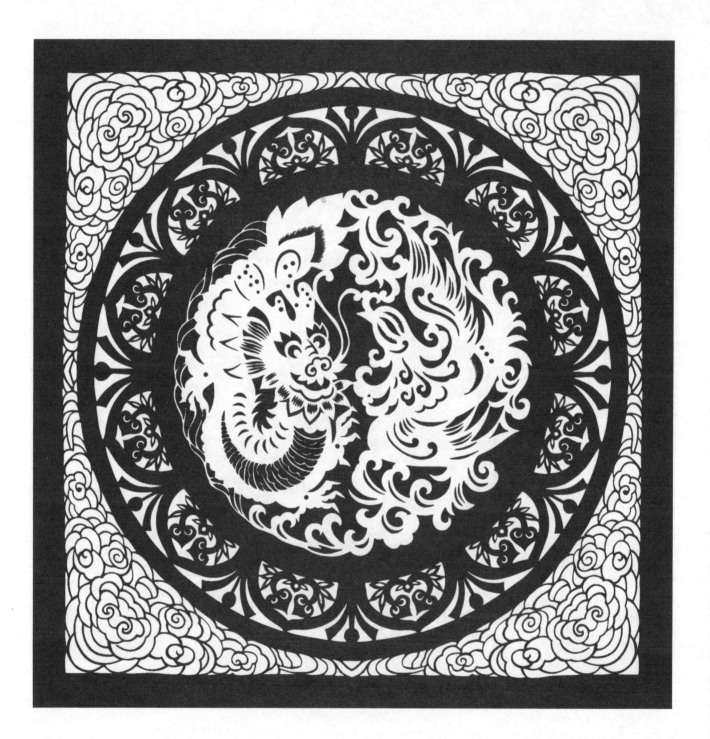

186

鸳鸯雌雄成对，形影不离，飞则同振翅，游则同戏水，栖则连翼，交颈而眠，是人们心目中永恒爱情的象征。以鸳鸯为主题的剪纸作品因其寓意夫妻恩爱、琴瑟合鸣，所以常用于婚嫁装饰中。

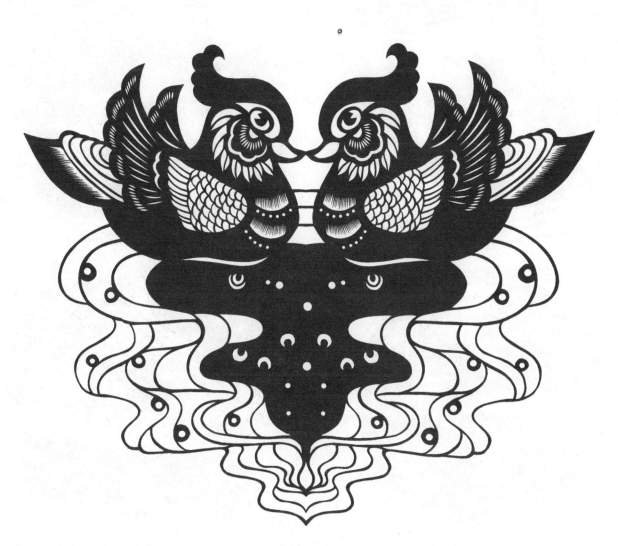

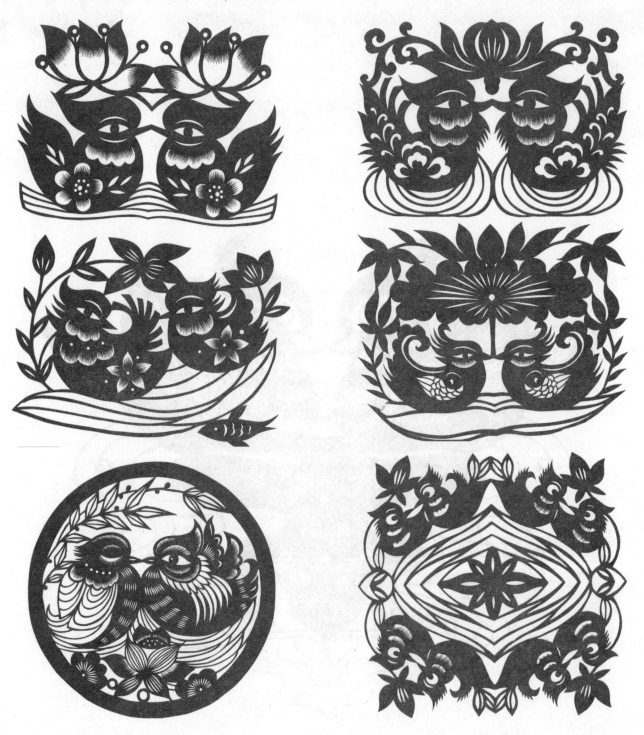

　　"只羡鸳鸯不羡仙"鸳鸯寓意忠贞的爱情，池水中共游嬉戏的场景再配以荷花相衬，更增加画面的美感及幸福感。

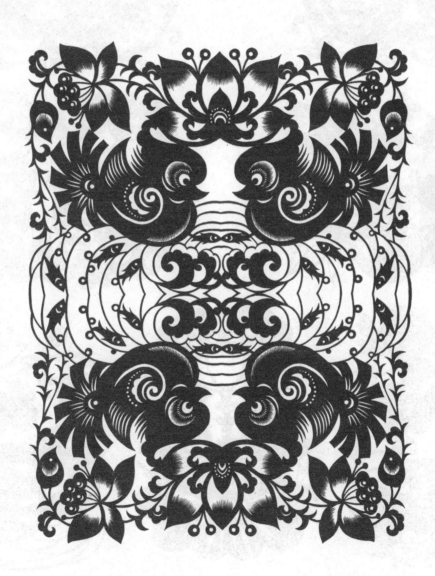

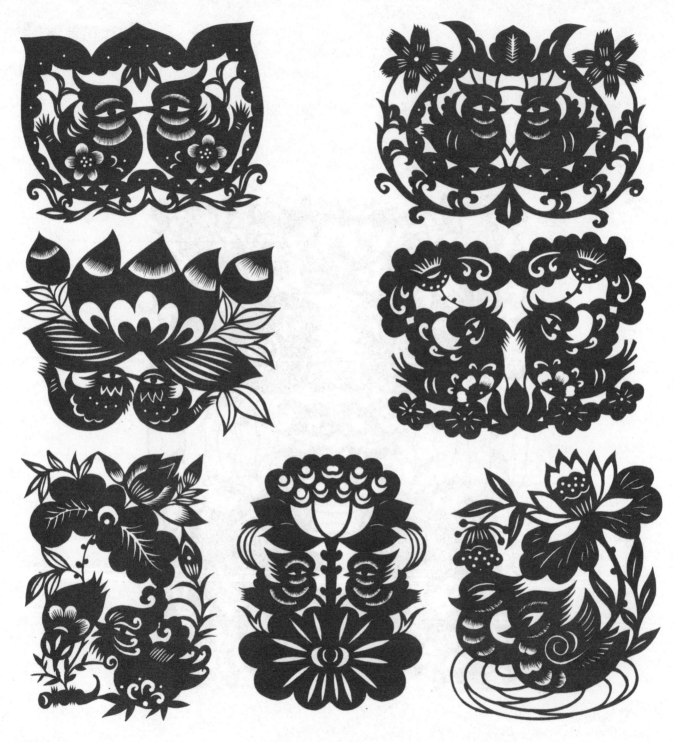

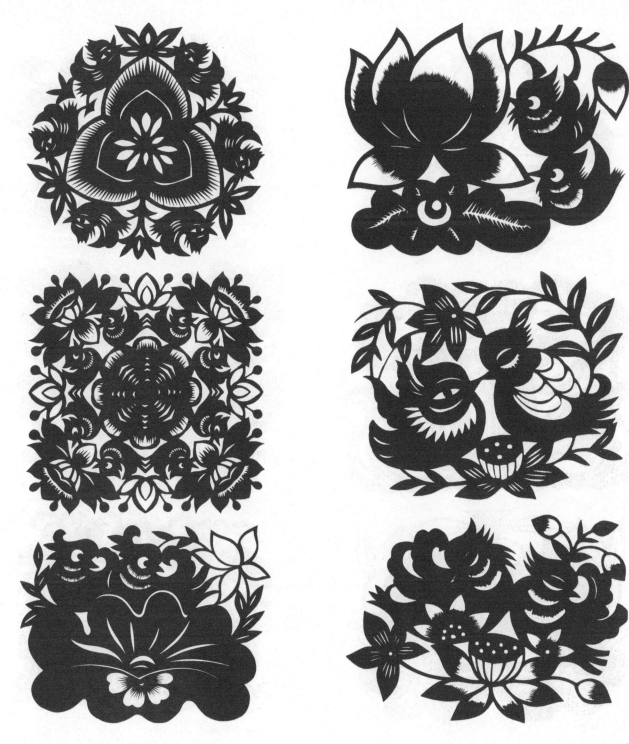

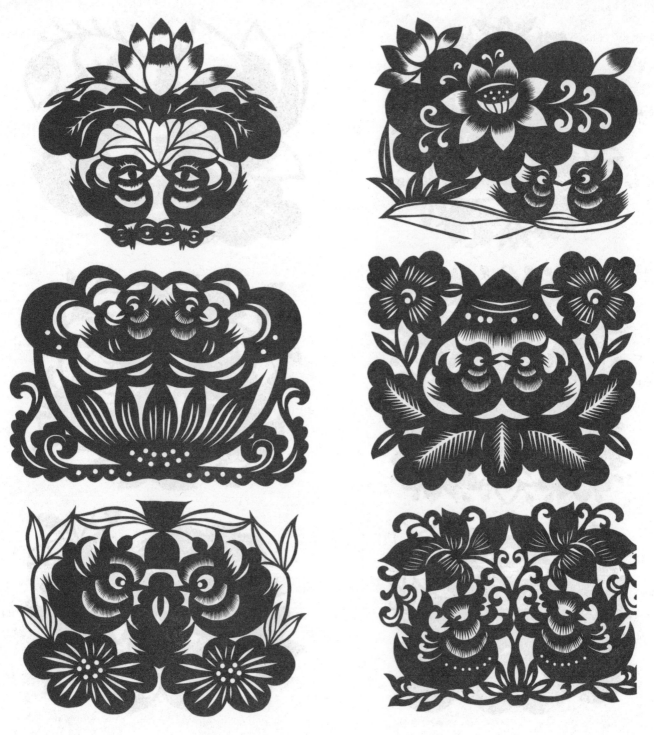

　　燕子有双宿双飞的习性，又被称为"双飞燕"，视为夫妻恩爱、相伴不离的象征。因其成双成对，在制作过程中可选用对折的方法完成作品。

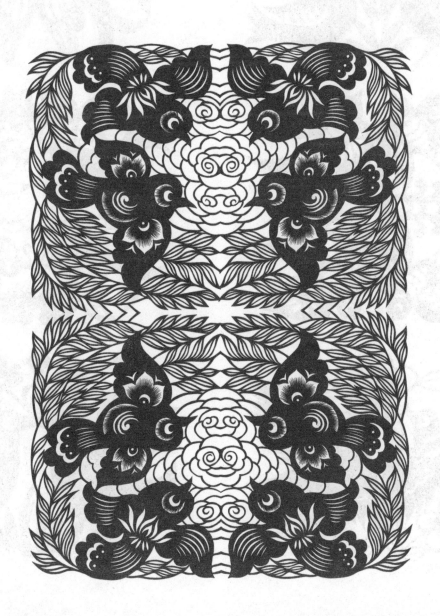

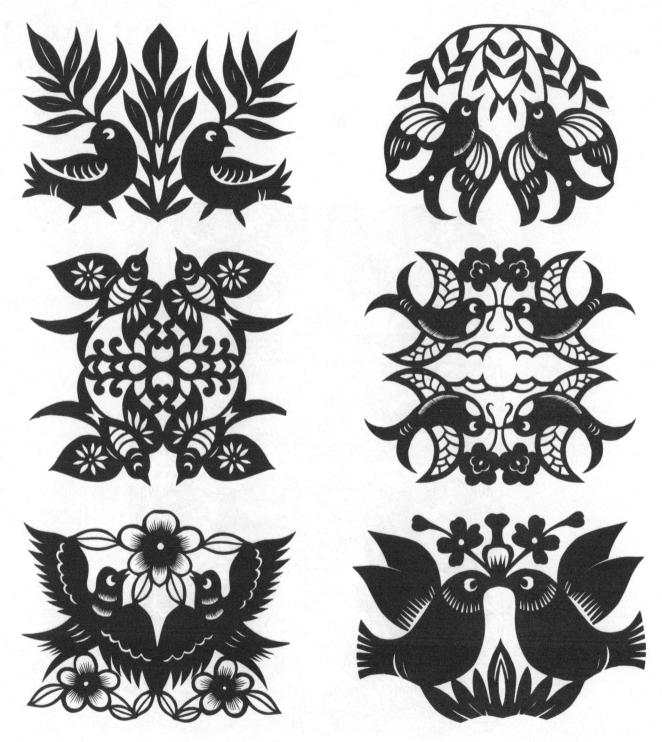

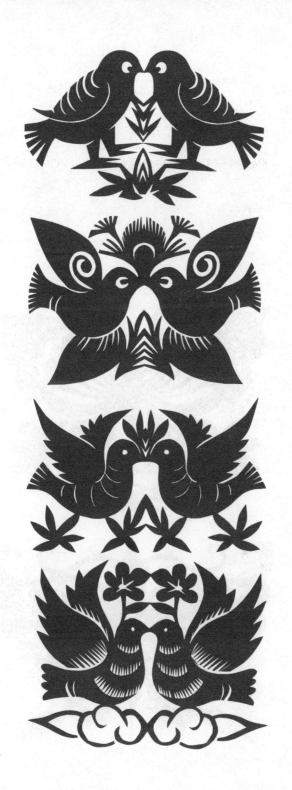
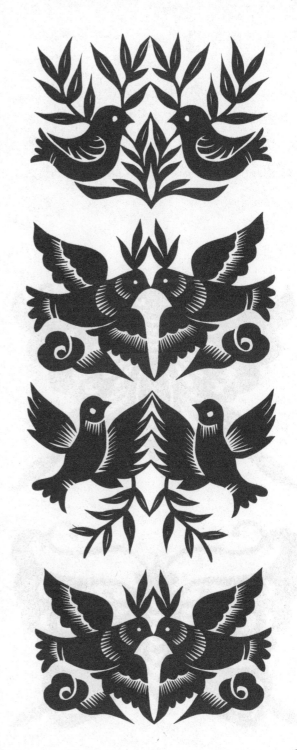

195

〖 彩蝶迎春 〗

蝴蝶色彩绚丽，形态轻盈，人们称之为"会飞的花朵"。它们一生只有一个伴侣，从一而终，所以被人们视为甜蜜爱情和美满婚姻的象征。蝴蝶剪纸多采用如标本般正面、平展的姿态，在把握身体纤细、翅展阔大、触角如锤等特点基础上进行夸张变形，注意蝴蝶翅膀舒展和尾翼飘逸的美感，从而完成形态各异的装饰作品。此类作品适合对称折叠的剪制方法进行制作，也是初学者入门的常用图案。

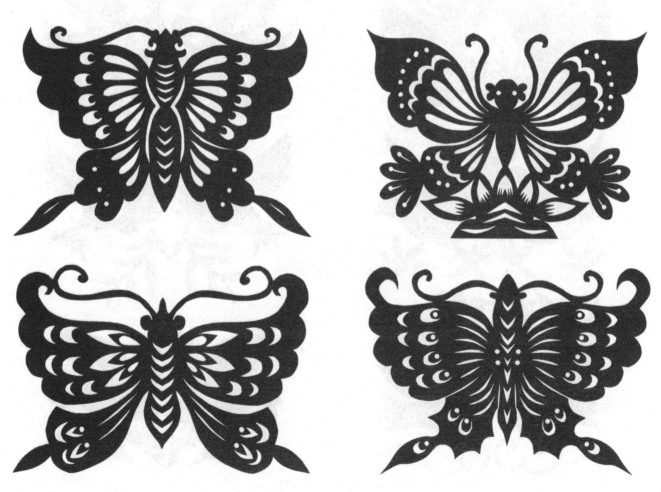

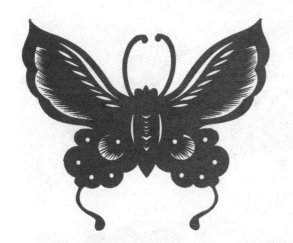
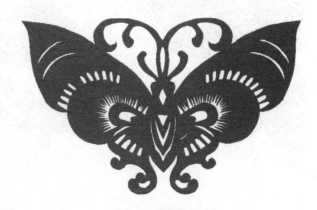
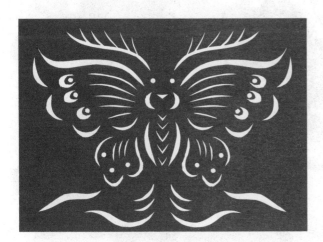
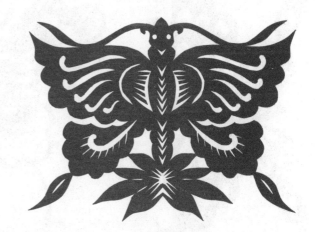
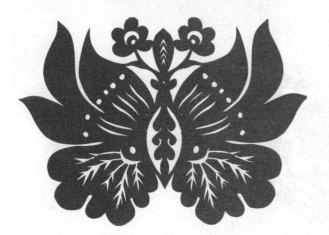
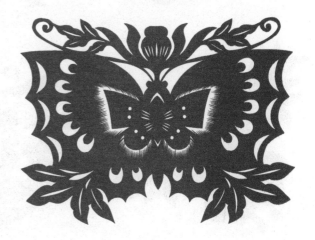

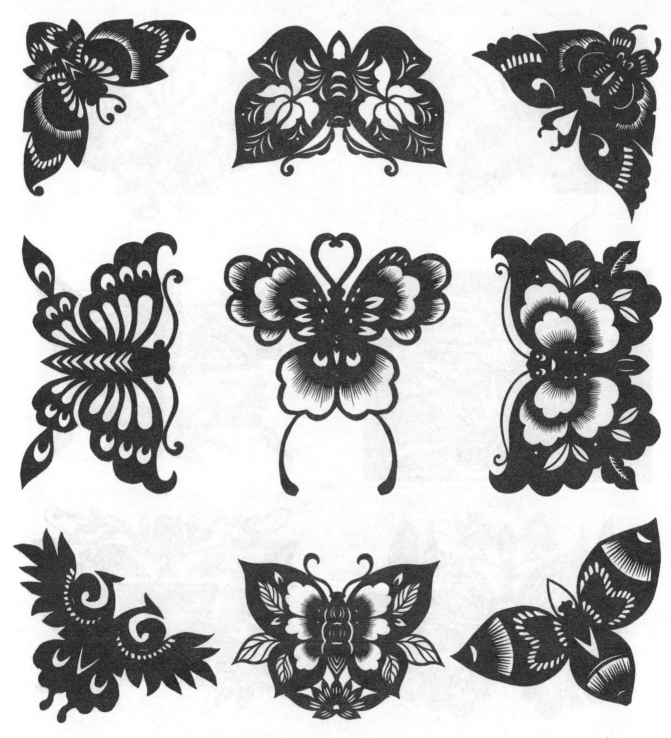

　　色彩斑斓的蝴蝶在花丛中穿梭往来、轻飞曼舞，如诗如画，它也成为浪漫、美丽、自由的象征。蝴蝶向花而行，与花为伴，两者组成的画面寓意着人们对美好事物的追求，以及对诗意浪漫、多姿多彩生活的美好向往。

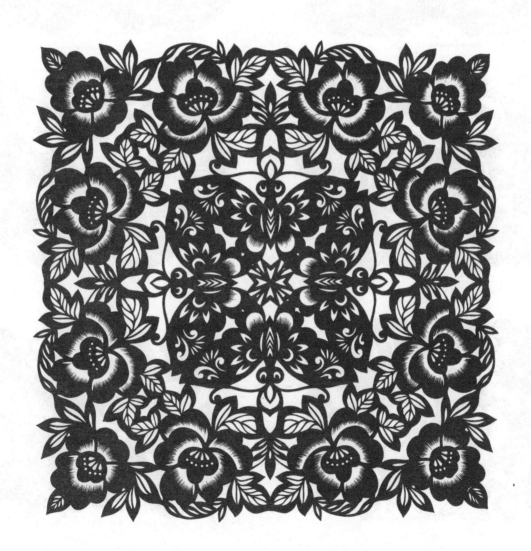

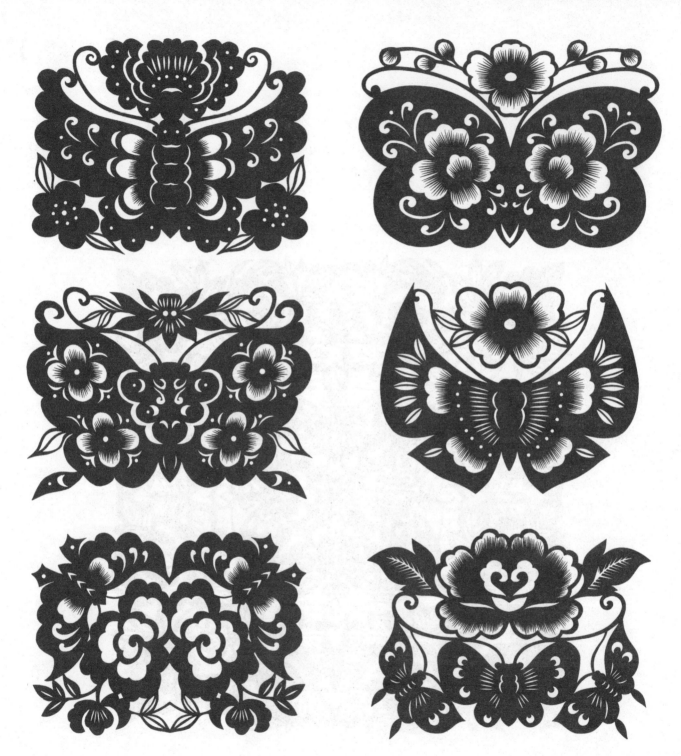

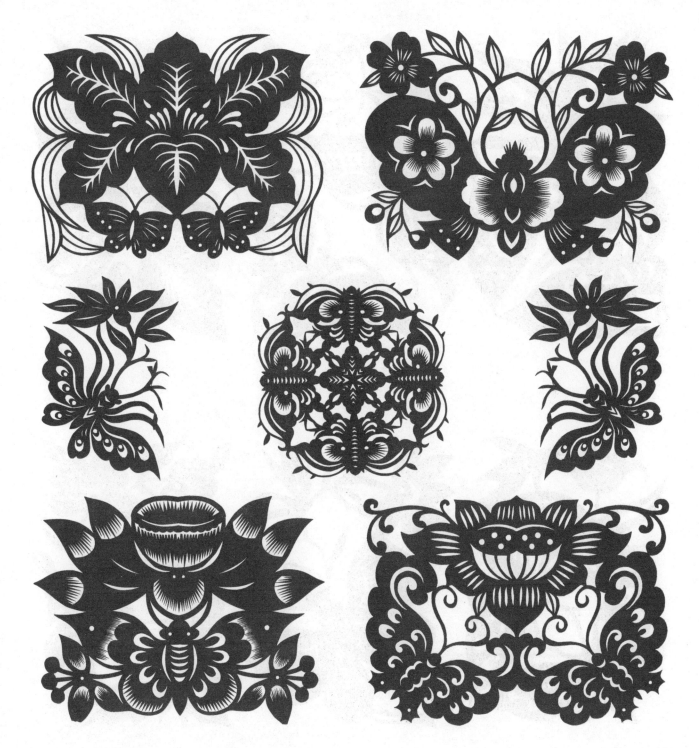

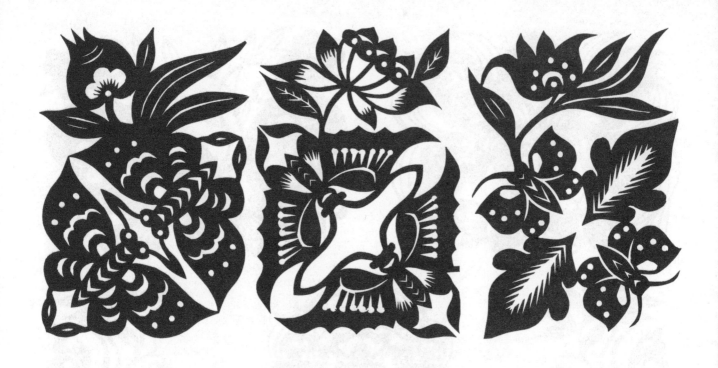

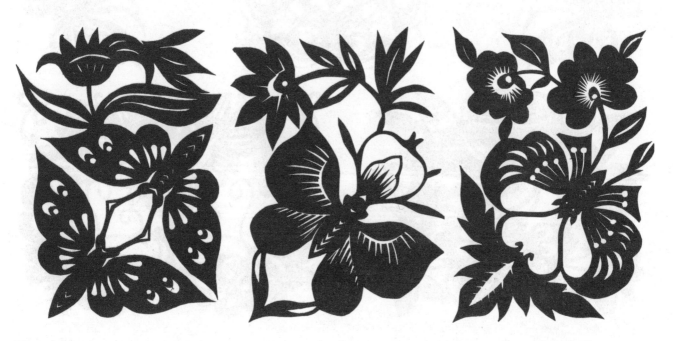

瓜类，藤叶缠绕，果实累累，"蝶"与"瓞"同音，两种形象组合不仅使画面更具美感，寓意人们祈盼子孙万代、生生不息、幸福平安。

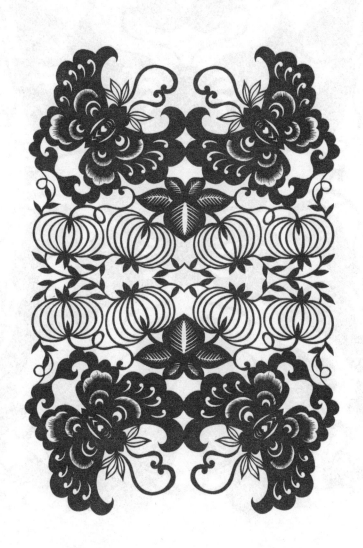

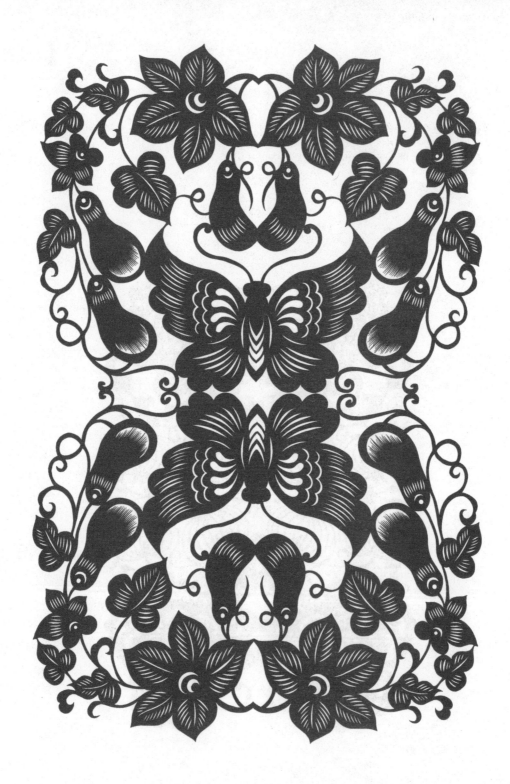

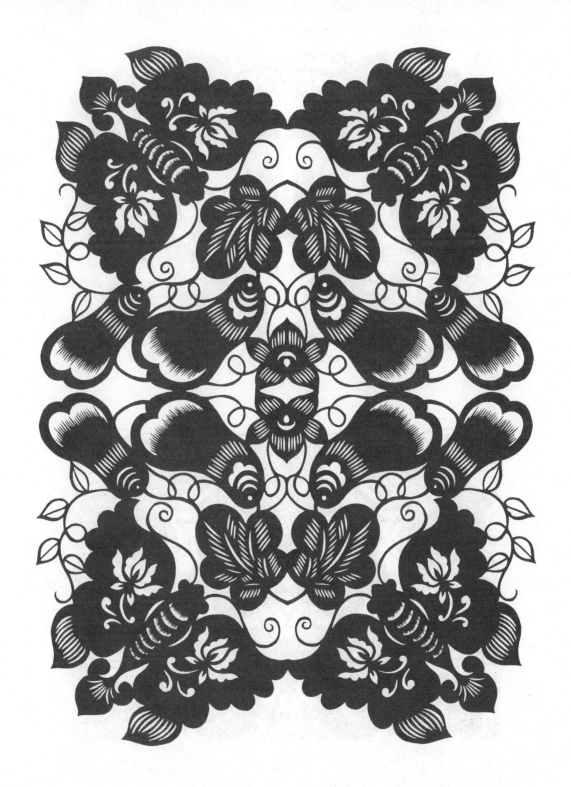

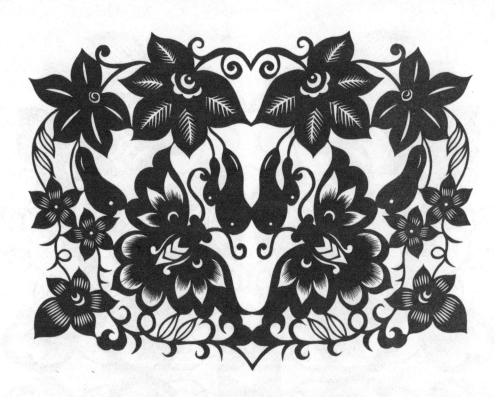

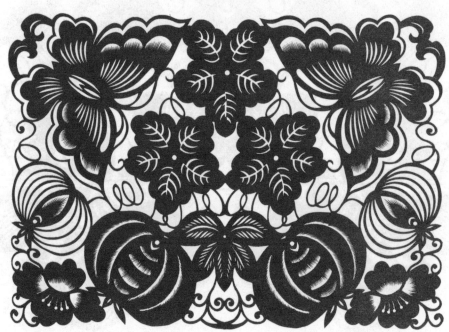

206

　　鹤被称为"一品鸟"，在古代的地位仅次于凤，在中国的传统文化中，鹤是长生不老的仙人的坐骑，是拥有灵力的仙鸟，因此被誉为"仙鹤"，有长寿的寓意。鹤，仙风道骨，是长寿仙鸟；松，挺拔苍劲，谓百木之长，这两种图案组合是民俗作品中常见的表现形式，寓意高风亮节、延年益寿。

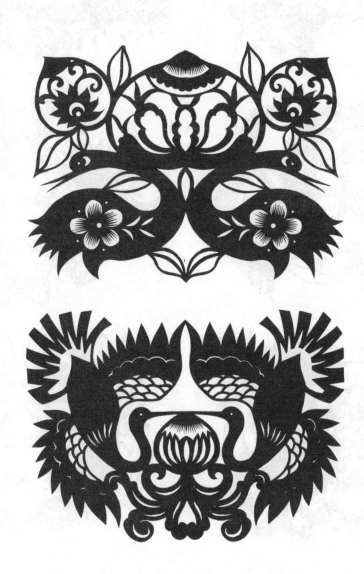

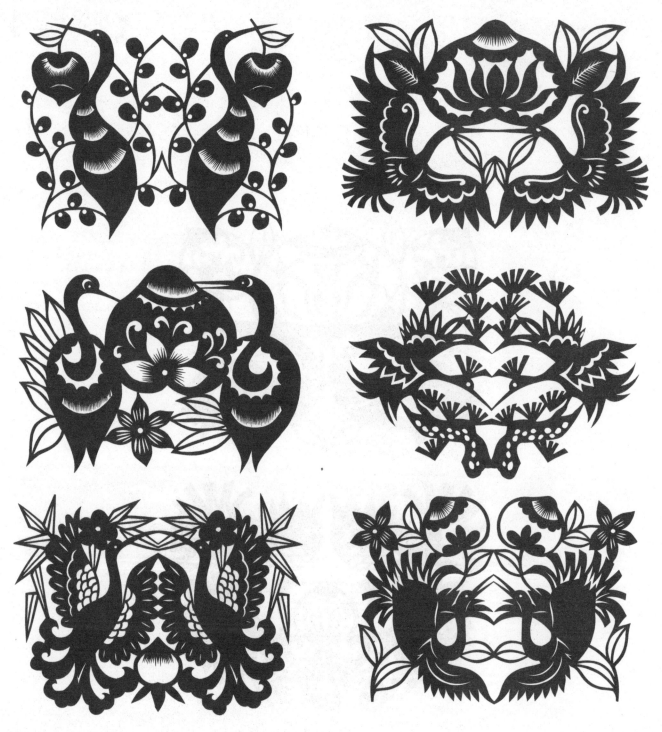

208

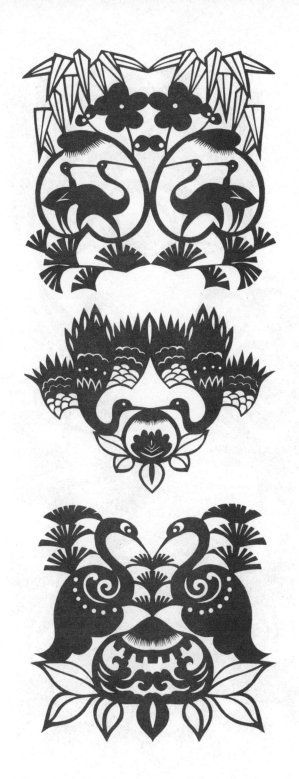
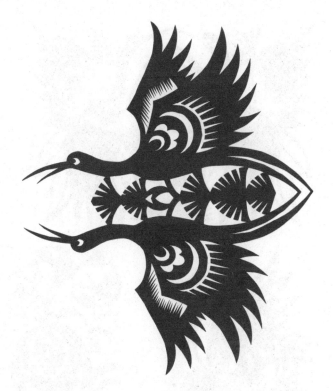
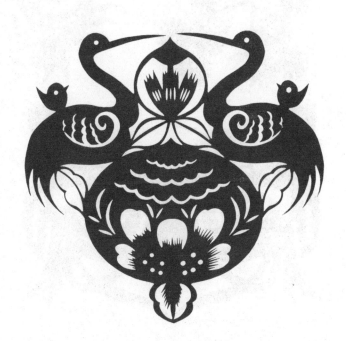

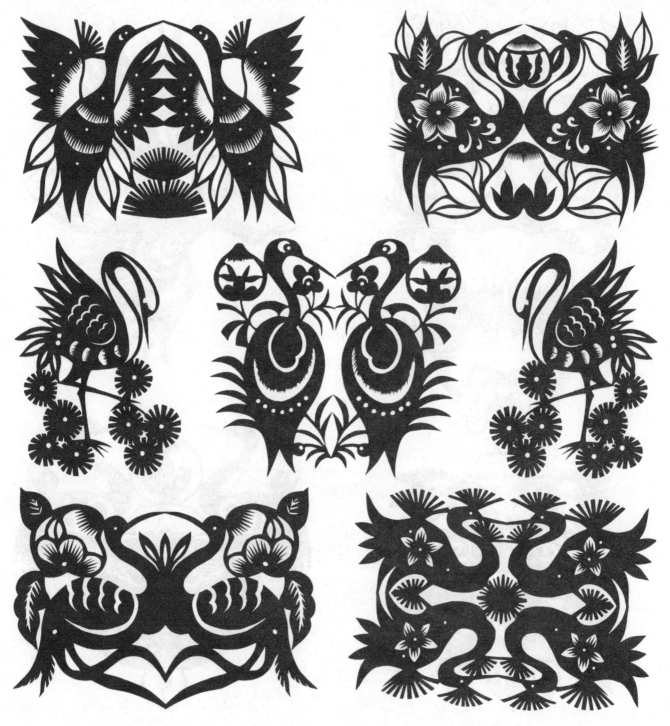

　　鹤是吉祥、长寿的寓意，它们动态优美、羽翅舒展，与象征步步高升的祥云图案相结合，再配以圆形的外轮廓组成"祥云团鹤"，寓意吉祥长寿，多用于祝寿之用。

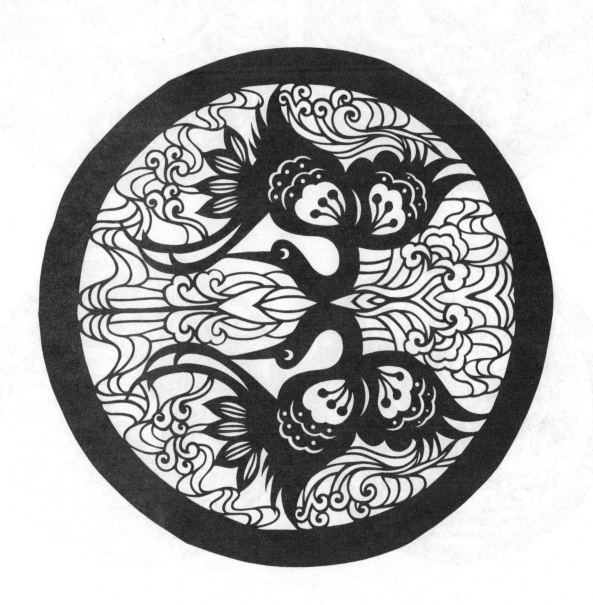

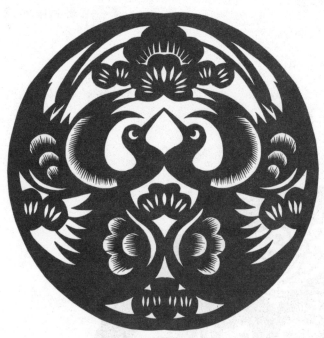
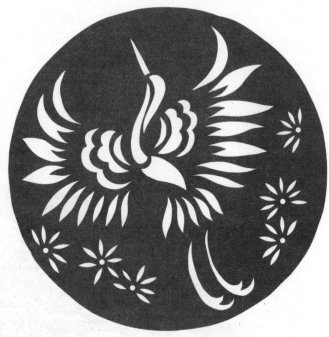
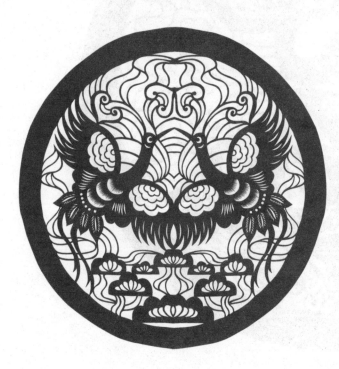
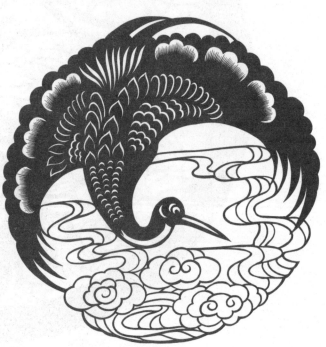

　　鱼种类繁多，活泼灵动，是剪纸作品中最常见、最受喜爱的动物之一。"鱼"与"玉""余"谐音，"玉"代表财富，"余"表示"富余"，人们常用鱼的形象表现人们对富足生活的祈盼。又因为鱼类繁殖能力强，也是人丁兴旺的象征。在剪制过程中要注意表现鱼在水中的游动的感觉，可以用有韵律感的水线进行连接并用气泡或水草等进行装饰。

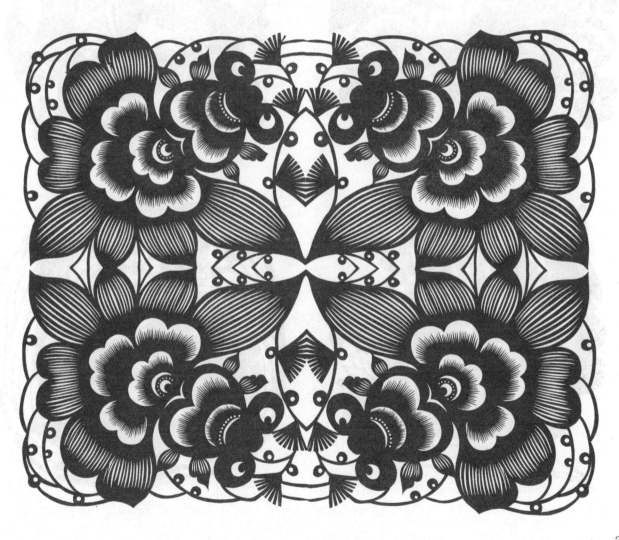

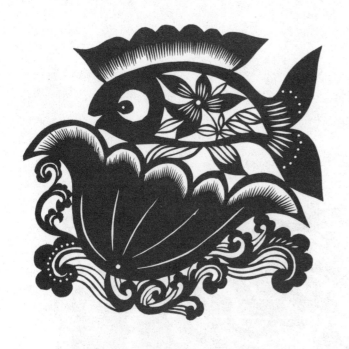

214

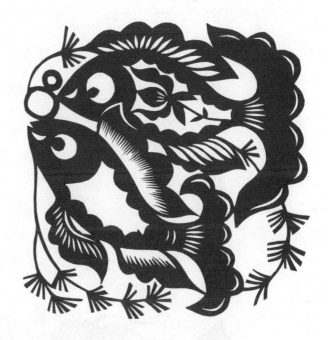

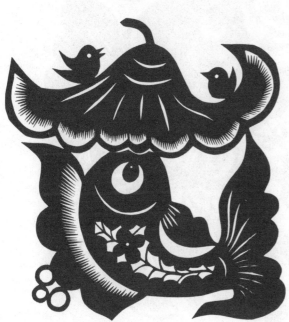

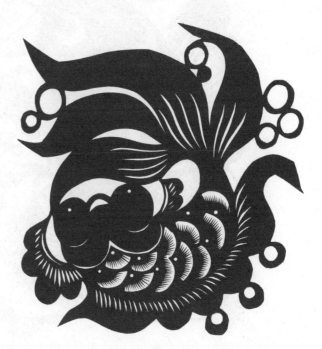

【 连年有余 】

　　连年有余是最常见的剪纸表现题材。因"莲"与"连""鱼"与"余"同音，莲花与鲤鱼或金鱼组合画面则寓意粮食满仓、岁岁盈余。创作鱼类剪纸作品时，要注意鱼的体形宜肥不宜瘦，动势飘逸切忌呆板。

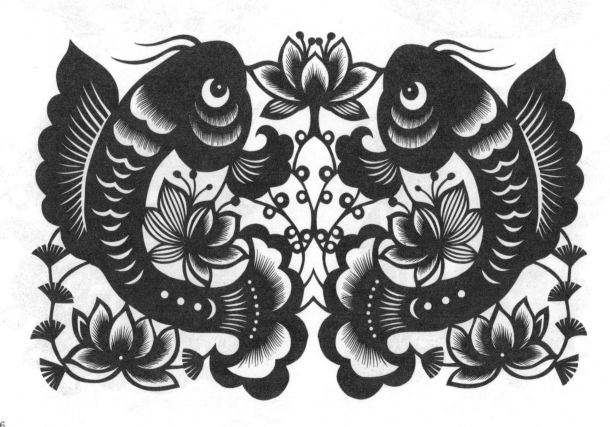

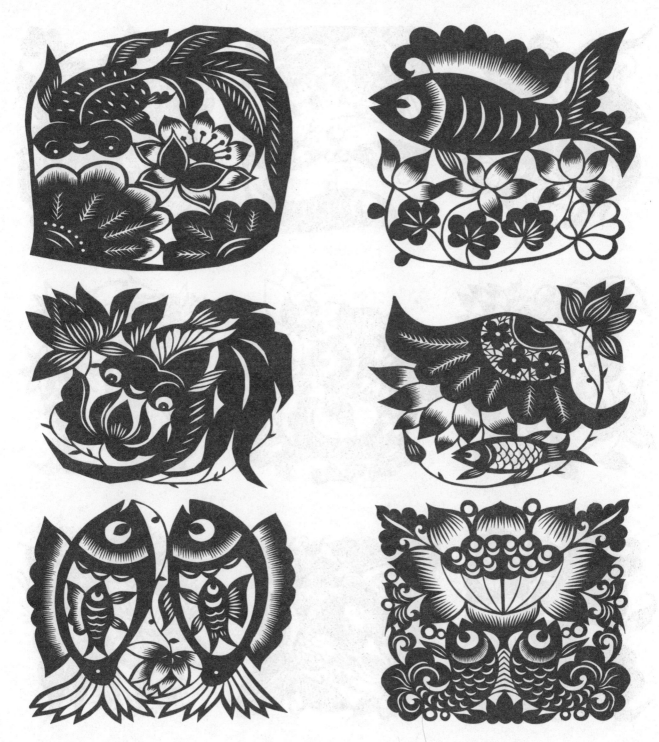

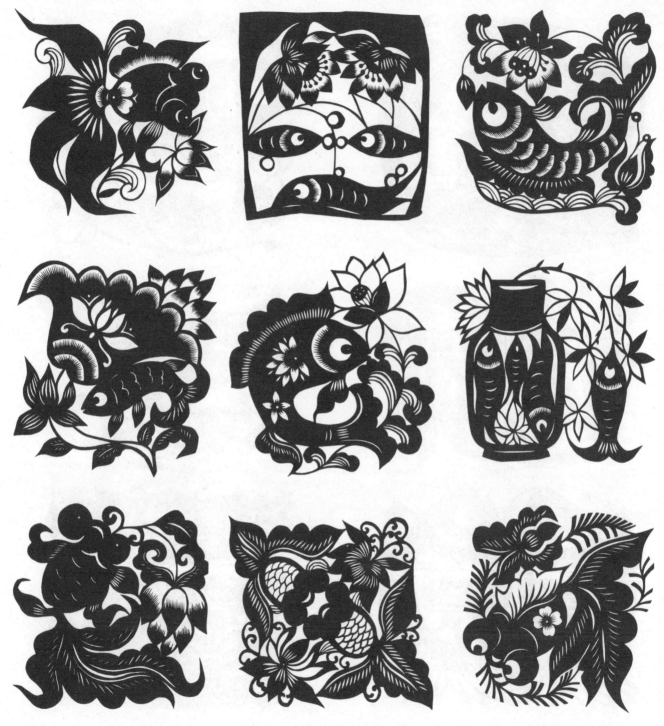

218

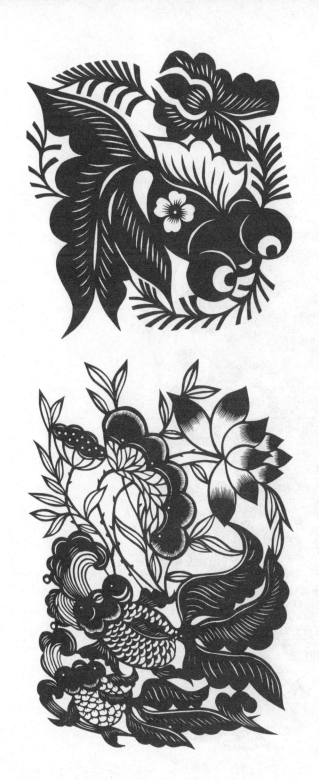
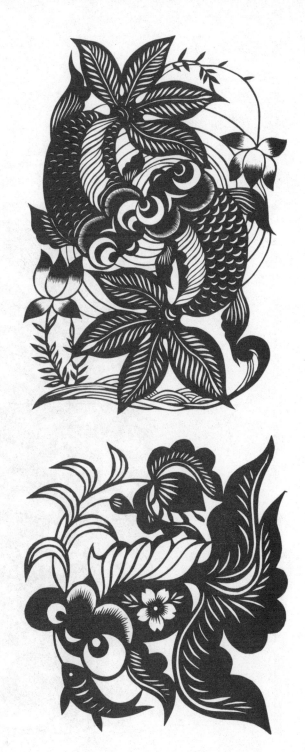

【 富贵有余 】

　　牡丹花是富贵的象征，因其吉祥的寓意，所以可以和多种图案进行组合。它与金鱼或鲤鱼结合寓意为富贵吉祥、年年有余，预示着未来的生活更加富足。

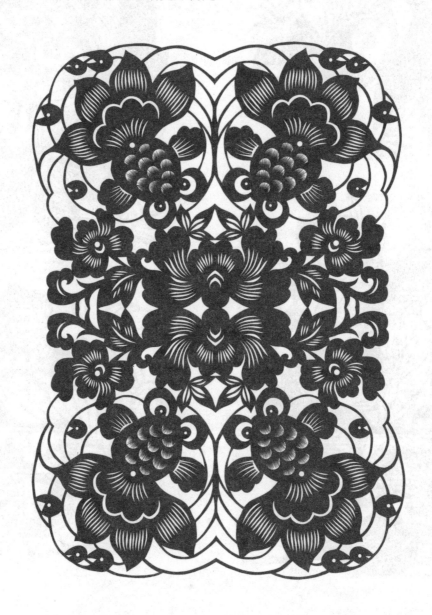

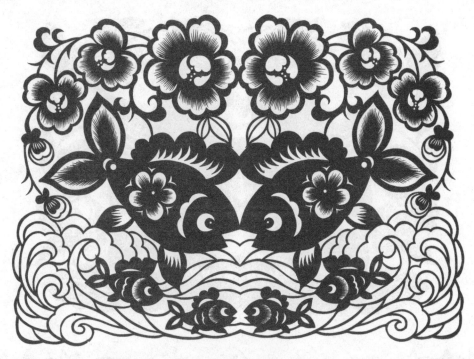

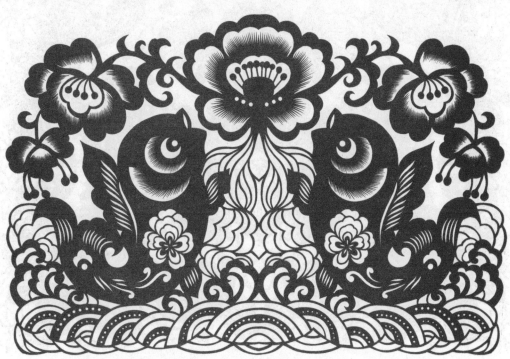

221

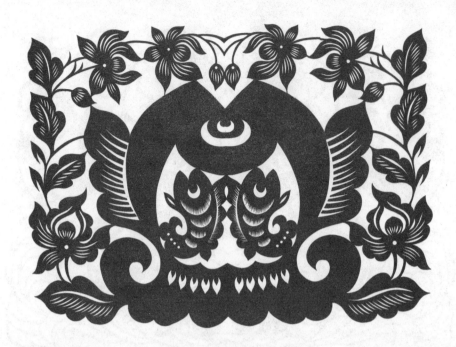

222

　　相传鱼跃龙门的故事，鲤鱼逆流前行，奋力而上，跃过龙门，化龙升天，寓意只要坚持不懈，不畏艰险，最终定会事业有成、金榜题名。在制作此作品时要剪制出鲤鱼跳跃的动势，也可以翻腾的水面作为衬托。

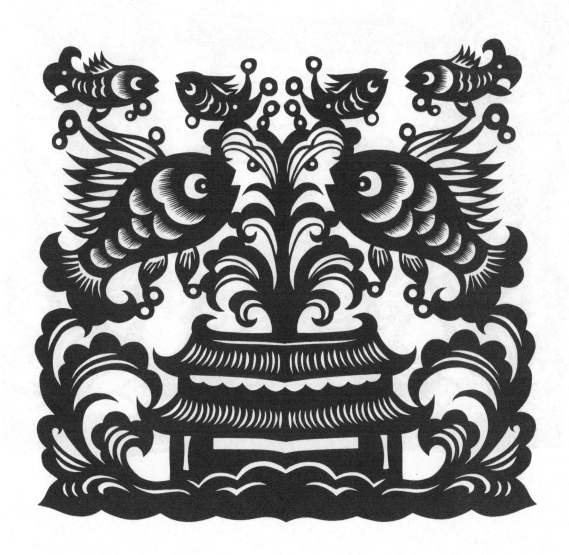

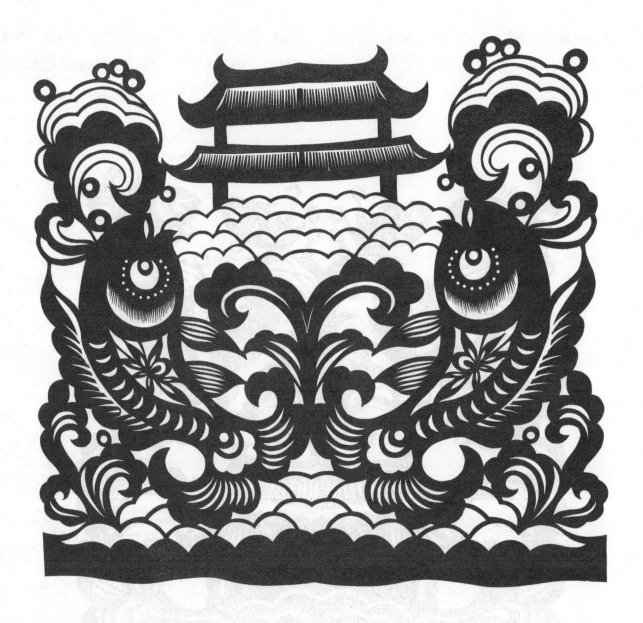

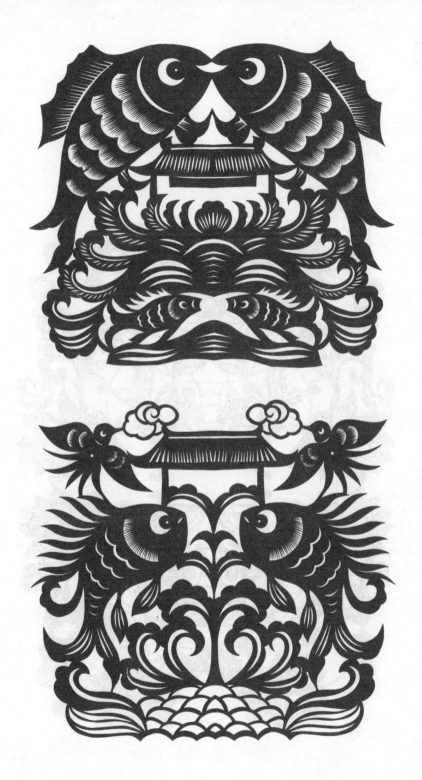

【 金玉满堂 】

　　"金鱼"与"金玉"谐音，意为金子与宝玉，代表着财富，鱼缸与金鱼两者组合取名"金玉满堂"，意为财源滚滚，富贵满堂。

227

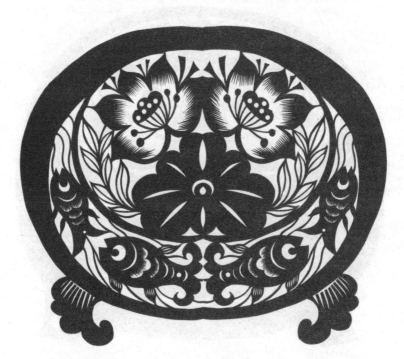

　　"喜鹊叫，喜事到"，人们认为喜鹊能够报喜，所以称其为"喜鸟"，又因梅花的"梅"与"眉"同音，喜鹊站在梅花树梢组成图案称为"喜上眉梢"，寓意喜事来临，一般用于婚礼喜庆。

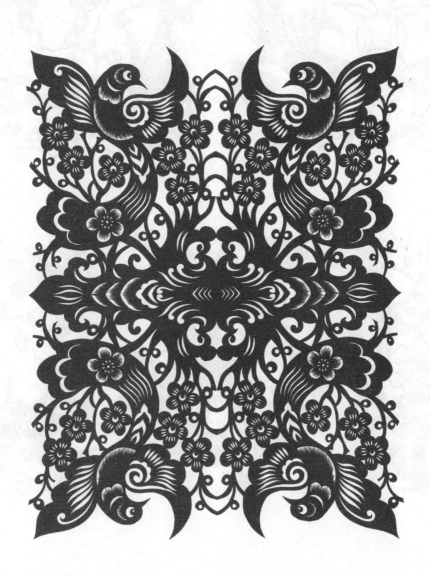

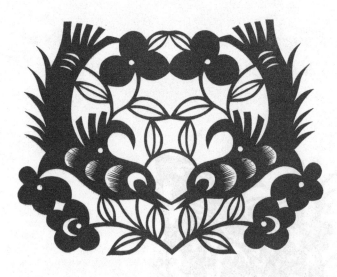

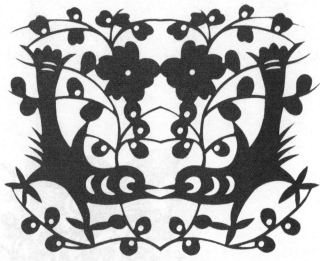

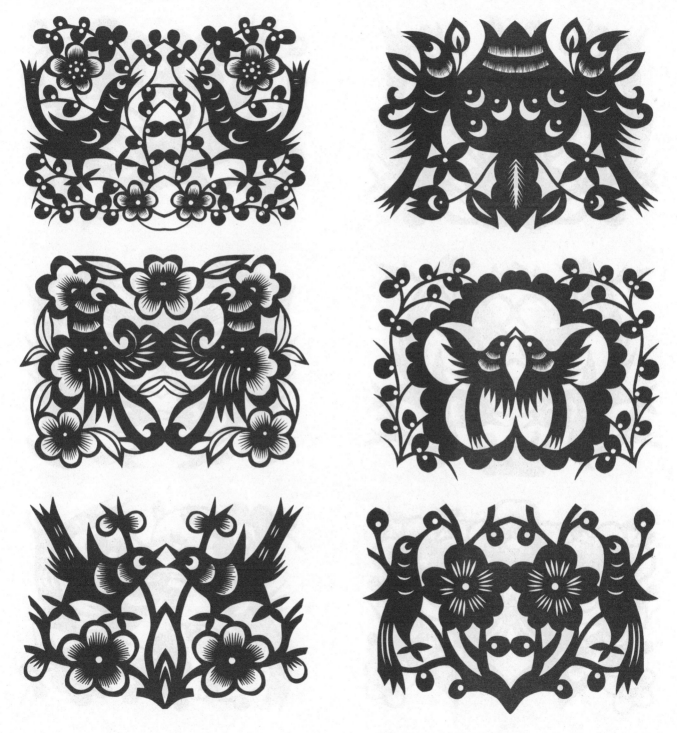

231

232

　　喜鹊和仙鹤皆是喜庆和吉祥的象征，作品采用对折的方式完成，寓意好事成双，又因"鹤"与"贺"同音，故有"同喜同贺"之意，祈盼新的一年喜事连连。

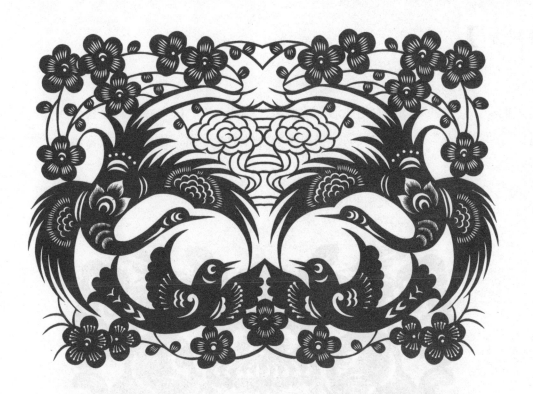

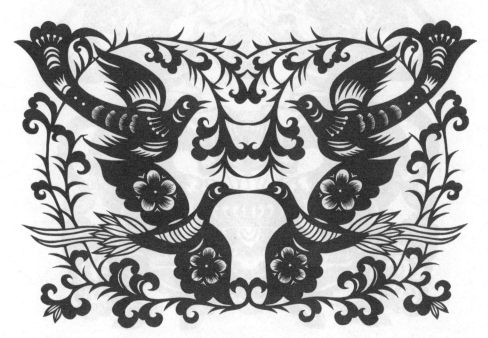

【 耄耋富贵 】

猫是人们非常喜欢的宠物，它们或活泼或慵懒，可爱动人。因"猫"与"耄""蝶"与"耋"为谐音，牡丹又有"富贵花"之称，故民间将猫、蝶和牡丹组合画面，称为"耄耋富贵"，寓意富贵吉祥、健康长寿。

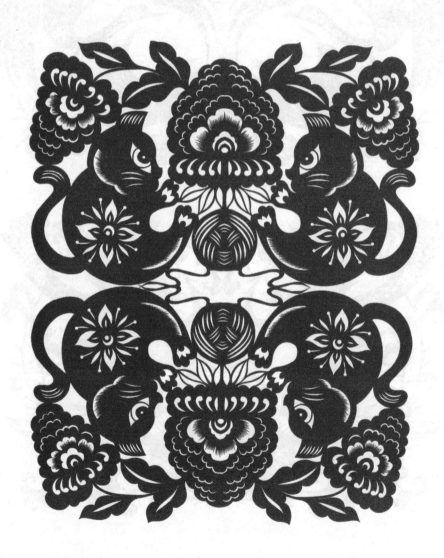

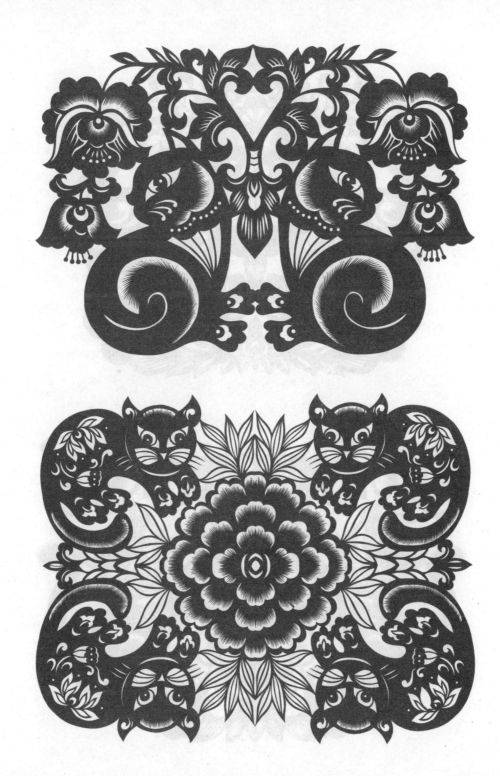

【 鹏程万里 】

"雄鹰展翅，鹏程万里"，以展翅雄鹰为主体，以山川、河流等图案做对比，再配以祥云、旭日等为装饰，寓意志向远大，前途无量。

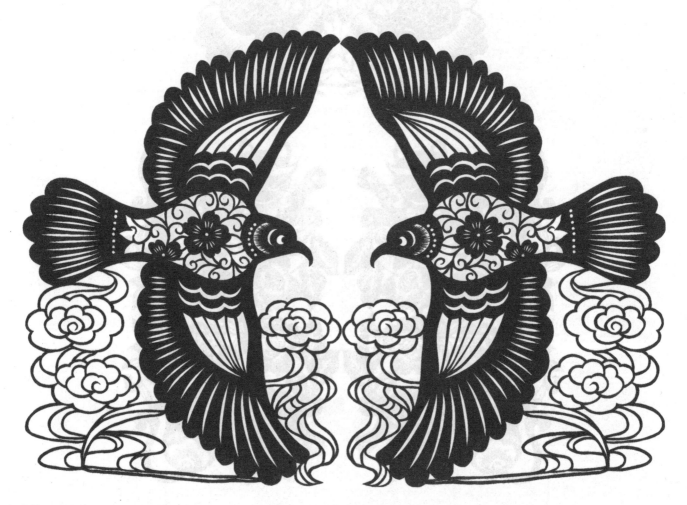

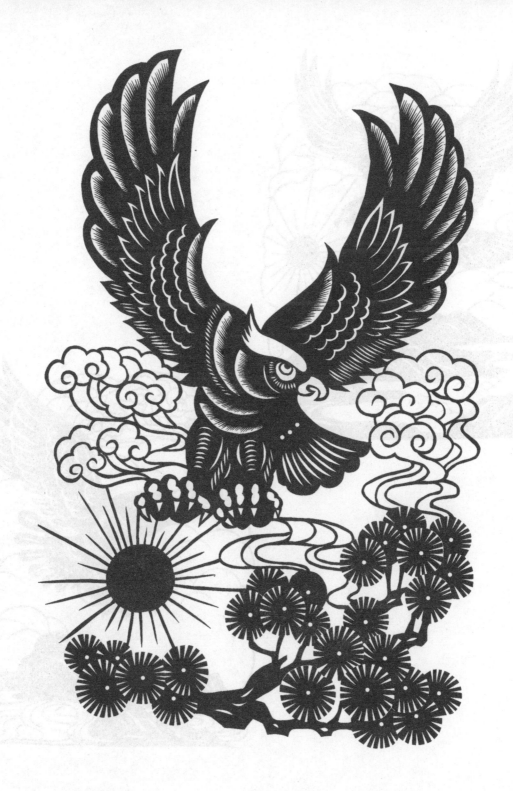

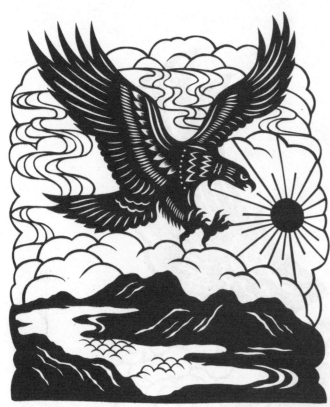

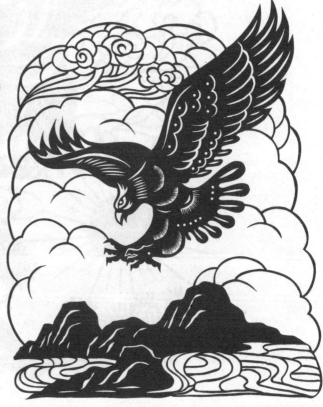

　　大象，被人们称为"兽中之德者"，它们力量强大、性格温和、勤劳能干、诚实忠厚，又因"象"与"祥"谐音，所以它成为平和、吉祥、忠诚的象征。象的形象多见于云南剪纸及佛教类剪纸作品中，与"瓶"相结合可组成"太平有象"，意为天下太平、五谷丰登。

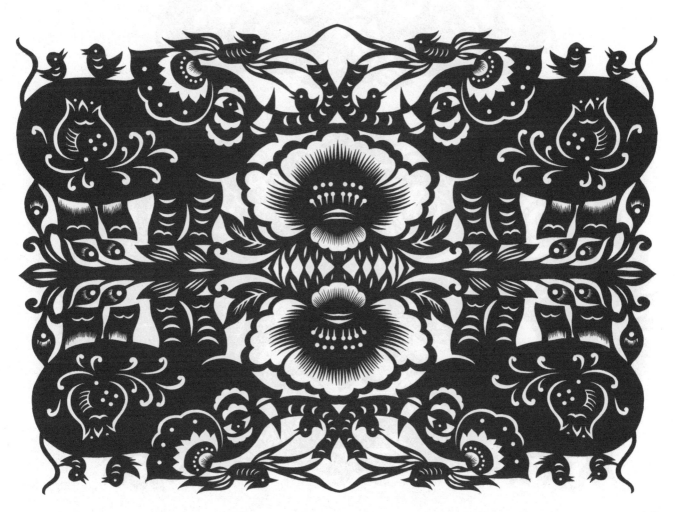

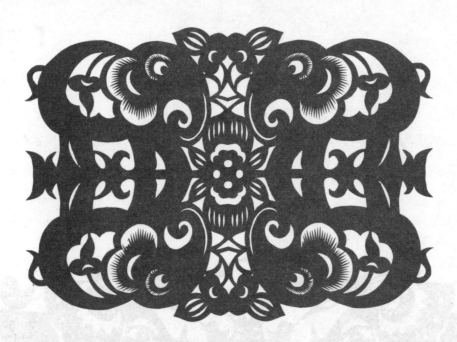

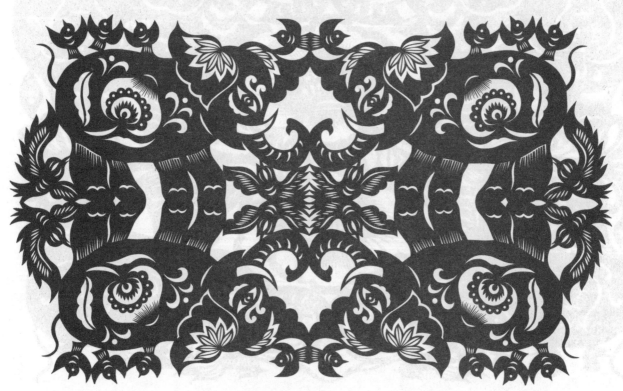

244

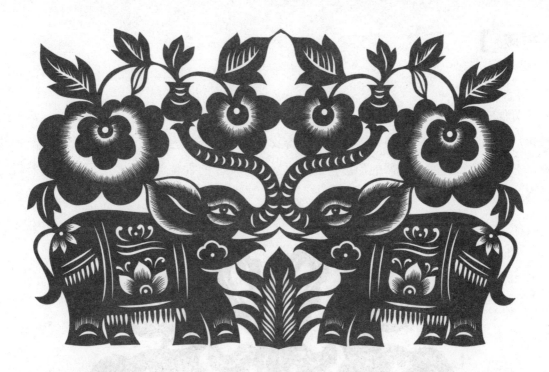

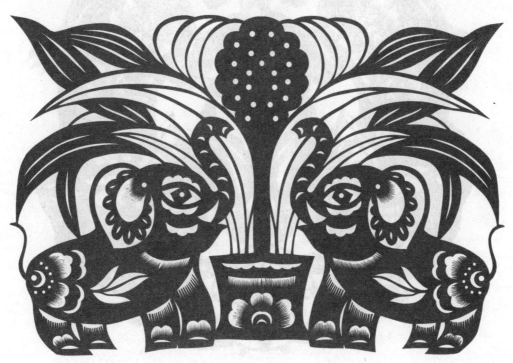

【 双狮振威 】

　　狮子，勇猛威武，雄伟刚健，被誉为"百兽之王"。古人认为它们不仅能驱邪镇妖，消灾除害，还可带来祥瑞，因此常作为镇门、镇墓、护佛的装饰物。狮子滚绣球的形象一般出现在恭贺新春及重大喜庆场合中，它一改往日威武、庄严的形态，给人以活泼、欢乐的视觉美感，表达了人们祈盼新的一年幸福吉祥、喜庆安康。

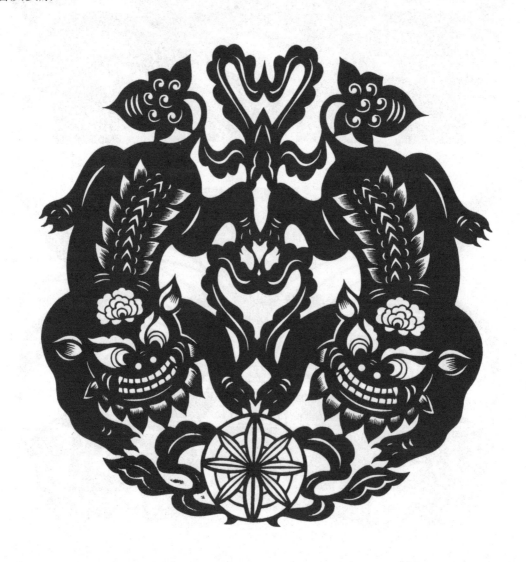

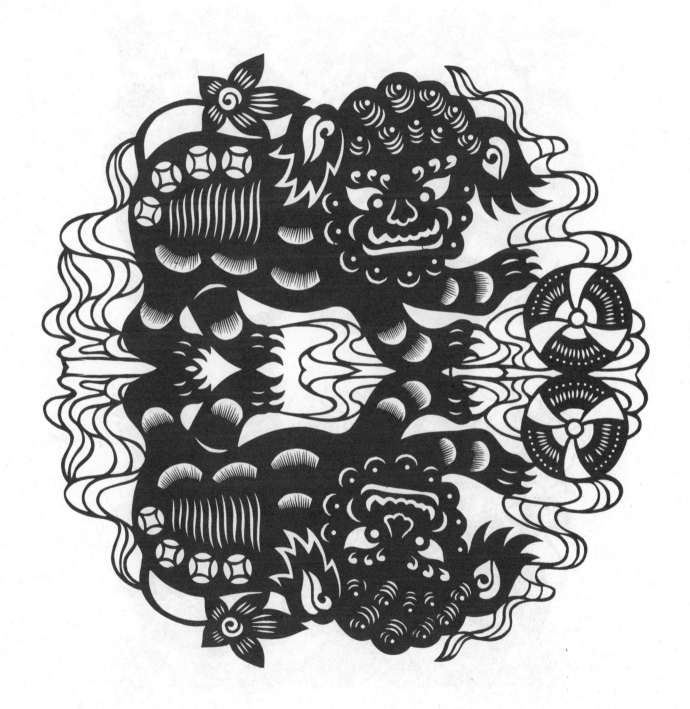

247

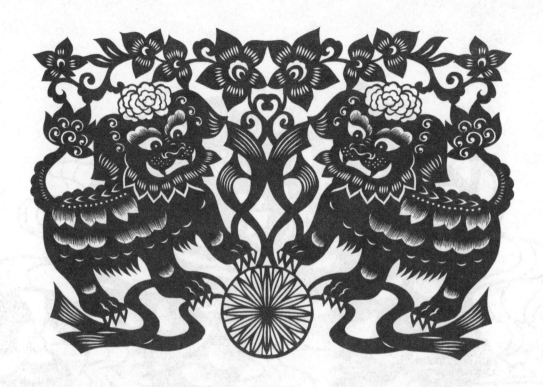

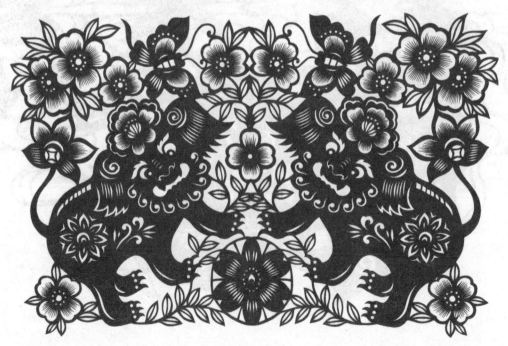

　　白头翁的头部生有一块白色的羽毛，被人们视为夫妻恩爱，白头偕老的象征。白头翁和牡丹组合，寓意富贵到白头。

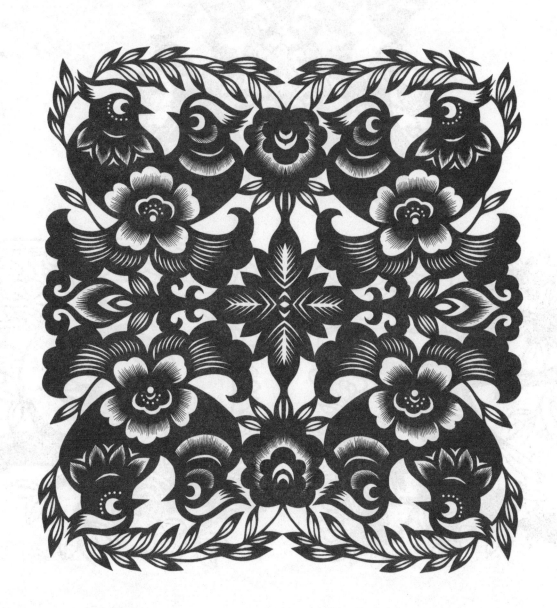

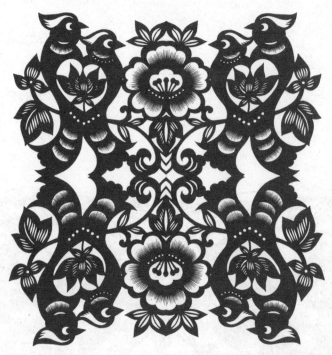

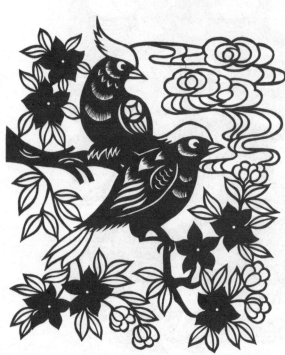

鹭鸶的"鹭"和道路的"路"同音，"莲"和"连"同音，鹭鸶和莲花组合而成的画面称为"一路连科"，用于祝愿参加考试的人们金榜题名；又因"莲"与"廉"同音，两种图案结合又称"一路清廉"寓意廉洁清正。

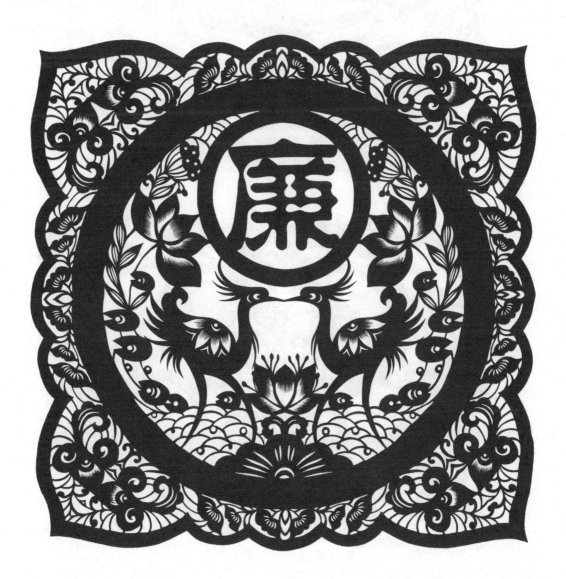

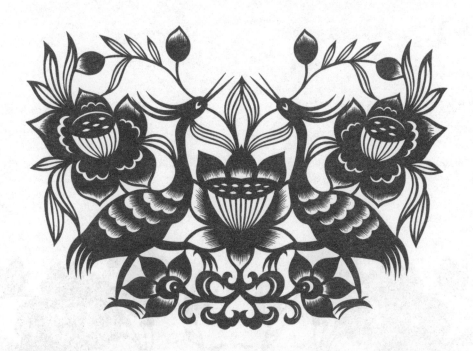

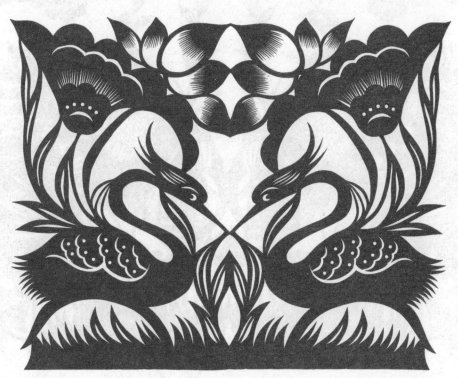

〖 美轮美奂 〗

　　孔雀是同凤凰最为相似的鸟类，有"百鸟之王"的美誉，它们姿态优雅、周身华丽，特别是开屏之时，美轮美奂，被人们视为富贵吉祥之化身。在剪纸制作中要把握好头小、细颈、胸挺、尾长、屏阔等特点，头颈部多以剪影形式表现，而身体及尾羽部分以阴剪技法为宜。

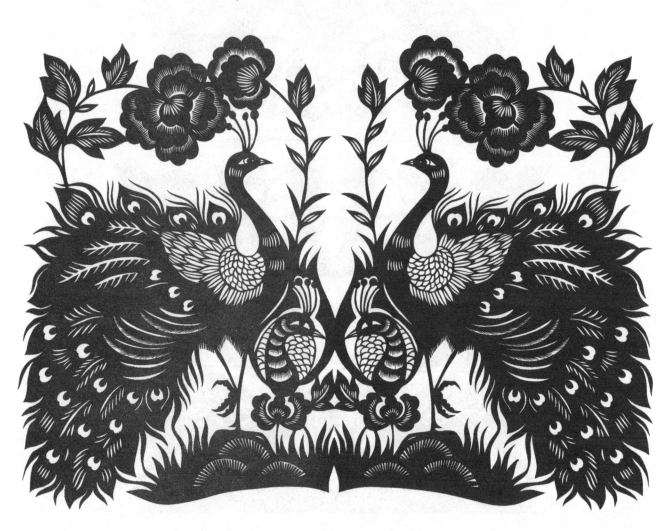

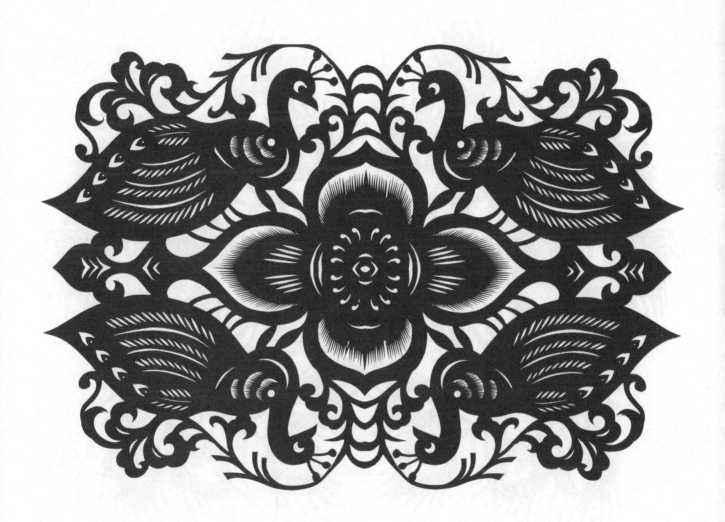

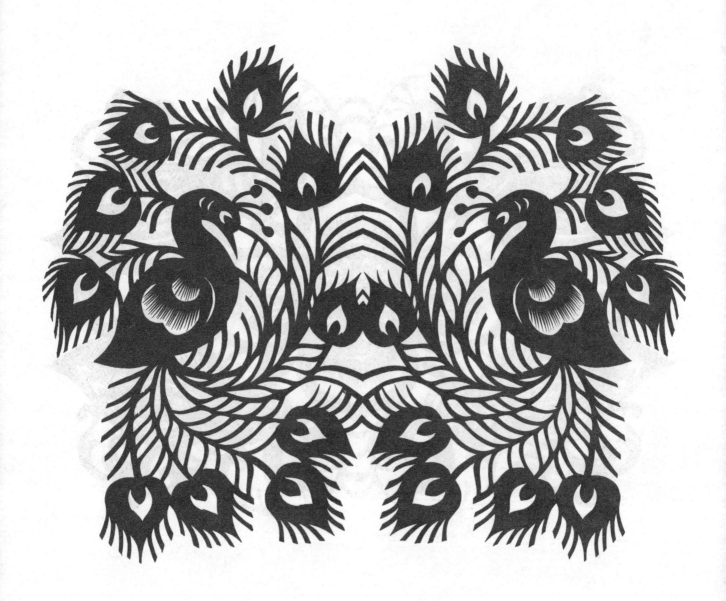

256

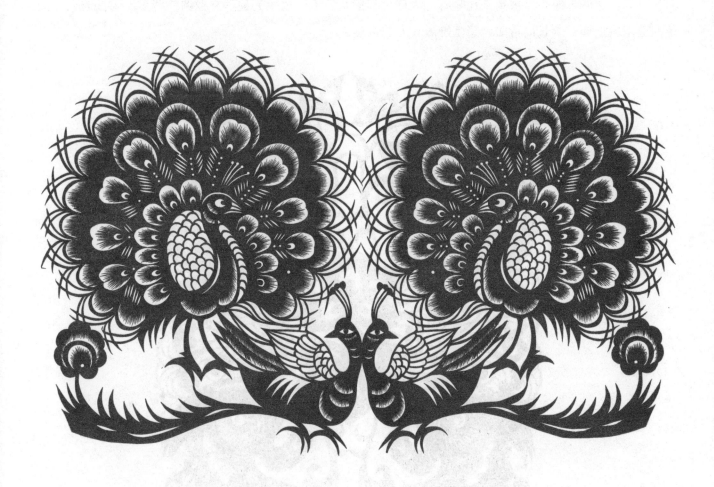

【 鸿鹄高翔 】

　　天鹅，体羽洁白，体态优美，从一而终，被视为圣洁、高贵、忠诚的象征。因天鹅有飞跃千里的能力和志向，它的形象也常被用来比喻有远大理想和抱负的人，以及为建功立业树立坚定不移的志向。天鹅的造型应把握好颈长而弯曲、翅膀舒展有力的特点。

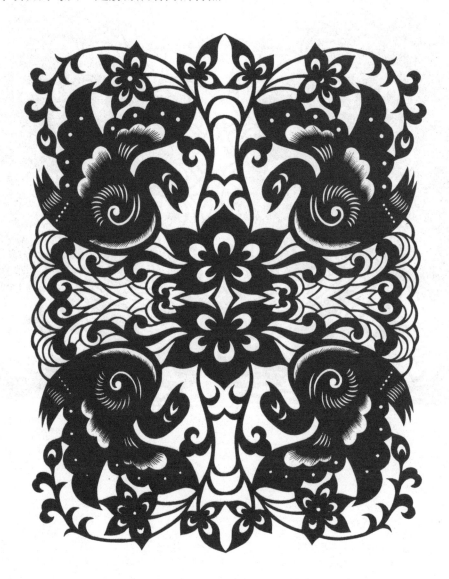

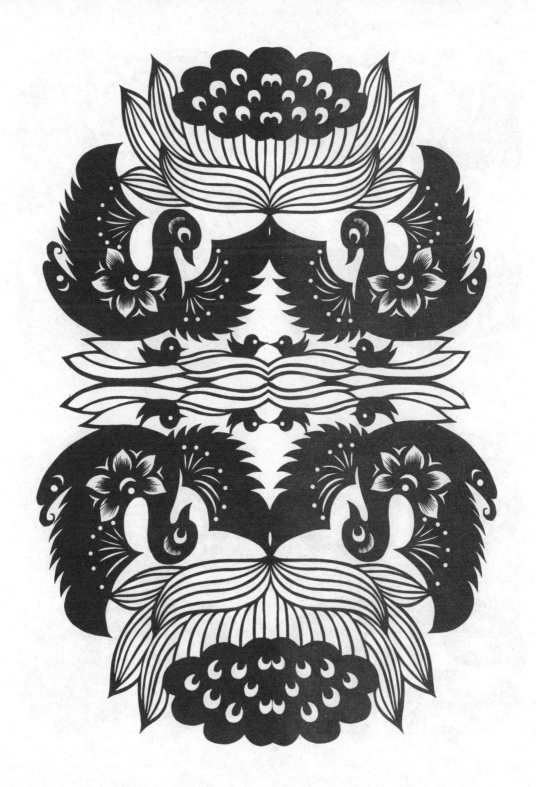

259

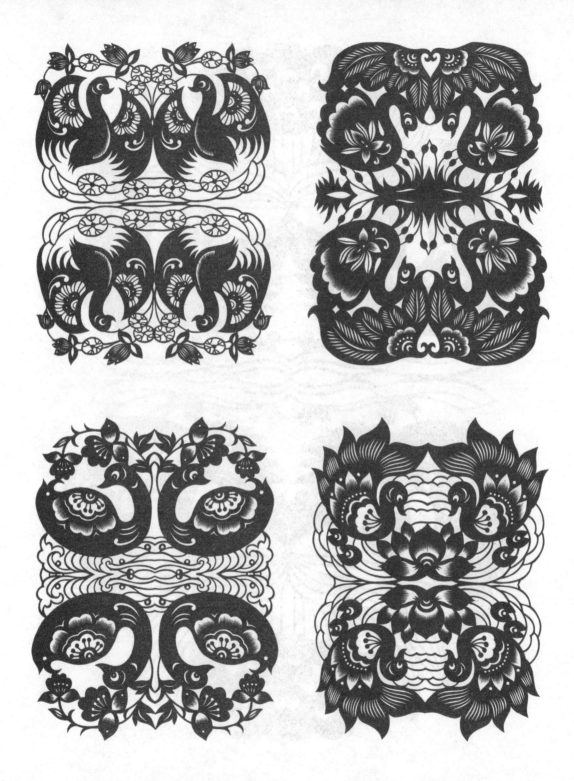

吉祥用语（文字篇）

书体文字在剪纸作品中通常不会单独出现，而是与动植物图案相结合构成画面。在构图上，为突出寓意，一般文字位于中心为画面主体，其他图案作为装饰围绕四周。内容上，如福、寿、喜等可以单独文字为主体，也可以如四季平安、恭喜发财等多字同时融于一个画面，还可以以同风格背景每幅一字的表现形式系列展现。

〖 延年益寿 〗

　　尊老是中国的传统美德，人们在贺寿之时献上寿字图样的剪纸作品，意在表达晚辈对长辈身体健康、延年益寿的祝愿。在制作团花样式的作品时，寿字以篆书变体"寿字纹"为宜；在制作单体寿字为主体的作品时，则以书法体为宜。

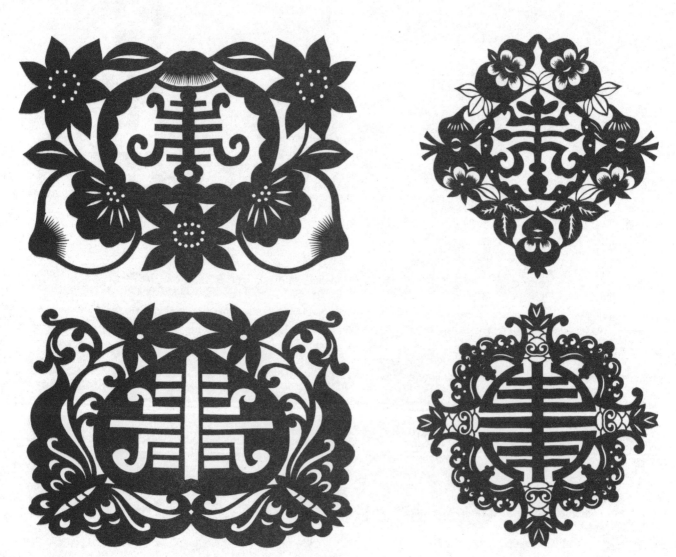

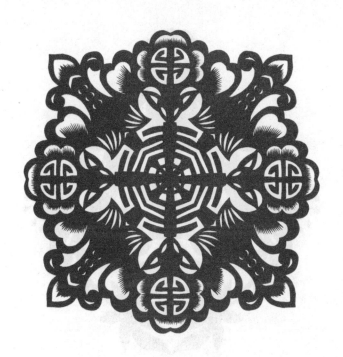

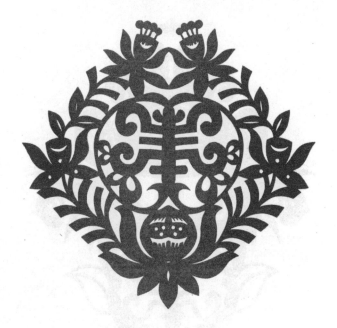

　　鹤自古就是人们心中的"吉祥之鸟"，也被视为长寿的化身，仙鹤与寿字组合图案，以寿字为中心突出主题，鹤舞围绕，增加画面的灵动性，再配以松枝、祥云、桃子等，使画面更加丰富，寓意长寿祥瑞。

266

【 福气满满 】

古人称"富贵寿考等为福，事情齐备即为有福"。福字是人们对幸福生活的追求和祈望，是人们对一切美好事物的向往。在制作"福"字作品时，先确定"福"字主体，再以蝙蝠、葫芦、仙桃等吉祥寓意图案进行装饰，以免出现喧宾夺主，主体不突出的现象，"福"字的字体一般以书法体为主，笔画粗壮有力，不宜写细写瘦。

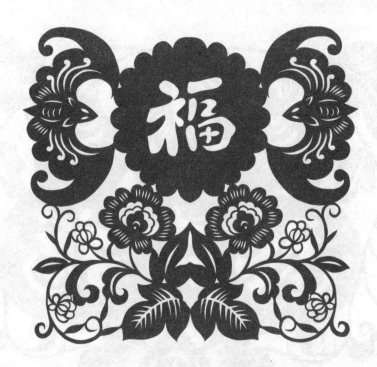

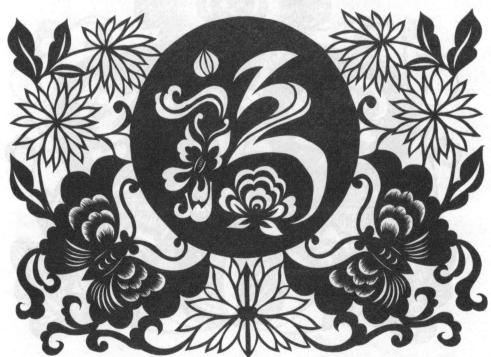

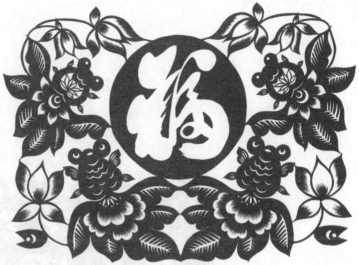
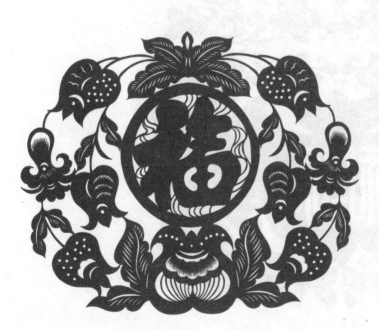

〖 福中有福 〗

　　"福中有福，好事成双"。在制作这类剪纸时可以选择福字与蝙蝠图案相结合的方式完成，这样既可以避免因全文字组合，少了剪纸语言而缺乏民俗味道，又可以避免蝙蝠套蝙蝠画面主题不突出的现象。

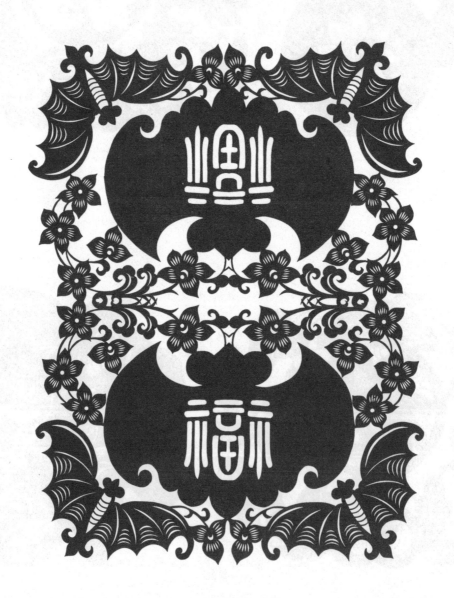

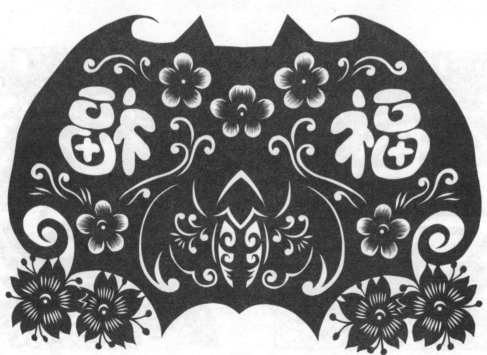

274

　　蝙蝠和桃子是福寿题材最常用的图案纹样，无论是以"蝠"环"寿"，还是以"桃"绕"福"，或是"蝠""桃"两种图案装饰衬托单字组成画面，所表达的都是"福寿双全"之意，人们以此祝福年长者身体健康，长命百岁。

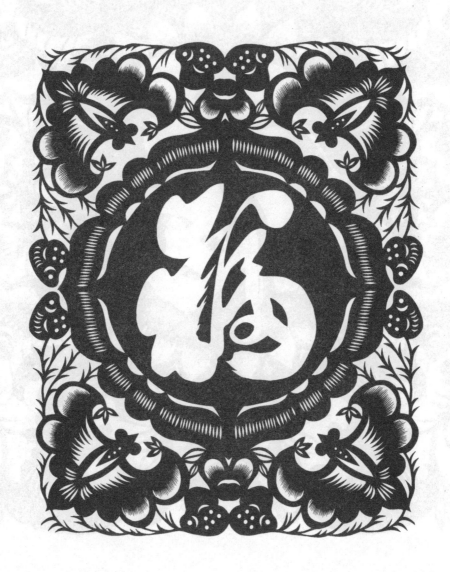

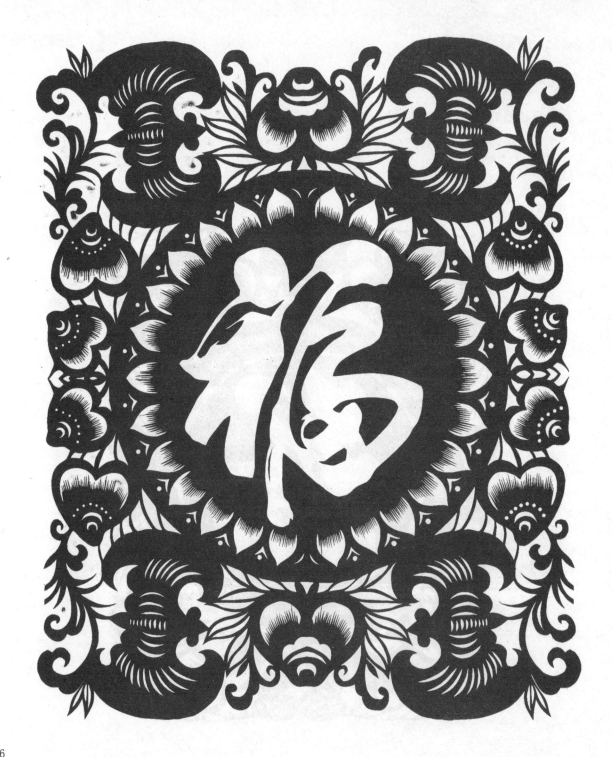

蝙蝠之"蝠"与"福"字同音， 五只蝙蝠众星捧月般围绕"寿"字组成图案，称为"五福捧寿"，寓意多福多寿，寄托着人们对健康长寿、幸福快活和吉祥如意的向往。

〖 生肖纳福 〗

　　此系列作品是以"福"字为外轮廓，生肖图案嵌入其中为主体，再配以花卉等图样进行装饰构成的画面。它既可以作为新年礼物，也可以作为生辰属相的祝福赠予亲朋。在制作此作品时，因外轮廓"福"字图案相对固定，所以在绘制动物图样时，既要保证整组动物大小、风格相对统一，还要注意动物姿态的自然性、舒展性。

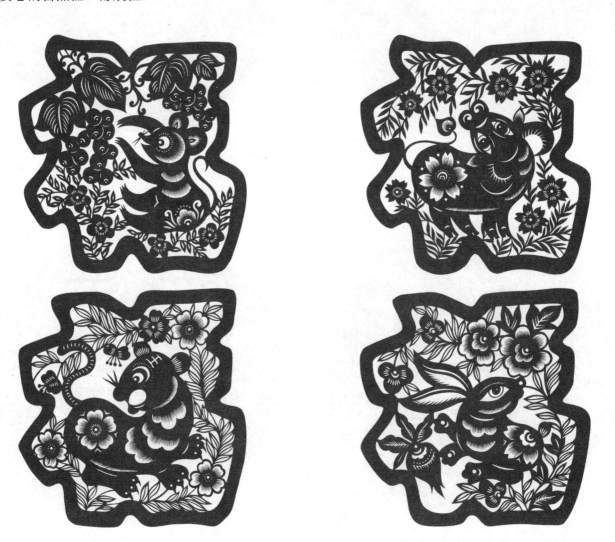

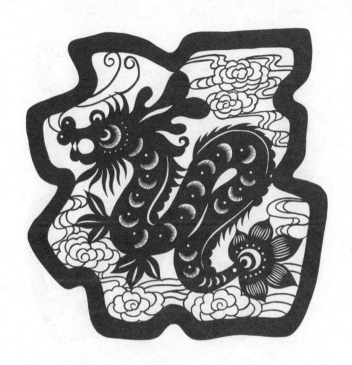

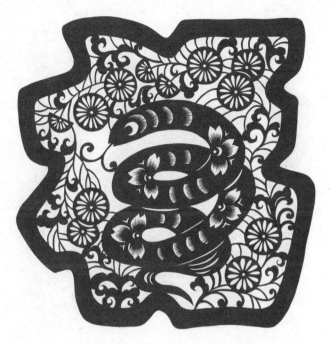

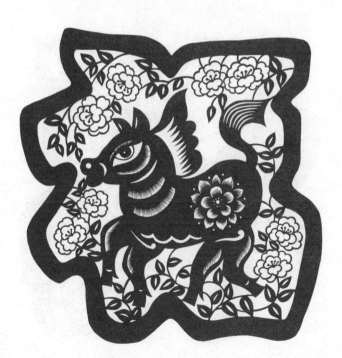

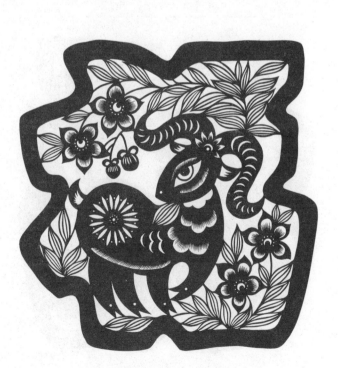

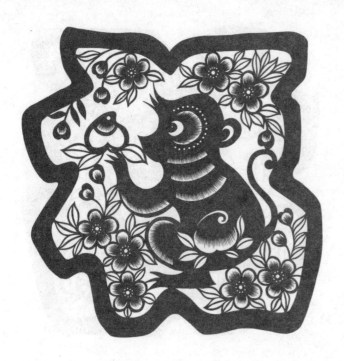
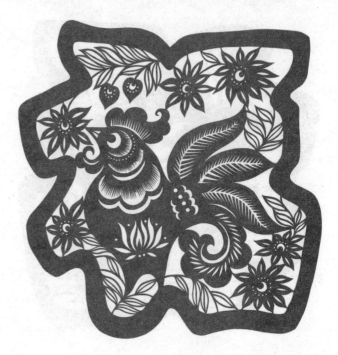
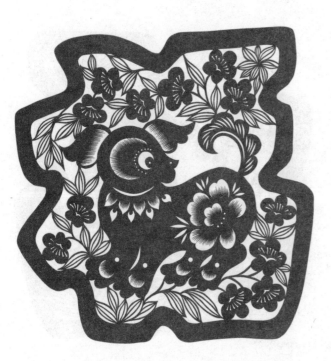
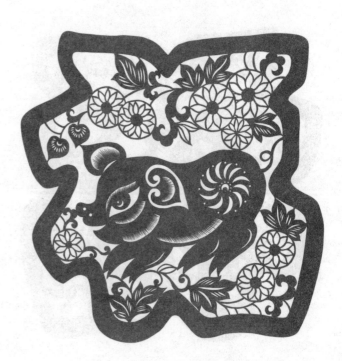

284

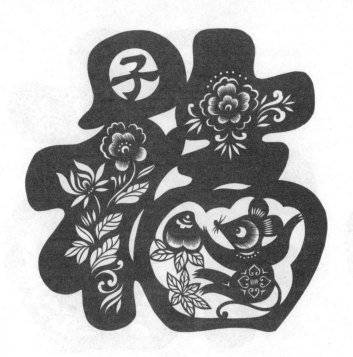

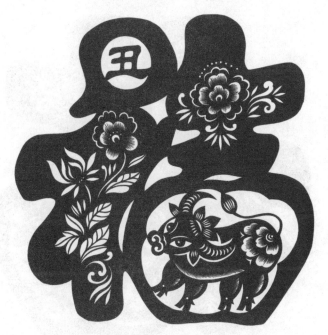

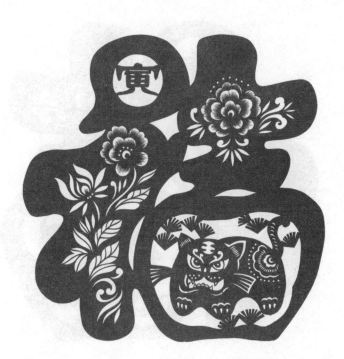

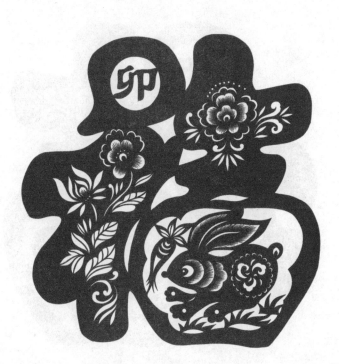

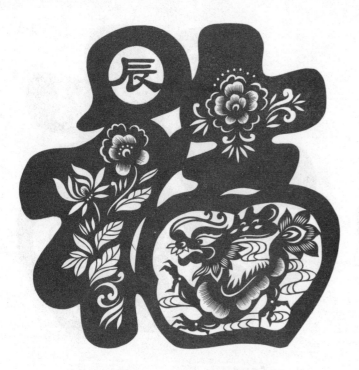
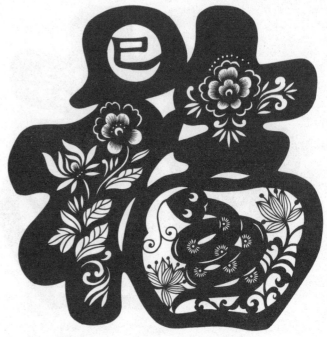
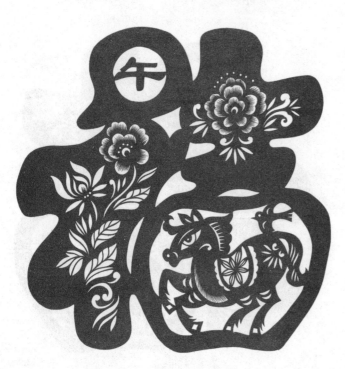
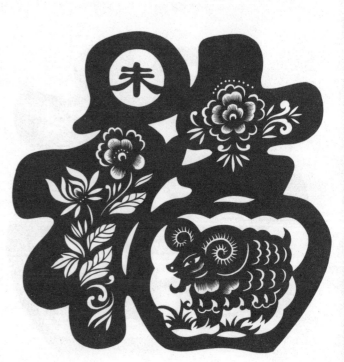

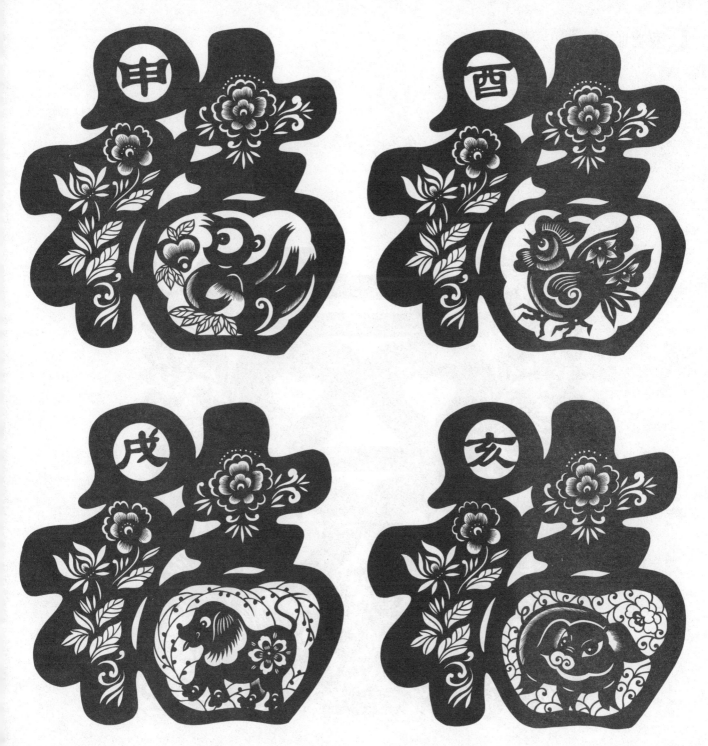

287

〖 双喜临门 〗

在剪纸制作中，"囍"字都是以两个"喜"并在一起的形式出现，名为"双喜"，意指两件喜事一齐到来、喜上加喜。"囍"是中华民俗喜庆文化的重要元素，婚嫁之时，用它装饰门窗、嫁妆、喜帖等，更加增添和渲染了热闹、欢庆的氛围。

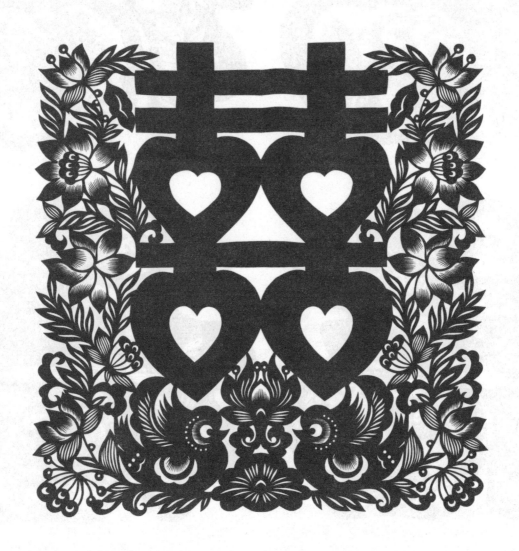

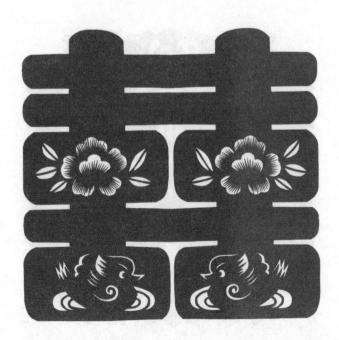

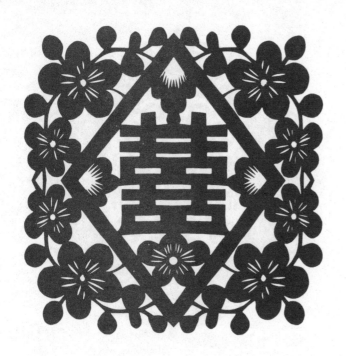

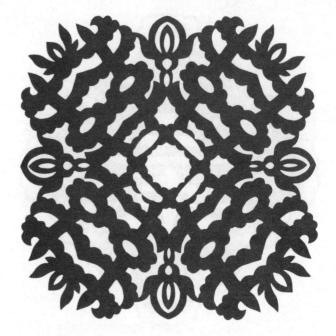

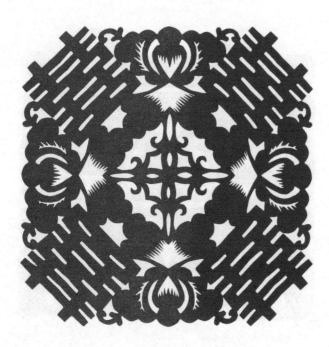

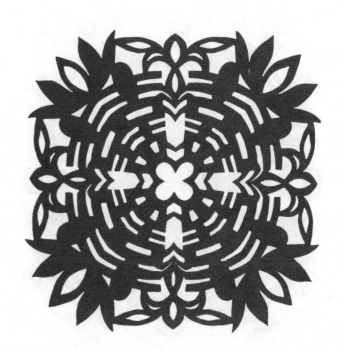

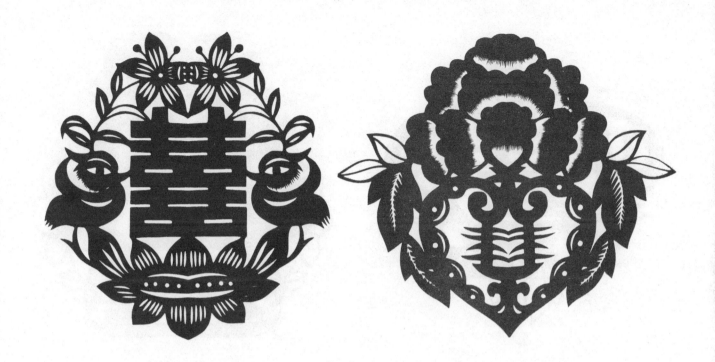

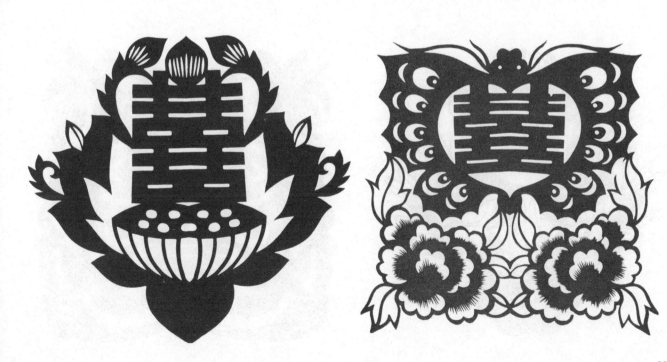

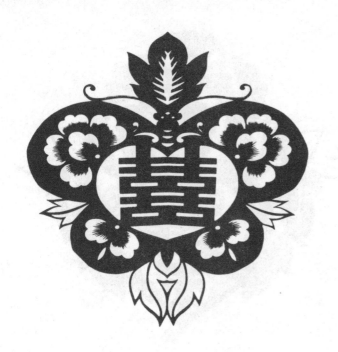
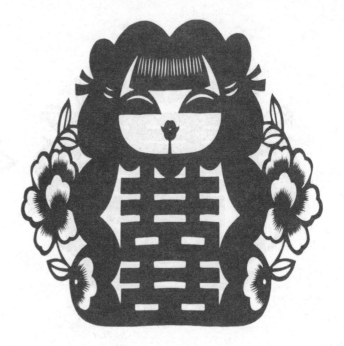
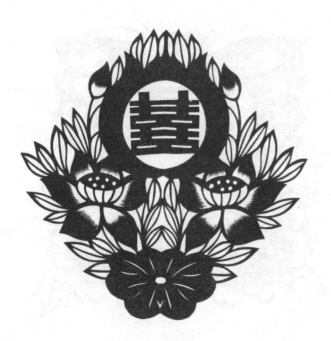
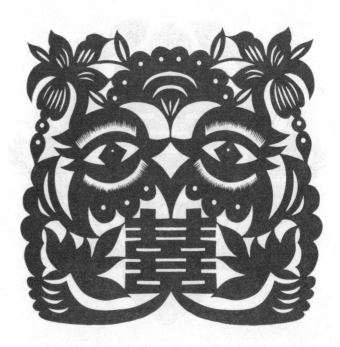

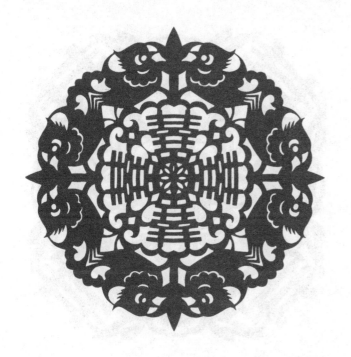

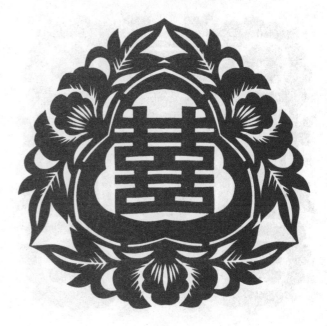

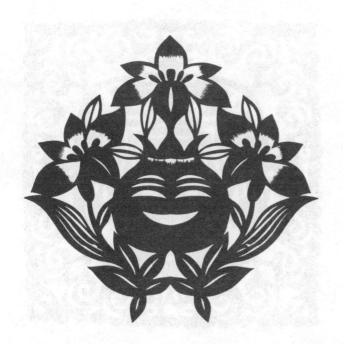

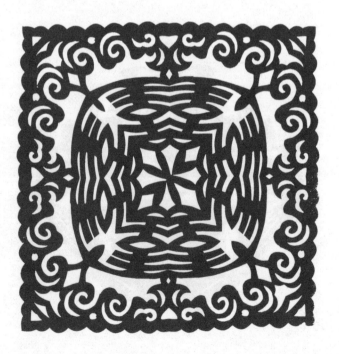

在中国民间文化中，"囍"字不仅是一个字，更是一个吉祥符号，是喜庆欢愉的象征。双凤绕囍，寄托着人们对新婚燕尔吉祥、幸福的美好祝愿。

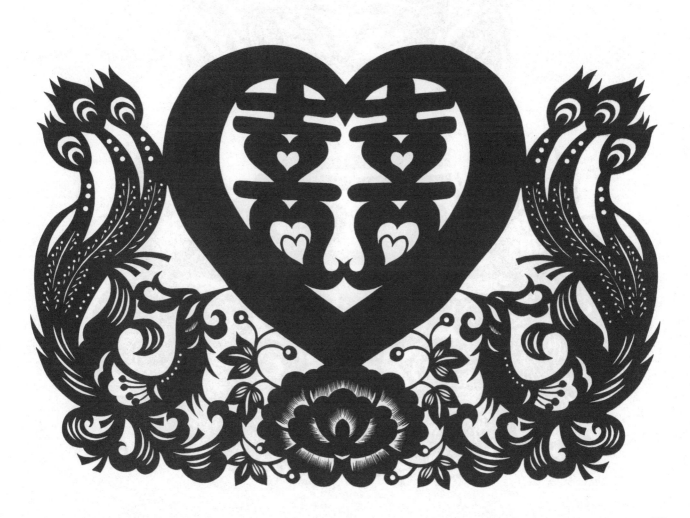

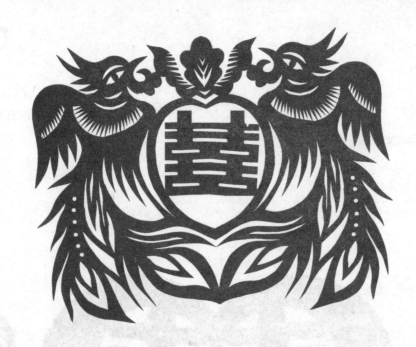

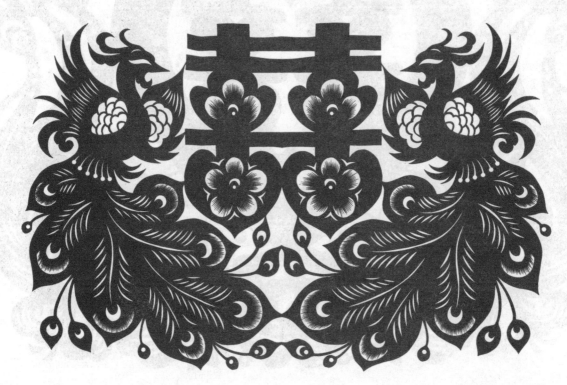

【 招财进宝 】

　　富裕、自在的生活是人们的美好愿望，人们通过制作有吉祥寓意的作品祈盼招引财气进门，得以发家致富。元宝、铜钱、财神爷、发财树等都是财富的象征，鱼为多多益善之意，由这些元素组成画面意为家族、事业财源滚滚、兴旺长久。

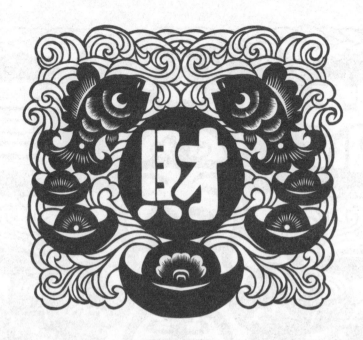

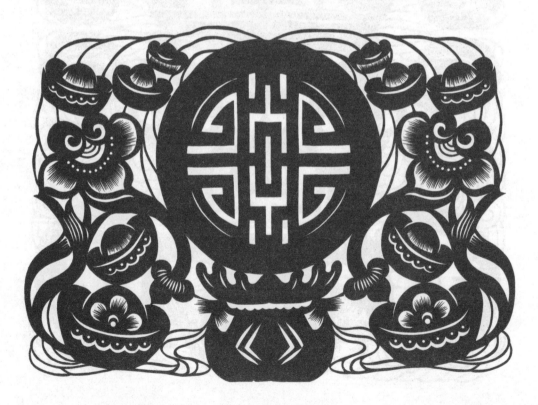

　　福、禄、寿、喜是剪纸作品中最为常见的文字形式图案，它代表着人们对幸福、官运、长寿、喜庆的祈盼，以及对美好生活的向往。本类型剪纸是以组画形式表现，在相同的结合方式框架下，由文字和同寓意的动植物组合完成。

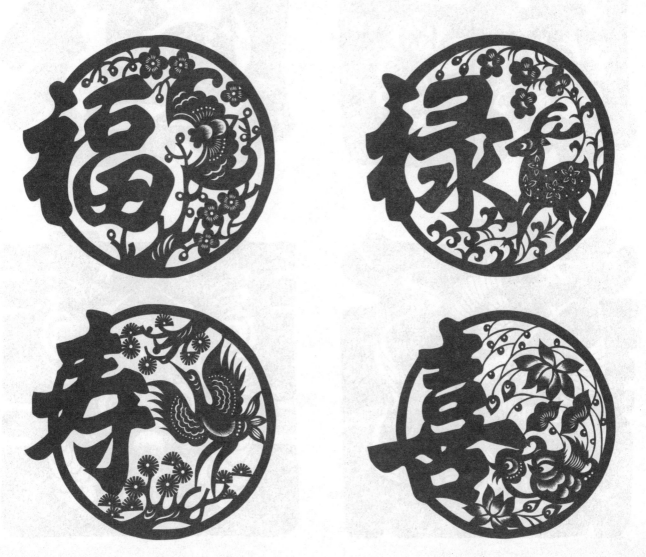

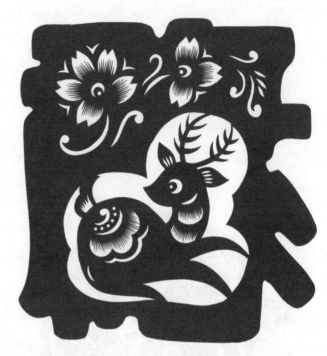
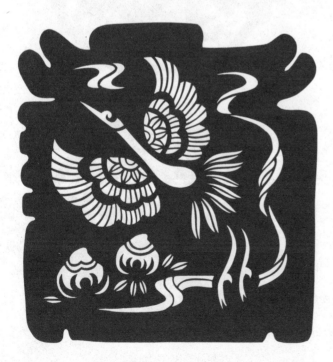
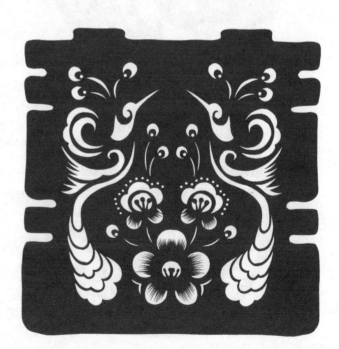

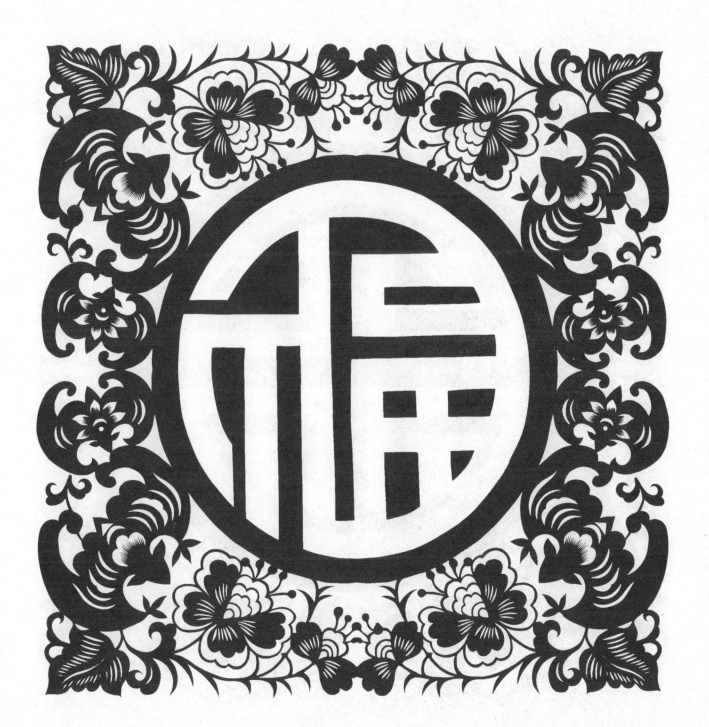

303

305

人物篇

人物形象在剪纸作品中应用广泛，既可以表现如福娃、参娃、寿星等个体形象，又可以由多个形态各异的人物组合，表现民间故事、神话传说、民风民俗等画面。剪纸作品中的人物造型一般不以写实为主，而是根据表现内容进行适当的夸张、变形，这样能更好地突出主体、做到形神兼备。

〖 生肖福娃 〗

　　福娃是民俗作品中喜闻不见的人物形象，活泼可爱、纯洁积极的形象，是生命和繁衍的象征。十二生肖，对应十二福兽，将生肖与福娃两种图案相结合，意为每个年份诞下的娃娃都有各自的福分，一生平安顺意、纳福迎祥。

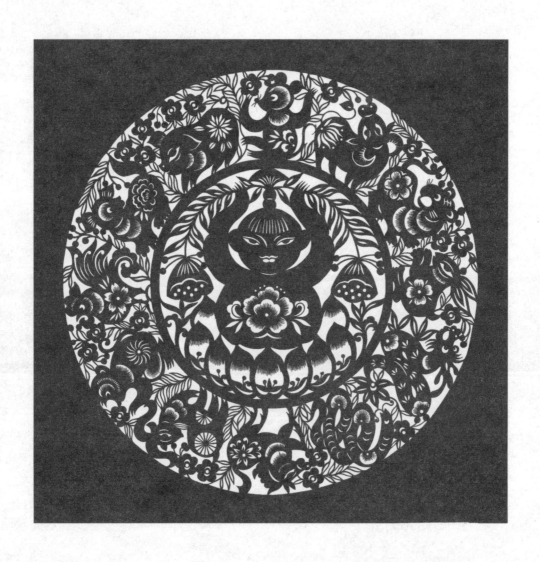

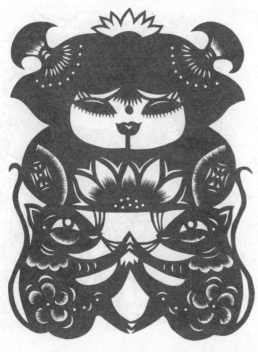

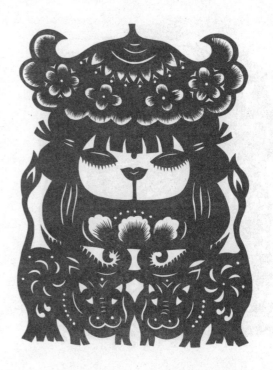

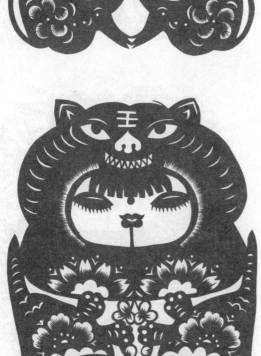

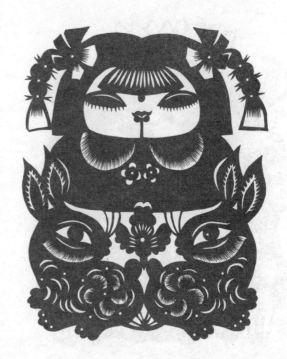

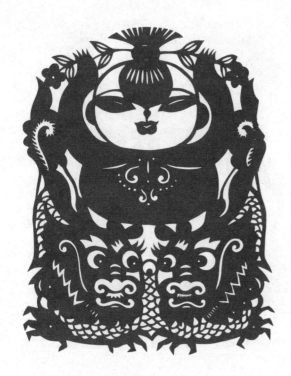
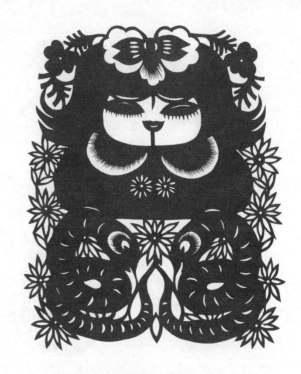
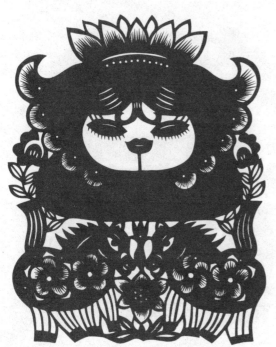
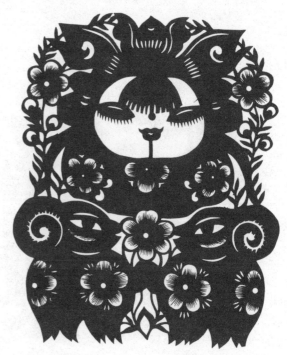

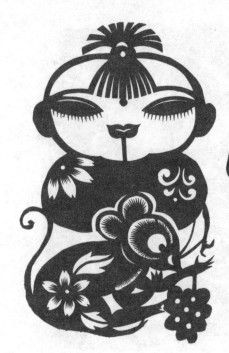
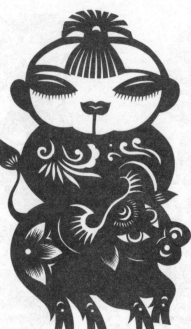
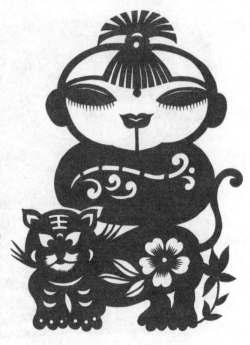
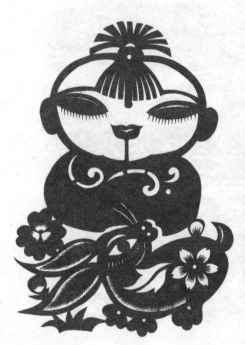
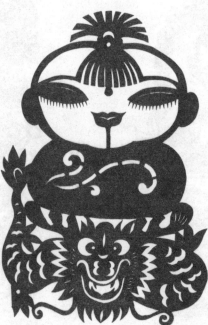
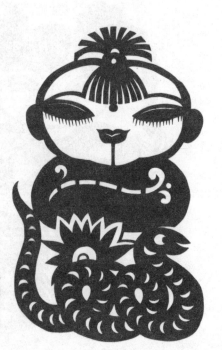

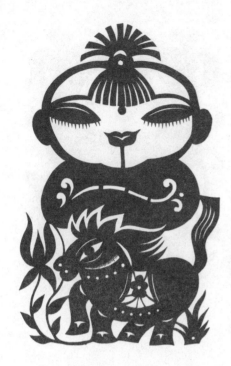
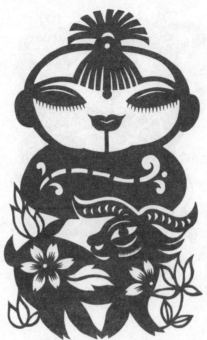
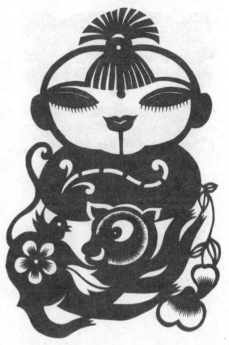
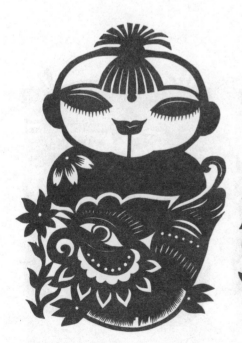
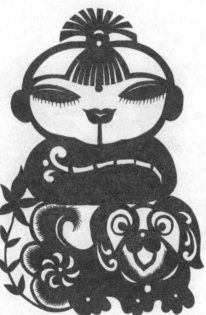
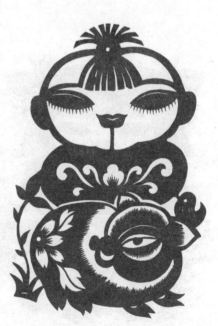

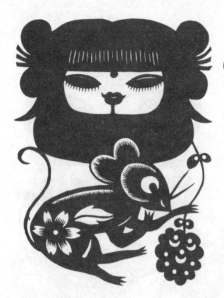
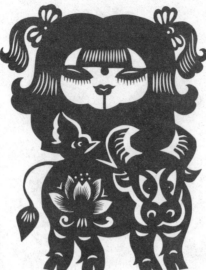
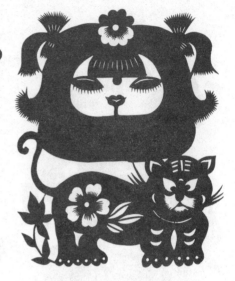
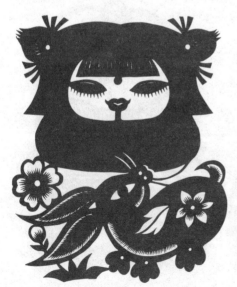
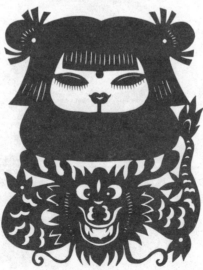
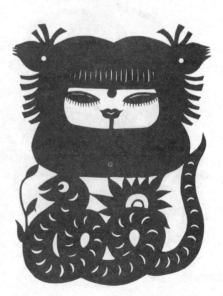

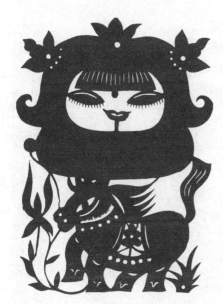
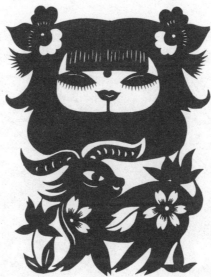
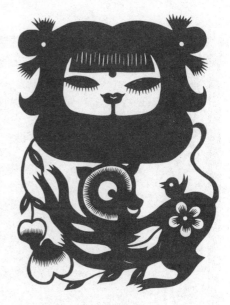
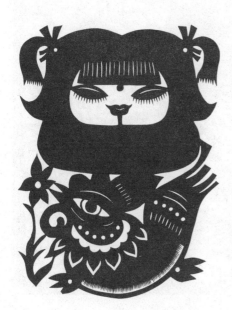
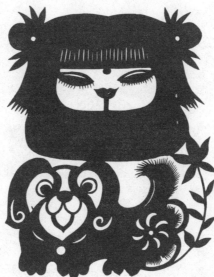
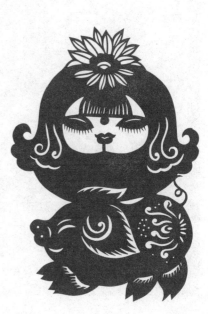

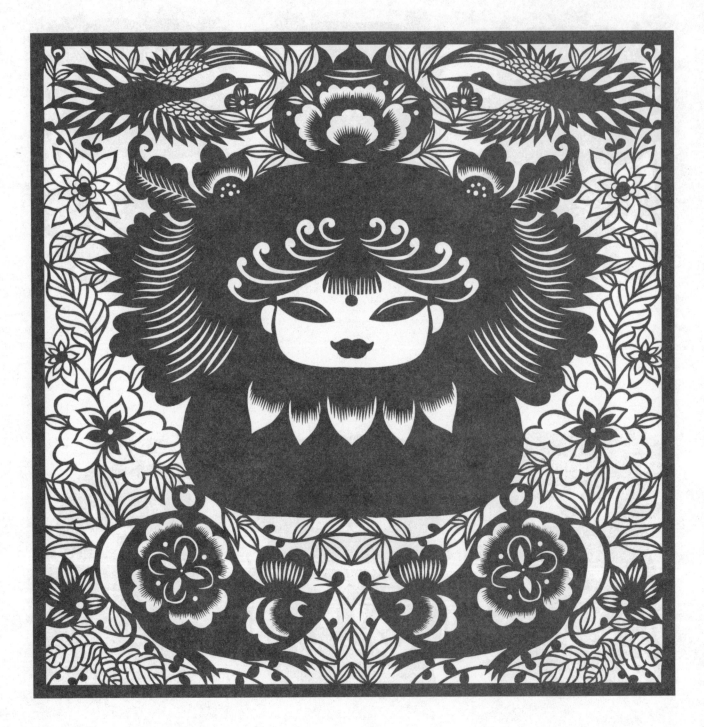

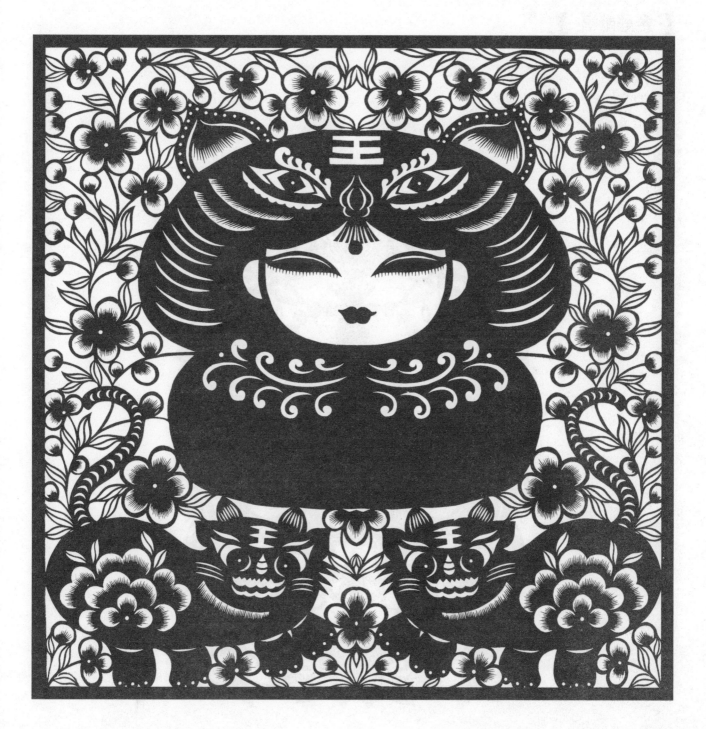

317

〖 参娃献福 〗

自古以来人参都是上等的滋补佳品，民间更流传着千年人参使人起死回生的传说。人参一直被视为延年益寿、长生不老之物。人们因其外观似人形，将它幻化成能头顶朝天髻，身穿红兜兜，奔跑山林间的顽童形象，人参娃娃也就成为长命百岁、青春永驻的象征。

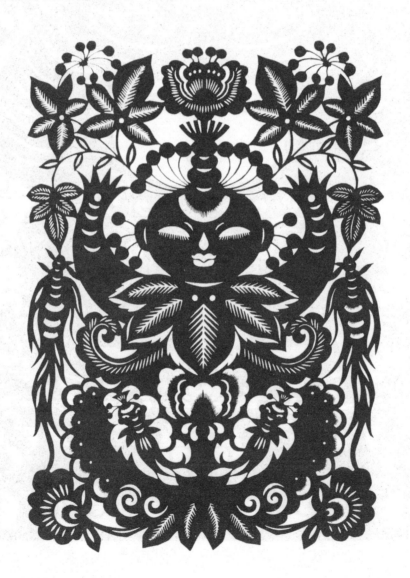

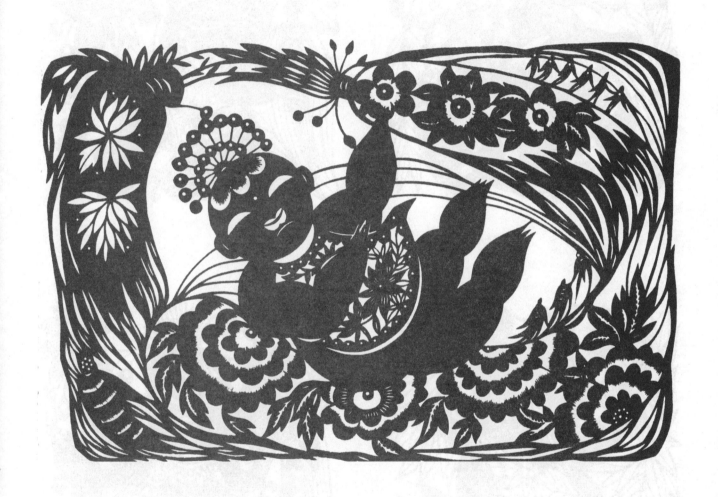

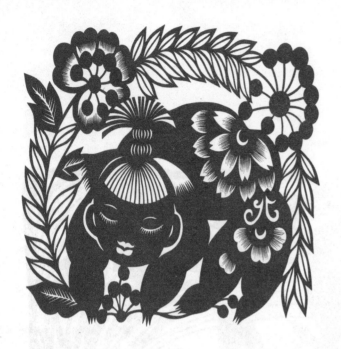
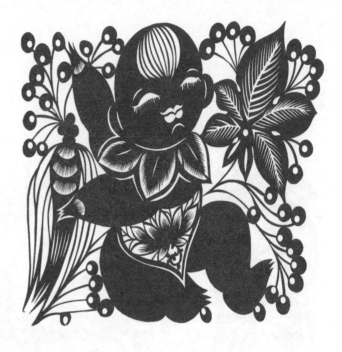
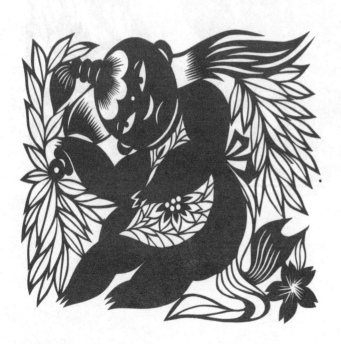
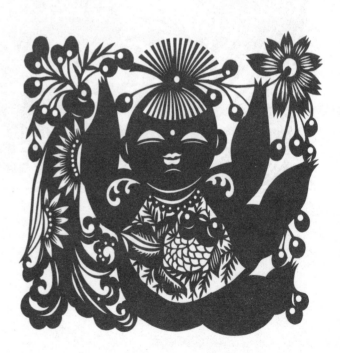

【 抱鱼娃娃 】

　　抱鱼娃娃是日常生活中最常见、代表吉祥如意与喜庆的年画形象。白白胖胖的娃娃是生活富足、人丁兴旺的象征，锦鲤寓意为年年有余，意为每年都有好收成，年年有富余。人们通过摆挂抱鱼娃娃形象的作品，送上对新年的祝福，也寄托着对未来美好生活的期盼。

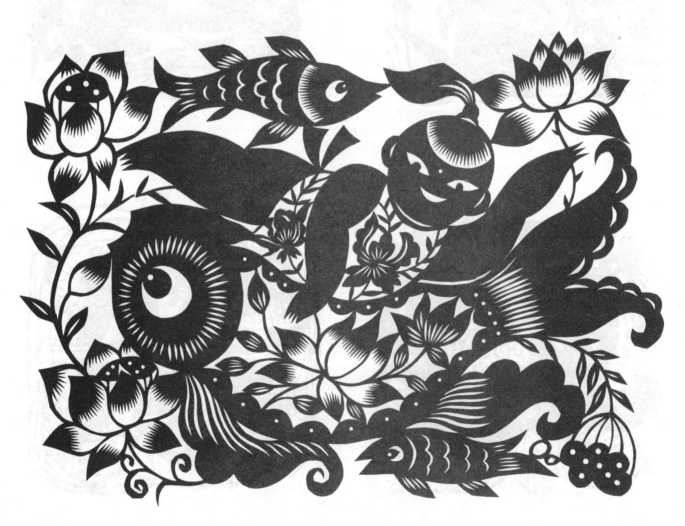

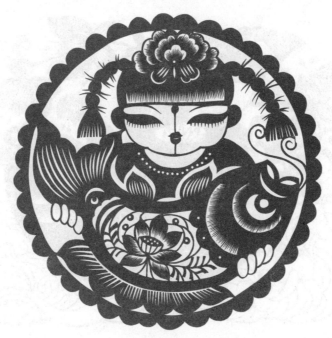

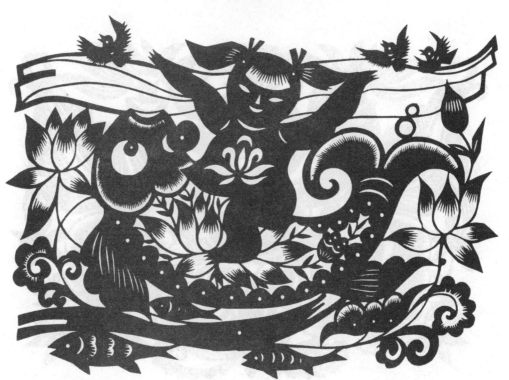

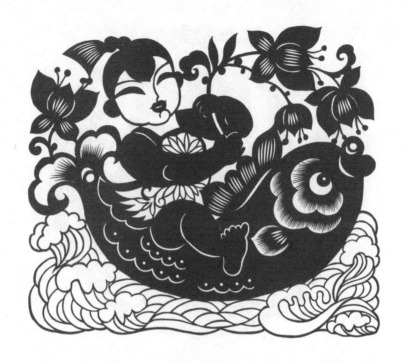

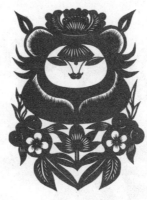
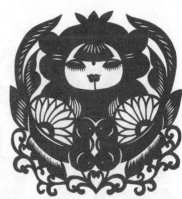
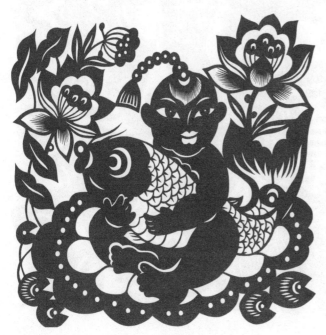
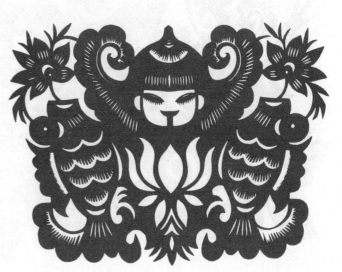

〚 福娃贺寿 〛

　　子孙绕膝是年长者的天伦之乐，也是家庭和睦、幸福美满的象征。娃娃手捧仙桃，笑意盈盈，为年长者送上祝福，祝愿福如东海，寿如南山。彩色剪纸作品制作方法为"衬色剪纸技法"，先用黑色纸张完成完整的单色剪纸，再根据画面需要用彩色纸张在画面背部分别进行粘贴，翻转正面完成作品。这类作品色彩丰富且不零乱，有很好的装饰效果。

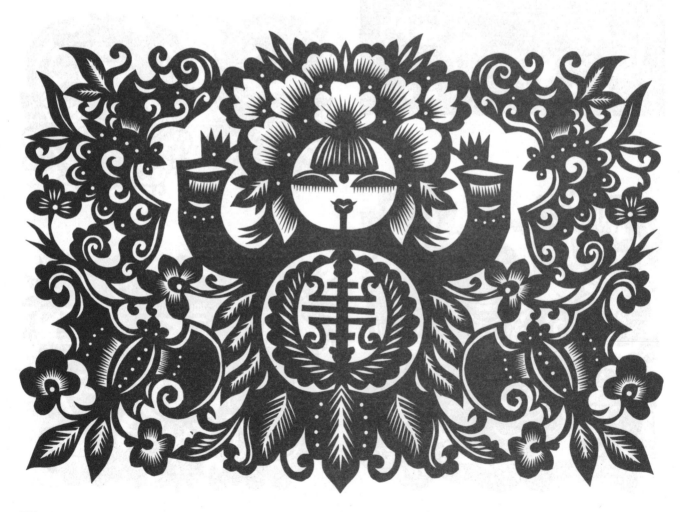

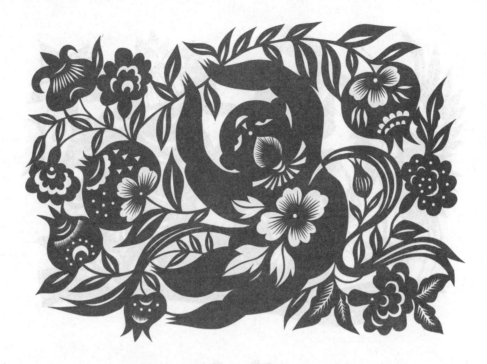

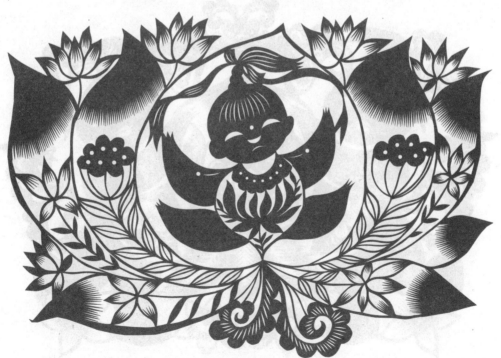

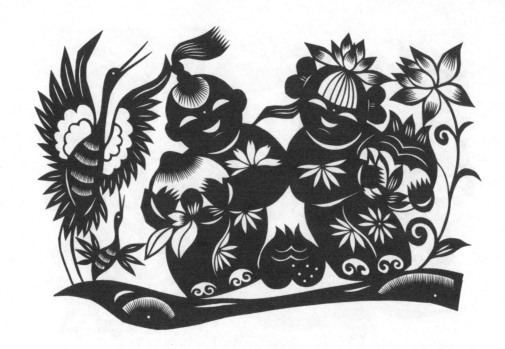

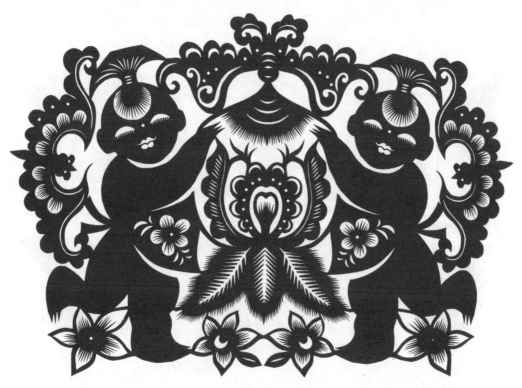

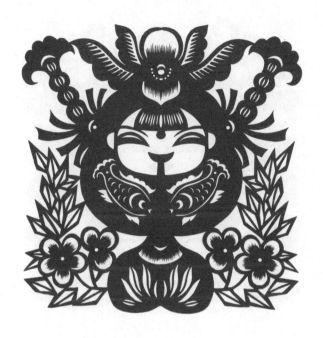
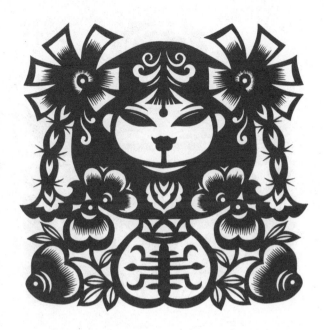
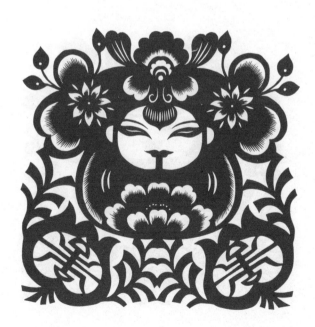

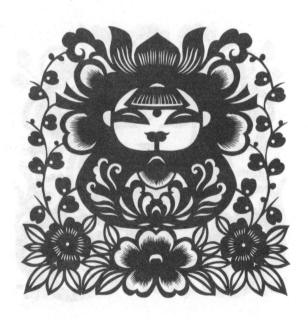

　　葫芦，生长繁茂，正好符合人们对子孙满堂的期盼，因"葫芦"与"福禄"谐音，又被视为福气、富贵的象征。人们将葫芦拟化成人，用娃娃的形象寓意子嗣繁荣、福气多多。

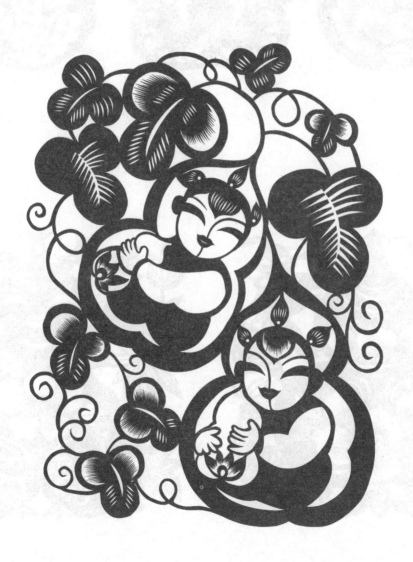

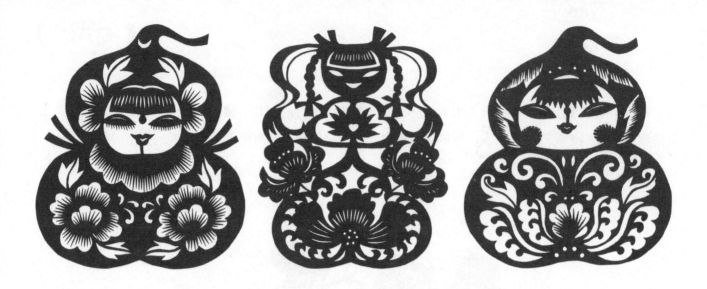

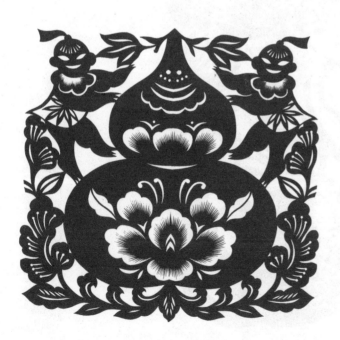

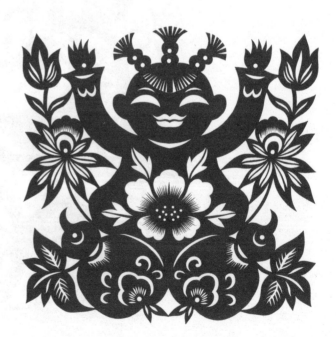

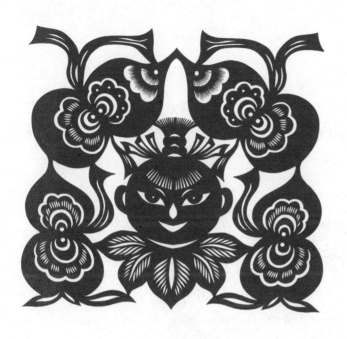

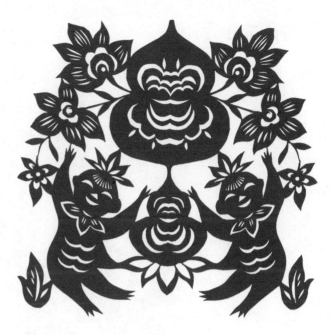

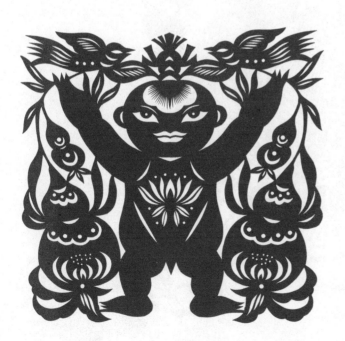

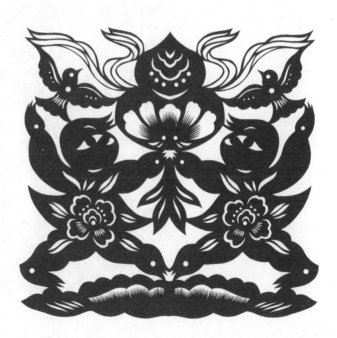

〖 寿比南山 〗

　　寿星，又名"老人星"，后演化成额部隆起、白须持杖、手捧仙桃、慈眉善目的老翁形象，成为长寿老人的象征，常配以有吉祥、长寿寓意的仙鹤、梅花鹿、蝙蝠、桃子等图案构成画面，作为年长者的贺寿之物，取长命百岁，万寿无疆之意。

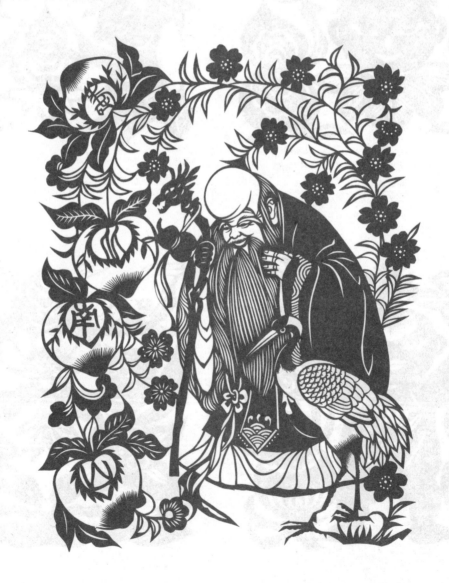

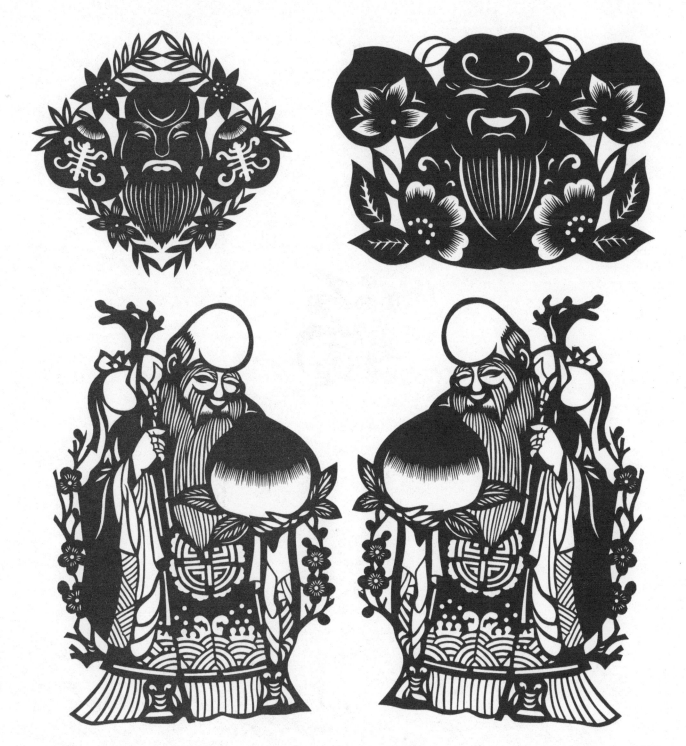